영화의
섬,

시칠리아
기행

영화의 섬,
시칠리아 기행

초판인쇄 2021년 12월 31일
초판발행 2021년 12월 31일

지은이 김병두
펴낸이 채종준
기획·편집 양동훈, 이혜송, 최동군
디자인 김화, 풍숙원
마케팅 문선영, 전예리

펴낸곳 한국학술정보(주)
주　소 경기도 파주시 회동길 230(문발동)
전　화 031 908 3181(대표)
팩　스 031 908 3189
홈페이지 http://ebook.kstudy.com
E-mail 출판사업부 publish@kstudy.com
출판신고 2003년 9월 25일 제406-2003-000012호

ISBN 979-11-6801-244-8 13600

영화의 섬, 시칠리아 기행

김병두

지음

이담북스

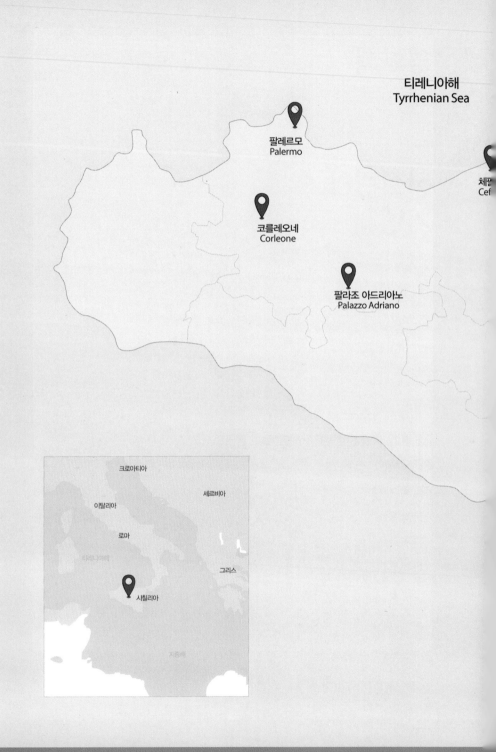

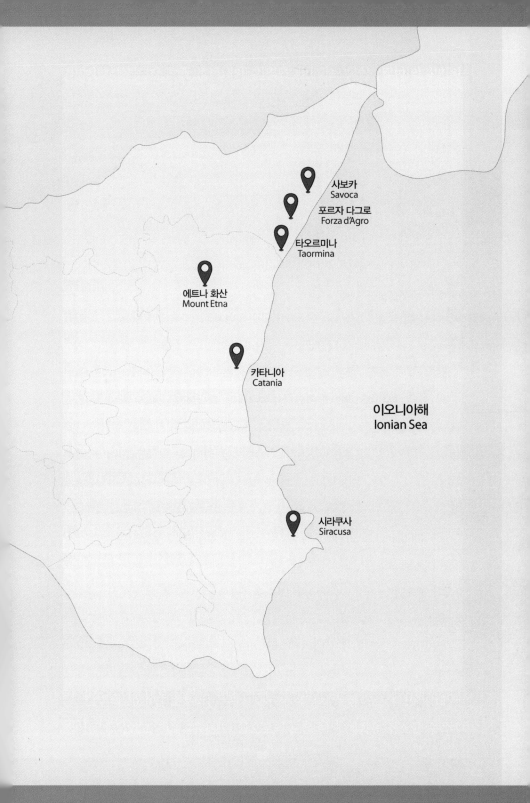

사보카
Savoca

포르자 다그로
Forza d'Agro

타오르미나
Taormina

에트나 화산
Mount Etna

카타니아
Catania

이오니아해
Ionian Sea

시라쿠사
Siracusa

시칠리아 여행을 감행한 것도, 이어서 그 여행기를 쓰고 출판한 것도 모두 사전 계획 없이 몇 년 사이 갑자기 이루어졌다. 아내와 같이 하는, 좀 더 정확히 말하면 아내를 따라가는 패키지여행 말고, 스스로 찾아 홀로 떠나는 여행은 오래전부터 계획하고 벼르면서 떠나기 마련인데 나의 시칠리아 여행은 그렇지 않았다. 또, 여행을 한 후 책을 내는 것도 미리 계획한 후 여행을 하고 책을 출판하는 경우가 보통인데 이번은 용의주도한 사전 계획이 전혀 없었다. 이 두 가지 모두가 나름의 오랜 계획과 준비가 없이 이루어졌다.

몇 년 전 추석 명절에 TV에서 우연히 옛 영화 〈대부(The Godfather)〉를 수십 년 만에 다시 보게 되었다. 다시 본 〈대부〉는 옛 영화 〈대부〉와 동일한 영화가 분명했지만 영화가 주는 감동은 과거와 매우 달랐다. 그동안 영화 〈대부〉라 하면 쉰 목소리의 주연배우 말론 브랜도(Marlon Brando), 그리고 침상 이불 속에서 나타난 끔찍하게 잘린 검은 말 머리와 그것을 보고 비명을 지르는 할리우드 영화감독이 생각났고, 거기다 나중에 가수 앤디 윌리엄스(Andy Williams)가 〈Speak Softly, Love〉라는 이름으로 주제곡을 편곡해서 유행시킨 노래 정도가 기억될 뿐이었다.

말론 브랜도가 20대 대학생의 기억 속에 자리 잡은 것도 특별히 그의 연기에 감동해서라기보다는 미국 잡지 《The Reader's Digest》의 기사 때문이었다. 제대하고 복학 후 수강했던 수업의 교재로 사용된 이 잡지에 당시 〈대부〉로 떴던 말론 브랜도에 관한 잡지 기사가 영화 자체보다는 더 인상 깊게 기억된 터였다. 오래된 기억이라 정확할 수는 없겠지만 더듬어보면, 그가 이 영화로 아카데미 최우수 배우상을 받은 후 한 기자가 묻기를 "어떻게 그렇게

연기를 잘할 수 있습니까?"라고 칭찬을 하니 그가 대꾸하기를 "정치가들에 비하면 나의 연기는 형편없소!"라고 했다는 기사를 읽었고, 그때 나는 '딴따라답지 않게 말에 깊이가 있네.'라고 생각했던 것이 기억 속에 남아 있었던 것이다. 지금 생각하면 옳지 못한 생각이지만 연예인을 딴따라라고 낮춰 생각하는 것이 당시 우리나라의 보편적인 정서였고 나도 좀 낮추어 보았던 것 같다. 이렇게 영화 〈대부〉는 나에게 그동안 매우 평범한 많은 할리우드 영화 중 하나였고 이렇게 몇 가지의 매우 사소한 기억만을 머릿속에 남겼을 뿐이었다.

그런데 40여 년 만에 다시 이 영화를 보았을 때 그 감흥은 무척 달랐다. 영화는 예전 그대로인데 영화를 보고 있는 내가 변해 있었던 것이다. 결혼도 하기 전의 20대 청년 대학생에서 온갖 풍상을 겪고 난, 이제 아내와 장성한 두 딸이 있는 70대를 바라보는 은퇴한 노인이 되어 화면 앞에서 영화에 몰입되어 웃고 울며, 가슴 아파해하고 있었던 것이다. 2편과 3편에서도 감동의 강도가 더욱더 깊어질 수밖에 없었다. 흘러간 옛 영화 〈대부〉는 노년기에 들어선 나에게는 더 이상 예전에 보았던 평범한 영화 그 〈대부〉가 아니었던 것이다.

영화를 본 후 이제 시칠리아에 가서 비토 안돌리니의 고향 코를레오네 마을을 방문하고, 〈대부〉 영화 촬영지를 눈으로 보고 젊은 마이클 코를레오네도, 나처럼 나이 든 마이클 코를레오네도 다 함께 느껴보고 싶어졌다. 물론 영화 외의 시칠리아 경치와 역사적, 문화적 유산도 함께 나를 끌었던 것도 사실이었다.

먼저 국내 여행사를 뒤져보았다. 여러 곳을 찾아보았지만 시칠리아행 단체여행상품에서는 영화 촬영지에 관한 한 만족할 만한 것이 없었다. 그러면 자유여행밖에 없다. 먼저 단체여행이라면 따라나섰을 아내에게 시칠리아 자유여행을 같이 가자고 제안했다. 그런데 다행히도(?) 가지 않겠다고 하면서,

아내는 "낯선 곳에서 관광지며, 식당이며 찾아다니다 보면 피곤해서 지치는데 그때 둘이 싸움밖에 더 하겠어요? 혼자 갔다 오슈!"라고 말하며 거절했다. 그러나 아내는 국내 여행이나, 해외 패키지여행은 꼭 나하고 같이 간다. 누가 보면 금슬이 남달리 좋아서일 듯 보이지만, 실은 남편이 제일 만만해서다. 아무리 친한 친구일지라도 국내외를 막론하고 여러 날을 같이 지내다 보면 불편하고, 마음대로 할 수 있는 남편과는 다를 것이다.

하여튼 시칠리아 여행을 혼자 하게 되었는데, 만일 〈대부〉 촬영지에는 1도 관심을 두지 않은 아내와 같이 했더라면 여행의 양상은 매우 달랐을 것이다. 내 관심 밖의 몰타(Malta)도 필수적으로 갔을 것이고, 숙소도 격이 높아졌을 것이고, 관심 분야가 달라 둘 중 누군가는 양보를 많이 했어야 했을 것이다. 자유여행은 혼자가 제격이고, 자유를 마음껏 누릴 수 있어서 좋다. 하지만 다 좋은 것은 아니다. 일찍이 실존주의 철학자 사르트르가 '절대자유는 절대고독'이라 말하지 않았던가? 관광할 그 순간은 몰라도 짐 싸고 풀고 이동할 때만은 고독을 느낄 수밖에 없다.

그 고독을 각오하고 동네에 있는 여행사에 비행기표, 현지 교통편, 현지 숙소 예약을 의뢰해 보았지만 만족할 만한 답을 얻지 못하여 처음부터 끝까지 내 스스로 해결했다. 현지 교통편은 현장에서 그때그때 해결하기로 하고, 베이스캠프 격인 팔레르모(Palermo)와 타오르미나(Taormina)의 호텔에 인터넷으로 예약을 했고, 왕복 항공편으로 알리탈리아(Alitalia)로 로마에서 환승하여 팔레르모에 가는 편을 구매하여 12일간의 여행 일정을 확정했다. 비행기표가 너무나 저렴하여 여행 후 제휴사 대한항공에 마일리지 신청을 했더니 거부당한 수모(?)를 겪기도 했다. 그 정도로 저렴한 항공권을 구했다는 말이다. 여행사에서는 도저히 해낼 수 없는 일을 내 스스로 하여 내심 혼자 뿌듯해했던 경험을 남겼다 여행사는 그들의 네트워크가 있어 뭐든지 저렴하게 해낼 수 있을 것이라는 생각은 그동안의 나의 오해였던 것이다.

이탈리아는 전에 한 번 아내와 같이 단체여행으로 가본 적이 있지만 시칠리아 여행은 처음이라 알 만한 사람들에게 자문을 구했는데 시칠리아가 주는 선입견 때문인지 '조심하라'는 충고를 많이들 했다. 여행업에 종사하고 있는 사람조차도 "시칠리아는 마피아의 섬인 만큼 항상 조심은 하세요."라는 충언을 해주었다. 그런데 오래전 어디선가에서 얻은 정보로는 시칠리아는 마피아가 유명은 하지만 현재는 사회 상층에서는 몰라도 소시민 사회에서는 볼 수가 없어 그 점에서만은 걱정을 말라고 했다. 매사 조심해서 나쁠 것은 없겠으나 조용한 여행자 신분이라면 시칠리아에서 걱정할 것이 없다는 것이 여행 후까지 남은 나의 생각이다.

이렇듯 시칠리아 여행은 성공적이었다. 전체를 다 보지 못한 아쉬움은 있었지만 언젠가는 다시 가서 그 나머지를 보면 되기 때문에 심각한 아쉬움은 아니었다. 〈대부〉 외의 다른 영화 촬영지도 관광을 했고, 영화 촬영지가 아니더라도 좋은 여러 곳을 둘러보았고, 시칠리아의 현지인들과도 가능한 한 대화를 많이 했다.

시칠리아 여행 후 얼마 동안은 그곳에서 있었던 감동적인 여행의 기억을 당분간은 잊었다. 왜냐하면 같은 해 여름에는 오래전부터 계획했던 영국 북잉글랜드 횡단 코스인 코스트 투 코스트(CTC) 도보여행을 했었고, 이어서 이 도보여행기 출판 작업에 매달려야 했기 때문이었다. 다만 나중에 내가 좋아하는 영화 촬영지 순례에 대한 책을 낸다면 그때 시칠리아 여행 때의 자료를 거기에 더하면 좋겠다는 생각은 했었다. 또는 시칠리아 여행기, 혹은 시칠리아와 몰타 여행기를 쓴다면 다시 여행하여 미처 못 돌았던 나머지 시칠리아와 몰타를 여행한 후, 시간이 너무 지났다면 여행했던 곳을 다시 방문한 후 책을 낼 수 있겠다 정도로는 생각했었다.

그런데 2020년 초부터는 우리 모두가 예기치 못한 '코로나19 시대'에 접어들게 되었고, 전에 계획했던 앞으로의 모든 여행 계획을 취소할 수밖에

없었다. 이런 답답한 세월이 생각보다 길어지고 있었다. 이때 나의 시칠리아 여행의 기억에 대하여 현실적으로 생각하게 되었다. 기간도 짧았거니와 시칠리아 일부만의 여행이었기에 전에는 이 여행의 의미를 크게 갖지 못했으나 시칠리아 여행의 기억, 모았던 자료, 사진과 동영상이 점점 색이 바래 가는 듯하여 안타깝다는 생각을 하게 되었다. 그리고 여행 기간이 짧다고, 또는 책의 분량이 적다고 무슨 문제가 되겠는가? 얇은 책도 책이고, 〈대부〉 외에 다른 영화 촬영지도 방문했겠다, 또 영화 촬영지가 아닌 관광지도 곁들일 수도 있고, 더구나 나름대로 좋은 사진도 많이 찍지 않았나, 이 자료로도 섭섭하지 않은 책 한 권은 만들 수 있겠다는 생각에 이르렀다. 그리고 즉시 컴퓨터 앞에 앉아 원고를 쓰기 시작하였다.

이렇게 코로나19 시대에 여행 가는 대신 시칠리아 영화 촬영지 여행기를 쓰고 그것을 책으로 출판하여 이 소박한 책으로 나의 시칠리아 기억을 여행을 좋아하는 독자와 함께 공유할 수 있게 되었다. 끝으로 나의 여행 행각(行脚)을 항상 성원해 주는 친구들, 가족들, 그리고 책을 만들어주신 출판사 편집진에게 감사를 드린다. 그리고 무엇보다도 여행을 좋아하는 독자들에게 감사의 마음을 미리 표하고 싶다.

2021년 여름,
서울 명일동에서
김병두

⚲ 여행, 일기, 원고

나는 여행할 때 언제나 손 글씨로 여행일기를 쓴다. 그리고 여행 내내 언제 어디서나 사진과 동영상을 찍는다. 사진과 동영상은 나에게는 또 하나의 일기다. 사진기와 촬영기 캠코더는 날짜와 현지 시간에 정확하게 맞춰 놓아 사진과 동영상을 찍었던 정확한 날짜와 시간을 알 수 있도록 하여 방문하여 관광했던 날과 시간을 언제든지 확인 가능하도록 한다. 그리고 사진과 사진 사이의 시간 차이를 계산하면 이동 소요 시간을 쉽게 대충 알 수도 있다. 이번 시칠리아 여행에서도 예외 없이 사진과 동영상을 찍어 활용했다.

이번 여행기 〈영화의 섬, 시칠리아 기행〉의 원고 작성은, 처음 손 글씨 일기를 컴퓨터에 옮기고 나서 사진 및 동영상을 글과 대조하여 매사 정확도를 높이고, 보강할 것은 추가 보강하고, 착오는 지우거나 고쳤다. 그리고 나서 현지에서 취재한 자료, 인터넷의 전자 자료, 시중에서 구한 자료 등을 기초로 수정 보강했다.

2018년 4월에 내가 다녀온 여행 경로는 다음과 같다.

4월 1일 일요일 인천공항 → 로마 공항 → 팔레르모 2박

4월 2일 월요일 팔레르모

4월 3일 화요일 팔레르모 → 코를레오네 1박

4월 4일 수요일 코를레오네 → 팔레르모 → 카타니아 1박

4월 5일 목요일 카타니아 → 타오르미나 3박

4월 6일 금요일 타오르미나 → 사보카 → 포르자 다그로 → 타오르미나

4월 7일 토요일	타오르미나 → 에트나 화산 → 타오르미나
4월 8일 일요일	타오르미나 → 시라쿠사 1박
4월 9일 월요일	시라쿠사 → 팔레르모 → 체팔루 → 팔레르모 3박
4월 10일 화요일	팔레르모
4월 11일 수요일	팔레르모 → 팔라조 아드리아노 → 팔레르모
4월 12일 목요일	팔레르모 공항 → 로마 공항 →
4월 13일 금요일	→ 인천공항

◈ 표현

이탈리아어를 모르니 사람 이름, 시설물 명칭 등을 가끔 원문 그대로 옮긴 경우가 있다. 어설픈 한글화보다는 이탈리아 철자 원문대로 보이는 것이 더 안전할 것 같아서다. 또한 특정 명칭을 현지어 발음으로 쓰는 것이 최상이나 영어 표기로만 아는 경우는 부득이 영어화 된 명칭으로 썼다.

자주 나오는 길 이름, 이를테면 Via ○○○○은 '○○○○ 길', 또는 '○○○○ 거리'라고 번역했다. Via를 길과 거리로 번역했는데 일관성 없이 같은 곳을 경우에 따라서 어느 때는 길로, 어느 때는 거리로 칭한 경우도 있다.

자주는 아니지만 영화에 나오는 '당나귀'를 언급할 때가 있다. 사실 당나귀인지 노새인지 자신이 없어서 편의상 당나귀로 썼다. 코폴라 감독이 자기 영화 속의 동물이지만 같은 것을 어떤 때는 당나귀(donkey), 어떤 때는 노새(mule)라고 혼용해 쓰는 것을 보면 미국이나 이탈리아 등 서구에서도 나처럼 혼동되는 모양이다.

〈대부〉에서 코를레오네 마피아 집단은 '패밀리'로, 코를레오네 사적 집안은 '家'로 표시해서 FAMILY에 대한 우리말로서의 혼동을 피하고자 했다. 시칠리아 여행 시에 참고가 될까 하여 일기 말미에 당일 사용한 금액을 사용

처별로 기록하였다. 한두 호텔 숙박 가격은 단골카드 할인 가격이라 시가와 는 약간 차이가 있을 수 있다.

영화 촬영지 관광이 주제이다 보니 영화에 대한 내용, 줄거리, 영화에 대한 평, 배우에 대한 것 등을 해당 영화 촬영지를 방문하고 관광할 때마다 이야기했다. 그런데 나는 영화예술에 대한 전문적인 연구나 공부를 한 적이 없고, 보통의 평범한 영화 관객이 가질 수 있는 수준의 지식으로 글을 썼음을 밝히며, 그래서 혹시 글 중에서 지나치거나 틀린 부분이 있다면 미리 양해를 구하고 싶다. 한 사람의 여행자로서의, 한 사람의 평범한 영화 관객으로서의 나름의 지식과 생각을 쓴 글이라고 미리 말씀드린다.

🎬 영화

이 책에 등장하는 주요 영화를 먼저 소개하면 다음과 같다. 해당 영화는 시중에 DVD로 나와 있다면 여행 전에 구입하여 다시 보았고, 또는 포털에서 유료 다운로드 받아 보기도 했다. 〈대부 1편〉, 〈대부 2편〉, 〈대부 3편〉, 〈시네마 천국〉, 〈말레나〉 이렇게 다섯 편 영화의 촬영지를 주로 담았고, 〈그랑블루〉와 〈팔레르모 슈팅〉 이 두 편의 영화에 대해서도 언급했다. 〈대부〉의 경우 1, 2, 3편 각각의 영화 DVD에 함께 수록된, 프랜시스 포드 코폴라 감독의 주석(Commentary By Francis Ford Coppola)이 촬영 배경, 에피소드 등 영화에 대해 모든 것을 말해 주어 도움이 되었다. 〈대부〉에 대한 내 설명의 많은 부분이 이 주석에 근거했다. 이 책을 읽기 전에 가능하면 해당 영화를 구해서 다시 보기를 권하고 싶다. 오래전에 보았던 기억만으로는 이 책을 즐기는 데 부족할 것이기 때문이다. 그렇지만 영화를 다시 보지 않고 읽더라도 큰 무리가 없도록 나름대로 노력은 했다. 아래 '시칠리아 촬영지'는 내가 방문했던 곳만 적었다.

〈대부 1편(The Godfather)〉, 1972

감독 프랜시스 포드 코폴라(Francis Ford Coppola, 미국)

출연 말론 브랜도(Marlon Brando), 알 파치노(Al Pacino), 제임스 칸(James Caan), 리차드 S. 카스텔라노(Richard S. Castellano), 로버트 듀발(Robert Duvall), 시모네타 스테파넬리(Simonetta Stefanelli)

시칠리아 촬영지 사보카(Savoca), 포르자 다그로(Forza d'Agro)

〈대부 2편(The Godfather II)〉, 1974

감독 프랜시스 포드 코폴라(Francis Ford Coppola, 미국)

출연 알 파치노(Al Pacino), 로버트 듀발(Robert Duvall), 다이안 키튼(Diane Keaton), 로버트 드 니로(Robert De Niro), 존 커제일(John Cazale), 탈리아 샤이어(Talia Shire)

시칠리아 촬영지 사보카(Savoca), 포르자 다그로(Forza d'Agro)

〈대부 3편(The Godfather III)〉, 1990

감독 프랜시스 포드 코폴라(Francis Ford Coppola, 미국)

출연 알 파치노(Al Pacino), 다이안 키튼(Diane Keaton), 탈리아 샤이어(Talia Shire), 앤디 가르시아(Andy Garcia), 일라이 올러크(Eli Wallach), 소피아 코폴라(Sofia Coppola)

시칠리아 촬영지 사보카(Savoca), 포르자 다그로(Forza d'Agro), 팔레르모의 마시모 극장(Teatro Massimo/Massimo Theatre)

〈시네마 천국(Cinema Paradiso)〉, 1988

감독 주세페 토르나토레(Giuseppe Tornatore, 이탈리아)

출연 살바토레 카스치오(Salvatore Cascio), 마르코 레오나르디(Marco Leon-

ardi), 필립 느와레(Philippe Noiret), 자크 페렝(Jacques Perrin), 브리지트
포시(Brigitte Fossey)

시칠리아 촬영지 팔라조 아드리아노(Palazzo Adriano), 체팔루(Cefalu)

〈말레나(Malena)〉, 2000

감독 주세페 토르나토레(Giuseppe Tornatore, 이탈리아)

출연 모니카 벨루치(Monica Bellucci), 주세페 술파로(Giuseppe Sulfaro)

시칠리아 촬영지 시라쿠사(Siracusa/Syracuse), 두오모 광장(Piazza Duomo)

〈그랑블루(Le Grand Bleu, The Big Blue)〉, 1988

감독 뤽 베송(Luc Besson, 프랑스)

출연 장 르노(Jean Reno), 장 마르크 바(Jean-Marc Barr), 로잔나 아퀘트
(Rosanna Arquette)

시칠리아 촬영지 타오르미나(Taormina)

〈팔레르모 슈팅(Palermo Shooting)〉, 2008

감독 빔 벤더스(Wim Wenders, 독일)

출연 캄피노(Campino), 잉가 부쉬(Inga Busch)

시칠리아 촬영지 팔레르모의 콰트로 칸티(Quattro Canti)

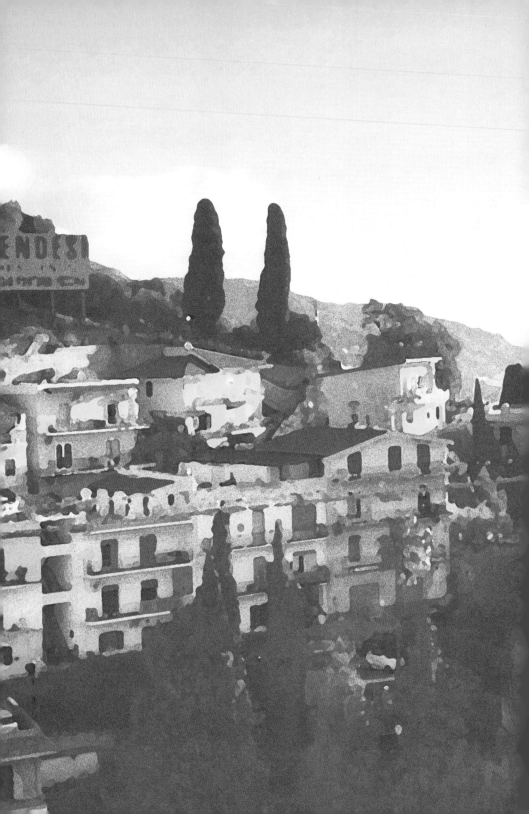

영화의 섬, 시칠리아 기행

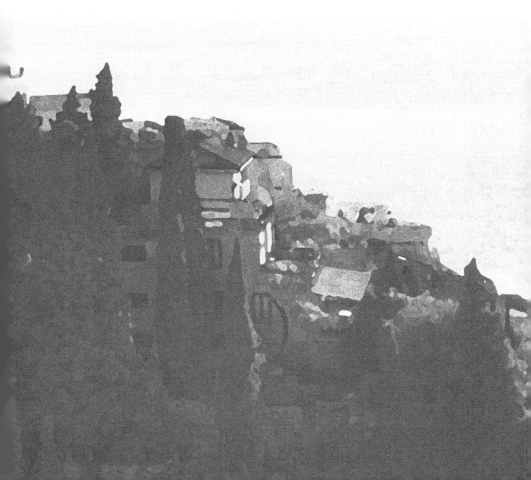

서울에서
시칠리아 팔레르모까지

인천공항 → 로마 공항 → 팔레르모

9시경에 집을 나섰다. 타고자 하는 공항버스의 시간은 정류장에서 9시 16분이다. 버스 정류장에 서서 한참 동안 버스를 기다리는데, 바로 옆에서 분명히 둘째 딸보다 어리게 보이는 신혼부부 한 쌍이 깨를 볶아 뿌리고 있었다. 나로서는 부러울 수밖에……. 우리 딸들은 뭐가 못나서 아직도 결혼을 못 하나? 그들 여행 가방 위에 얹혀 둔 여행안내 책자는 신혼임을 말해 주듯 새로 샀을 산뜻한 '이탈리아 여행안내서'였다. 아마 나와 같이 로마행 비행기를 탈 것이다. 나는 이들이 신혼부부 같지 않았다면 이탈리아 여행에 대하여 이것저것 물었을 것이다. 버스는 수서를 거쳐 인천공항으로 가는 6300번 공항리무진으로 약 1시간 30분이 소요되었다.

10시 46분에 제1 터미널에 도착했다. 즉시 알리탈리아(Alitalia)항공사 수속하는 G번으로 갔는데 벌써 많은 사람들이 줄 서 있었다. 수속 창구가 여럿 있는데 그중에는 제휴사 대한항공 Sky Priority라는 곳에도 몇 사람이 있었다. 오래 줄 서 있는 것도 지겹고 나 또한 대한항공 우대회원으로 알고 있어 그쪽으로 가서 여권을 내밀고 주민번호도 알려줬으나 불행히도 대한항공 카드를 가져오지 않았고 카드번호도 기억할 수 없어 증명할 수 없다고 했다. 아니 대한민국에서 주민등록번호와 여권번호로 확인 못 할 것도 있느냐고

항의했으나 제휴사가 외국항공사라서 그렇단다. 그래서 줄을 계속해서 오랫동안 설 수밖에 없었다. 하긴 3월 말로 Sky Priority 우대서비스가 끝났을 수도 있어서 확인되었다 하더라도 소용없었을 수도 있었겠다고 '신 포도를 생각하는 늑대'가 되어 여행의 즐거움에 '흠'이 가지 않도록 했다.

계속 줄을 서 있는데 앞뒤가 다 여자들이었다. 앞은 행복한 세 모녀, 뒤로는 친구지간 2명인 듯. 수속 창구 직원은 한국인인데 알리탈리아 직원이라고 했다. 친절했고, 끄는 여행 가방이 크지 않으니 기내에 가져가도 될 듯하다며, 속에 뾰족한 것 등 위험 물건의 유무를 물었다. 위험한 물건도 없고, 로마에서 환승해야 하니 기내에 가지고 들어가는 것이 좋겠다고 판단하고 면도기 같은 물건으로 혹시라도 검사대에서 문제가 생기면 그때 도로 나와서 부치면 되니 기내로 가져가기로 했다. 물론 검사대에서도 무사히 통과되었고, 이를 이번 여행이 순조로울 것이라는 전조로 믿었다.

출국심사대를 나와서 면세점에서 살 것도 없어 바로 탑승구 111번이 있는 곳으로 이동하기 위하여 트램을 타고 가서 내려 1층으로 올라가 111번 문쪽인 왼쪽으로 돌아서는데 수많은 선글라스가 보였다. 가지고 있는 선글라스가 좀 짙다고 생각했던 터라 이곳에 들러 결국 옅은 색으로 하나 구매하고 말았다.

1시 20분에 비행기에 탑승했다. 내 좌석 30L 창 측을 찾아 여행 가방을 선반에 올려놓기까지 했는데 앉으려는 좌석번호 숫자 30이 안 보여 다시 가방을 내려 한참을 끌고 가서 다음다음 객실 두 번째 자리에서 30L을 찾았다. 분명 30이라는 숫자를 눈으로 보았는데…… 귀신이 곡할 노릇이다. 이제 나도 늙었나 보다. 아니면 인간의 보편적인 착각 현상을 단순히 나이 핑계로 돌리는지도 모르겠다. 젊었을 때의 실수는 단순한 부주의지만 나이 들어서

의 실수는 뇌의 노화현상으로 보기 마련이다.

　내 옆 복도 측 좌석에는 서양 청년이 앉아 있었다. 이탈리아 젊은이다. 비행기가 늦게 출발하여 지루하여 서로 자연스럽게 대화를 시작하게 되었다. 원래 여행 목적지는 일본으로, 상당 기간 일본을 여행한 뒤 귀국하는 길에 한국에 1주일 들러 여행한 후 귀국 중이었다. 이탈리아 남쪽 작은 도시인지 마을인지에서 산다고 했다. 그와 여행 이야기를 비롯하여 여러 이야기를 했는데 국가별 일인당 GDP 이야기가 나왔고 스마트폰에서 확인한 바 한국과 이탈리아는 비슷한데 이탈리아가 약간 더 많았다. 나는 순간 생각했다. 30~40년 전에는 우리가 이탈리아를 따라갈 꿈도 못 꾸었다. 그런데 이제는 아마 우리가 곧 이탈리아를 추월할 것이다. 아내와 내가 꼭두새벽에 일어나서 직장에 출근하여 열심히 일한 보람이며, 그 결과 우리 가족들이 이렇게 가끔 해외여행을 하며 지낼 수 있는 생활수준으로 이만큼 오르게 된 것이다. 이런 생각을 하니 아주 잠깐이지만 콧등이 시큰해졌다. 이런 현상이 별로 없었는데…… 여행은 이렇게 여러 생각을 하게 한다. 그래, 우리 모두 고생 많이 했지! (2021년 1월 12일 자 신문과 방송에서는 2019년도 각국 국민소득을 언급하면서 한국이 G7 중 하나인 이탈리아의 일인당 GNI(국민총소득)를 처음으로 추월했다는 기사를 내보냈다.)

　내 좌석은 복도 오른쪽 두 번째 줄 두 자리 중 창 측인데 왼쪽 대각선 방향으로 화장실 문이 보이고 화장실 문을 열 때마다 좀 거리가 있지만 빛이 환해져서 눈에 불편을 느끼며 견디고 있는데 웬일인지 나중에 그 화장실을 승무원이 와서 폐쇄해 버려 편해졌다. 그럴 리는 없겠지만 꼭 나를 위한 것 같았다. 물론 이것도 이번 여행이 순조로울 것이라는 전조로 생각하고 싶었다.

　알리탈리아는 처음 타는데 한참 뒤 4시경에야 저녁 같은 점심을 주었다.

역시 국적기가 비교적 밥도 빨리 주고 편하다. 여행할 때 기내식이 얼마나 기다려지고 즐거운 것인데! 한국인 젊은 여자 승무원이 있긴 하나 대부분 나이 든 이탈리아인 여승무원이고, 그들은 열심히 일은 하지만 영어도 시원찮고, 또 상냥함도 없었다. 내 옆 청년은 다른 여유 있는 빈자리로 가서 두 좌석을 내가 모두 차지하고 편하게 여행했다.

로마까지는 약 12시간 30분이 소요되었다. 로마에서 즉시 환승해야 했다. 환승 길은 길고 복잡하고 험하기까지 했다. 트램을 타기도 하고 화물검사대는 물론 입국심사대도 거쳐야 했다. 나는 한국통신과 전화 로밍 문제로 통화 중이라서 전화기를 귀에 붙인 채 입국심사를 무사히 마쳤다. 내가 입국심사관이라면 이런 사람은 입국 안 시킨다. 시키더라도 더 까다롭게 굴 것이다. 나도 그곳이 이탈리아 입국심사대인 줄 모르고 단지 환승에 따른 절차고 정작 입국심사는 최종 공항인 팔레르모 공항에서 하는 줄로 착각하고 전화기를 귀에 댄 채 입국심사를 받는 무례를 범했던 것이다. 관대한 입국심사관 노신사에게 감사를 드린다.

그런데 문제는 환승하는 길이 매우 험하다는 것이다. 여행객을 위한 통로에 각종 면세점, 카페, 상점이 늘비하게 차려 있다는 것이다. 더욱 고약한 것은 앞의 지름길을 놔두고 길 안내표시, 즉 탑승구(Gate) B07로 가는 길인 B방향의 표시가 일부러 면세점 진열대 사이로 되어 있어 바쁜 여행객을 멀리 돌아가게 한다는 것이다. 제발 이런 현상만은 한국 공항에는 도입되지 않았으면 하는 바람이다.

로마에서 시칠리아 팔레르모까지 비행시간만 계산한다면 딱 35분이었다. 어제 3월 31일이 음력으로 보름이었으니 거의 보름달이 비행기 창 너머로 둥실 떠 있었기에 로마에서 팔레르모까지 달과 같이 갔다고 봐야 한다.

무척이나 아름다운 밤이었다. 여기에 있는 이 달은 나만 본 것이 아니라 일찍이 독일의 대문호 괴테도 이곳에서 보았다. 그의 말을 들어보면,

> 둥근 달이 곶 뒤편에서 떠올라 바다에 달빛을 드리웠다. 나흘 동안 파도에 시달린 뒤인지라 그런 광경을 즐기는 것이 얼마나 기뻤던지!*

괴테는 나폴리에서 1787년 3월 29일에 배를 타고 4월 3일에 팔레르모에 도착하여 시칠리아를 여행했다. 당시에는 비행기가 없었으니 뱃멀미에 시달리며 배를 나흘을 탔고, 사진기가 없었으니 크니프라는 화가를 대동하여 많은 곳을 사진처럼 그리게 했다. 나는 우연히도 괴테의 여행 계절과 같

* '괴테의 이탈리아 여행기'에서 1787년 4월 3일 자 일기 중.

은 4월 초에 시칠리아를 여행하게 되었고, 그러고 보니 오늘이 부활절로 부활절날에 팔레르모에 입성했다. 괴테가 여행했던 1787년에는 4월 8일이 부활절이었다. 부활절은 이탈리아인, 특히 시칠리아인들에게 특별한 의미가 있는 것 같다. 시칠리아 배경의 음악이나 영화에도 자주 언급된다. 예를 들면 오페라 〈카발레리아 루스티카나〉에서도, 영화 〈대부〉에서도 말이다. 〈대부〉의 마지막 대단원 장면도 부활절에 전개된다. 물론 〈카발레리아 루스티카나〉에서도 마찬가지다. 그런데 왜 하필 피비린내 나는 살인이 자행된 날을 부활절로 설정했는지 내가 모르는 작지 않은 의미가 있을까?

이것저것 상념에 젖어 비행기 창 너머 밤하늘을 바라보는 사이 비행기는 팔레르모 공항에 착륙했다. 이곳에서 입국심사가 없는 것을 알고 나서야 로마 공항의 절차가 입국심사였음을 알게 되었다.

24시 자정에 마감이라는 공항버스를 널널하게 시간 촉박함 없이 탑승하였고, 폴리테아마(Politeama)에서 같이 내린 피렌체에서 왔다는 모녀가 친절히 구글지도를 보며 예약된 호텔 플라자 오페라(Plaza Opera)로 가는 길을 알려주어 비교적 편히 호텔에 도착했다. 이렇게 오늘 무사히 여행 진행을 마쳤다.

사용한 비용

공항버스 ₩13,000 | 선글라스 ₩139,950 | 공항버스 €6.30 | 호텔 2박 ₩213,669

팔레르모의
휴일 거리를
헤매다

팔레르모

아침 호텔 식사 질은 그런대로 양호했다. 가짓수는 많지 않지만 깔끔하고 빈(貧)티는 없었다. 식사 후 방에서 쉬다가 10시 50분경에 호텔을 나섰는데 오면서 면세점에서 산 옅은 색의 선글라스를 끼고 호텔을 나오는데 지중해의 햇살이 한국과 달라 당장 호텔에 돌아가서 짙은 것과 바꿔 끼고 다시 나왔다. 이렇듯 지중해는 4월의 햇살도 강렬하다는 것을 알게 되었다. 그런데 호텔을 나오면서 안내접수처(프런트 데스크) 여자 직원에게 시외버스 터미널이 어디에 있는지를 비롯해 여행정보에 대해 몇 가지를 묻는 과정에서 의외의 이야기를 들었다. 오늘은 부활절 다음 날 공휴일(Easter Monday, Pasquetta)이라서 버스가 거의 없고, 음식점도 대부분 문을 열지 않는다는 것이다. 낭패다. 호텔 직원의 말로는 시외버스는 없더라도 기차는 운행할 것이기 때문에 기차로 갈 수 있는, 내가 말했던 체팔루를 가는 것이 상책이라는 것이다. 어쨌든 기차역 부근에 시외버스 터미널도 있다 하니 팔레르모 기차역 쪽으로 걷기 시작

했다. 이번 여행에서 팔레르모에 숙소를 두고 당일치기로 내가 가야 할 곳으로 세 곳이 있는데, 그곳은 내륙으로 들어가서 있는 영화 〈대부〉의 주인공 마피아의 두목 비토 코를레오네(Vito Corleone)의 고향 코를레오네(Corleone), 거기서 좀 더 내륙으로 들어가 위치한 영화 〈시네마 천국(Cinema Paradiso)〉의 주 촬영지 팔라조 아드리아노(Palazzo Adriano), 그리고 기차로 갈 수 있고 팔레르모에서 가까운 해변 휴양도시 체팔루(Cefalu)다. 오늘은 가지 않더라도 그곳에 갈 버스 정류장과 버스 시간표를 알아볼 겸, 시간이 맞는다면 체팔루를 오늘 갔다 올 수도 있겠다는 것을 염두에 두고 겸사겸사 기차역 쪽으로 걷다가 너무 멀다고 느껴지기 시작하며 지난밤에 잠을 제대로 못 잤기에 피로감을 느끼게 되어 체팔루 가는 것도, 버스관련 정보 얻는 것도 포기하고 호텔 근처 루제로 세티모 광장(Piazza Ruggero Settimo)과 카스텔누오보 광장(Piazza Castelnuovo) 주변만을 걸었다. 시내관광버스 매표소를 관심있게 보고, 폴리테아마 가리발디 극장(Teatro Politeama Garibaldi) 앞을 걷고 사진과 동영상에 담았다. 시

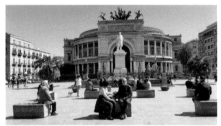

민들과 관광객들이 한가히 부활절 월요일 휴일을 즐기는 모습이 보기에 좋았다. 루제로 세티모 길(Via Ruggero Settimo), 그것과 연속된 델라 리베르타 길(Via della Liberta), 마케다 길(Via Maqueda)은 자동차 통행을 금지하여 사람들이 편하게 걷고 있었다. 어젯밤 잠을 못 잤

으니 호텔에 돌아와 쉬기도 했지만 점심을 사 먹으러 다시 나가야 했는데 문제는 음식점이 거의 모두 문을 닫았다는 것이다. 만들어 놓은 음식을 파는 조그마한 곳에 들러 볶음밥 비슷한 것을 사서 먹었는데 냉장고에 보관해서 차고 쌀도 반쯤 설익고(내 경험으로 봐서 유럽인들은 쌀을 이렇게 설익혀서 먹는다.) 올리브 알은 차갑고 새콤했다. 뜨거운 물을 시켜서(이것도 말이 안 통해 한참 걸렸다.) 그것을 홀짝거리며 찬 점심을 겨우 먹었다. 물론 3분의 1쯤은 남겼다.

지도를 살펴보니 10일과 11일 귀국 직전 마지막 두 밤을 예약한 베스파(Vespa) B&B가 가까운 마케다 길로 쭉 걸어가면 나오고 마시모 극장(Teatro Massimo/Massimo Theatre)을 지나 기차역과 호텔 사이에서 거의 중간 지점인 것을 알아내고 어차피 저녁 식사 차 다시 호텔을 나와야 하니 또 저녁 식사도 그곳에서 유료 제공한다고 하니 (이는 나의 착각이었다.) 그곳을 찾아 걸었다. 마시모 극장을 지날 때는 잠시 오른쪽으로 고개를 돌려 보았는데 관광객들이 제법 많이 있었고, 〈대부〉 3편의 거의 마지막 장면인 마이클 코를레오네(Michael Corleone, 알 파치노 扮)가 오열하는 장면이 머리를 스쳤다. '지금은 마시모 극장을 관광할 때가 아니다. 이 여행의 마지막에 이곳에 들러 저녁놀이 짙어가는 지금이 아니라 햇볕 좋을 때 그리고 사보카, 포르자 다그로, 코를레오네, 타오르미나 주변을 다 돌아보고 나서 마지막 마무리로 마시모 극장을 찾을 것이다.'라고 생각하고 그 앞을 지나쳤다. '관광에도 순서가 있다.'는 것이 나의 여행에 대한 지론이다.

잠시 더 걸어 번지수를 찾아 베스파 B&B의 초인종을 눌렀다. 그러나 아무리 눌러도 대답이 없었다. 다시 더 걸어 콰트로 칸티(Quattro Canti)에 이르니 고색이 창연한 네거리다. 관광객들은 여기저기서 사진과 동영상을 찍

었다. 거리의 악사는 아코디언을 켜며 〈대부〉의 주제가를 어설프게 연주했다. 아마 잘 연주했더라면 그래서 내 맘에 들었더라면 돈통에 동전을 집어넣고 사진을 찍었을 것이나 그 수준이 못 되었다. 다시 더 걸으니 큰 성당이 나오고 초로의 현지 안내인의 영어 설명을 듣고 있는 단체 동양인 관광객들이 있어 나도 그 틈에 끼어들어 잠시 도강(?)을 했다. 그들은 홍콩 관광객들이었다. 설명을 들어보니 며칠 후에는 코를레오네를 가는 일정이었다. 설명이 끝난 후에 안내인에게 가서 코를레오네를 가는 시외버스를 어디서 타야 하느냐고 물으니 기차역 부근에 가서 타야 한다는 것이다. (콰트로 칸티와 그 주변 볼거리에 대해서는 며칠 후 좀 더 세심히 살펴볼 것이다.)

다시 기차역으로 향했다. 기차역은 시외버스 터미널과 같이 붙어 있다. 결국 카타니아(Catania)행 버스 시간표만 입수한 채 되돌아와야 했다. 버스 기사, 버스표 판매원, 경찰, 길거리 사람들 등 여러 사람들에게 두루두루 물었으나 팔라조 아드리아노와 코를레오네 가는 버스에 대해서 아는 사람이 전혀 없었다. 그들이 아는 것이 없기도 하거니와 영어를 거의 하지 못하기도 해서 실마리가 되는 어떠한 정보나 단서도 나에게 줄 수가 없었을 것이다.

다시 오던 길을 되돌아 자동차 교통이 없는 일직선의 마케다 거리를 걷는데 베스파 B&B에 가까워질 때 그 주인 ㅊ○○ 씨 부부를 발견하고 가까이 가서 거수경례와 더불어 "김병두입니다."라고 인사하고 아까 초인종을 눌러도 대답이 없었다고 말해 주었다. 그녀는 보통 초인종을 꺼두고 미리 SNS 쪽지로 연락을 해야 그 시간에 들어올 수 있다는 것이다. 좀 이기적인 방법이라고 생각되나 그들의 정책이라니…… 한참을 그들과 이야기한 후 헤어질 때 그녀의 남편이 시칠리아 현지인이라고 해서 그에게 팔라조 아드리아노와 코를레오네 가는 버스 편을 물었더니 남편은 나름의 정보를 주었다. 그곳에

가는 사람이 적으니 날마다 출발 장소가 바뀐다며 가는 날 가서 버스 기사들에게 알아봐야 한다는 것이다. 모처럼 좋은 정보였다. 부부는 나중에 버스 대중교통에 대한 정보를 SNS 쪽지로 보내 주겠다고 했다. 나중에 호텔에 와서 받아보니 팔라조 아드리아노와 코를레오네 가는 길 안내에는 도움이 안 되지만 다른 정보들은 가치가 있었다. (팔레르모에서 현지인 남편과 베스파 B&B를 운영하고 있는 ㅊ○○ 씨를 한국 TV에 소개된 바가 있어서 만나보고 싶어서 일부러 그곳에 예약을 했다. 시칠리아 여행 후 조금 지나 한국 TV에서 그들을 다시 보았는데 서울에 와 있었다. 서울에서 출산 준비 중에 있었다.)

　이제 때가 되니 저녁을 먹어야 한다. 마시모 극장을 지나서 부근에서 골목으로 들어가는 곳에 문을 연 음식점이 줄줄이 있었다. 부활절 월요일 휴일이라도 저녁부터는 개점을 하는가 보다. 음식점 바깥에 잔, 포크, 나이프 등으로 준비가 되어 있는 식탁들이 여럿 놓여있었다. 첫 집 종업원의 호객 행위에 끌려 그곳 바깥 옥외 식탁에 앉았다. 이 종업원은 나의 국적을 중국

인, 일본인 다음 세 번째로 맞혔다. 유럽인으로서 극히 평범한 정상적인 대외관의 소유자다. 그가 추천해 준 9유로짜리 BUSIATE ALLA TRAPANESE라는 파스타를 주문했다. 그냥 보통 맛인데 내 상식으로 봐서 바가지를 씌운 것 같았다. 물을 달라고 하니 3유로짜리 유리병에 담긴 토스카나산 물을 주었다. 물은 그렇다 치더라도 영수증에 coperto라는 명목으로 2유로를 붙였다. 이것이 뭐냐고 물으니 계산대의 중년 여인이 하는 설명

으로는 '식탁에 식탁보와 잔을 비롯해 식탁 집기를 놓아주는 비용'이라는 것
이다. 나는 픽 웃고는 두말없이 그 돈을 지불하고 나왔다. 그녀는 나의 웃음
의 의미를 알았을까? 그 비싼 토스카나산 무거운 유리병 물은, 미리 내가 호
텔로 가져갈 거라고 여종업원에게 말해 두었는데도 밥값을 지불하고 밖으로
나와 보니 없어졌다. 벌써 모든 것을 식탁에서 치운 것이다. 다시 안으로 들
어가 '내 물'이 어디 갔느냐고 물으니 남자 종업원이 즉시 다시 가져다주었
다. 어렵게(?) 다시 찾은 무거운 4천 원짜리 토스카나산 유리병 물을 들고 루
제로 세티모 길의 부활절 월요일 휴일 거리를 걸었다. 이곳 호텔에서는 이상
하게도 식수를 제공하지 않아 어디 찾아 들어가 페트병 물을 사야 했는데 오
늘 밤에는 무겁고 튼튼한 유리병에 든 토스카나산 물이 생겨서 그럴 필요가
없어졌다. 호텔에 오니 7시 30분이 되었다.

사용한 비용
팁 €1.0 | 점심 €5.00 | 석식 €14.00

마피아의 고향
코를레오네를
가다

팔레르모 → 코를레오네

어젯밤 9시 30분경에 잠자리에 들었고 곧장 잠이 들어 새벽 3시 30분쯤에 눈을 떴다. 깊은 잠을 잔 듯하다. 오늘 하루도 여러 이야깃 거리를 남겼다. 조식 전에 호텔 안내접수처 (프런트 데스크)에 가서 추가 호텔 투숙 가격을 알아보았다. 오늘 시간에 내일 것을 연장 예약하면 86유로, 예약 없이 내일 당일 투숙하면 103유로라 했다. 수시로 가격이 변하는 모양이다. 나오면서 짐을 맡겼더니 4유로 보관료를 받았다.

8시 35분경에 호텔을 나와 어제 갔던 길을 걸어갔다. 뭐 눈에는 뭐만 보인다고 거리 간판에 'La Coppola'라는 상호 간판이 눈에 띄었다. 〈대부〉 감독 코폴라를 연상시키는 간판이다. 마시모 극장 앞에서는 사진도 찍었다. 콰트로 칸티를 지나 어제 홍콩 단체관광객들이 있었던 성당은 설명 팻말을 보니 노르만 성당이다. 좀 더 걸어가다 중국제 휴대폰 덮개를 5유로를 주고 사서 새로 끼웠다. 시칠리아도 다 중국제다.

철도역 부근에서부터 팔라조 아드리아노와 코를레오네 가는 버스는 어디에서 타는지 수소문을 시작했다. 누구 하나 똑바르게 아는 사람도 또 누구 하나 최소한의 기본 영어를 구사하는 사람도 없었다. 말이 통하지 못하니 짐작으로 말해 주는 것이 나를 고생시켰는데 그러나 보람은 있었다. 미리 결론을 말하면, 결국은 찾았다. 이쪽은 저쪽으로 가라고 하고 저쪽은 이쪽으로 가라고 하는 것은 어제와 똑같은 현상이었다. 경찰도 마찬가지였다.

그 과정에서 어쩌다 역 부근의 우체국이라는 곳까지 들어가 보니 안으로 들어가는 문이 특이했다. 출입구는 승강기 모양의 사각형 격실인데 사방이 튼튼한 유리로 되어 있어 내부가 밖에서 훤히 들여다보였다. 사람이 밖에서 격실 문으로 들어가면 문이 닫히고 잠시 시간이 흐른 후에야 반대편에 있는 우체국으로 들어가는 문이 열려 드디어 실내로 들어갈 수가 있다. 나갈 때는 반대로 똑같은 절차를 거쳐서 나가게 되어 있다. 훤히 보이는 사각형 유리 육면체 격실 속에서 한동안 뜸을 들여야만 출입이 가능하게 만들어 놓은 이유를 알 수 없으나 아무리 급하더라도 황급히 달려서 우체국에 들어오든가, 반대로 황급히 달려서 나갈 수 없겠다는 생각은 들었다. 투박하고 건장한 남자들이 주변에 많이 보이는 것을 보면 우정 업무 외 다른 업무도 하는 곳으로 보였다.

기차역 앞이나 기차역 왼쪽의 시내 쪽에 있는 버스 기사들은 기차역 뒤쪽의 철로와 나란히 있는 장거리 버스 대합실과 매표소 그리고 터미널에 가면 내가 원하는 정보를 얻을 수 있을 것이라고 생각하고, 반면에 기차역 뒤쪽 사람들은 기차역 앞쪽 버스 관련업 종사자들이 알 것으로 생각하고 있었다. 기차역 앞쪽 좌측에 위치한 지구대 경찰들도 의견을 기차역 앞쪽 사람들과 같이했다. 기차역 매표소 직원들도 역 청사 뒤쪽인 장거리 버스터미널 쪽

으로 가라고 했다. 이틀을 시달리다 보니 나는 오기가 발동했다. 나는 스스로 부르짖었다, "꼭 찾고야 말리라!"

기차역 앞쪽 사람들 중에 안목이 좀 더 트인 사람이 있었는데 그 사람은 나에게 역 청사 뒤편에 있는 장거리 버스터미널 말고 그 너머에도 버스 매표소가 있다는 것, 바로 그곳에서 팔라조 아드리아노와 코를레오네 가는 버스를 탈 수 있다는 것이다. 물어물어 그곳에 갔는데 그곳도 입구 근처와 뒤편이 있는데 뒤편 사무실을 알려주어 그곳에 갔는데 또 평퐁을 쳐서 200m쯤 떨어진 앞쪽에 숨어 있는 그곳에 드디어 도착했다. 창구 직원은 지루하게 통화 중이었다. 통화가 끝날 때까지 한참을 기다렸는데 통화를 끝내고 나서 하는 말이 그도 이곳이 아니라는 것이다. 그도 철도역 청사 앞으로 가라고는 하는데 그는 그래도 구체적인 회사 이름을 말했다. 이탈리아어를 몰라도 어느 정도 구체성이 있다는 것쯤은 알았다. 그래서 그 회사 이름을 좀 적어줄 수는 없냐고 사정 조로 부탁했더니 적어주었다. 이번에는 그 쪽지를 들고 나를 그렇게도 역 청사 뒤쪽으로 몰아댔던 버스 기사나 표 파는 사람들에게 되돌아와서 그 쪽지를 디밀었다. 그 쪽지는 커다란 효과가 있었다. 그것을 보고는 이제는 앞쪽의 그들도 더 이상 역 청사 뒤쪽으로 가라고는 하지 않았다.

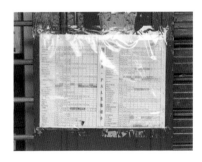

대신 기차역 광장의 시내 쪽 도로를 가리켰다. 그곳 버스 정류장에 가보니 남루한 벽에 A4 용지에 인쇄된 빛바랜 유인물 두 장이 붙어 있었는데 그것이 시외버스 시간표고 그 앞이 버스 출발지였다. 그곳에는 약 70개의 지명(地

名)이 있고 각각의 버스 출발 시간표가 있었다. 내가 관심을 둔 두 곳의 시간 표도 함께 포함되어 있었다. 휴~~.

코를레오네(CORLEONE)
7.00, 8.16, 11.00, 12.15, 13.00, 14.30, 15.00, 17.30, 19.00
팔라조 아드리아노(PALAZZO AD.)
6.25, 12.15, 14.20, 18.45

일단 버스가 아홉 번이나 있는 코를레오네를 먼저 가기로 했다. 그곳에서 1박을 생각했다. 여기서 실수를 했는데 분명히 11시 출발 코를레오네행 버스를 탔다고 생각했는데 나중에 가고 보니 몬레알레(Monreale)행이었다. 다행히도 35분 거리라서 즉시 다시 되돌아올 수가 있었다. 버스 운전기사에게 버스를 잘못 탔다고 하니 버스비를 받지 않았고 40분 후에 출발하니 그때 돌아가라고 했다. 그동안 내려서 주변을 배회했는데 관광객들이 많았다. 이곳도 좋은 관광지임에는 틀림없다. 버스 기사에게는 고마운 표시로 초콜릿 하나 사서 선물했다. 오후 1시에 팔레르모 기차역 광장 버스 종점에 도착하였고 즉시 코를레오네행 버스로 갈아탔다. 1시 차인데 다행히 나를 기다리느

라고(?) 출발을 늦추어 1시 10분경에 했다. 2시 15분경에 코를레오네에 도착하였으니 한 시간 조금 더 걸렸다.

코를레오네(Corleone)는 상상했던 모습은 아니었다. 느낌상으로는 우리나라 읍 정도의 마을로 보이지만 가운데로 118국도가 지나가고 팔레르모와 1시간 거리라서 결코 한가한 시골 마을은 아니다. 마을 가로수로 귤나무에 마침 귤이 주렁주렁 열려 있는 것이 인상적이었다기보다는 샛노란 시칠리아 귤이 이곳에서 1박 하며 본 것 중에서 영화 〈대부〉를 가장 잘 상징하는 것으로 느꼈다, 물론 내 주관적이지만. 소설에서는 귤에 대한 언급은 기억나지 않는다. 그러나 감독 코폴라는 귤에 대한 특별한 감정을 가지고 있었다. 먼저 〈대부〉 1편에서 돈 코를레오네(말론 브랜도 扮)가 크리스마스 전날 밤 집으로 돌아가는 도중 과일 가게에 들러 귤을 종이봉투에 담아 들고 나오다 저격당하고 쓰러지면서 봉투 속의 귤은 길바닥에 흩어진다. 이 장면에 대한 코폴라의 말을 들어보면, "나는 일부러 귤을 엎질러 흩트렸다. 왜냐하면 그것을 좋아했다. 내가 좋아서 했다는 것 말고 달리 다른 이유는 없었다.(I deliberately put the oranges spilling out because I like it, and no other reason than I liked it.)" 코폴라는 영화 다른 부분에서 다시 더 섬세하게 이 이야기를 계속

했다. 나도 앞부분의 간단한 그의 설명만으로는 영화에서의 귤에 대한 위치
와 의미를 무시했을 것이다. 아래 그의 자세한 설명은 간과하기에는 깊고 길
다. 번역하여 옮긴다.

귤이 왜 사용되는지 도통 모르는 상태에서 귤이 몇몇 군데에서 사용된다고
생각하면, 귤이 뭔가 상징한다는 사실이 재미있을 것이다. 〈대부〉 1편에서
아버지가 저격당했을 때 귤 봉지가 땅바닥에 떨어졌을 때처럼 이는 불길한
전조나 죽음과 연관되었다. 이때의 귤은 일종의 상징으로 떠오르는 것이다.
배우들이 귤을 먹을 때, 제작진 직원들도 포함하여, 우리 모두는 귤이 감독인
나의 신화란 것을 깨닫게 된다. 비록 그것이 우연히 시작되었는데도 불구하
고. 이 지점에서 우리들은 거기에 어떠한 의미가 있다는 것을 이해하게 되었
다. 과일 하나가 옛 고향의 좋고 나쁜 기억과 시칠리아의 상징을 가져오는 것
과 같이 귤이 시칠리아에서 온 어떤 것을 추가한다고 생각한다. 나는 그 귤이
일종의 커다란 의미인 것이다.

코폴라가 의미한 귤을 보통의 관객이 알 수 있을까? 코폴라 말처럼 〈대부〉 세 편 모두에서 귤이 등장하는 장면에서의 공통점은 분명 있다, 별로 유쾌한 장면들은 아니지만……

대낮이라 그런지 거리에 사람들이 거의 없었다. 먼저 숙소를 정해야 해서 주택가에서 세차하고 있는 중년 여자에게 물어서 그녀 말대로 찾아보았으나 실패하고 다시 문이 닫힌 주점 앞에서 서로 장난치고 있는 중년 두 남녀를 발견하고 호텔을 물었더니 그들은 열심히 위치를 설명하다가 내가 잘못 알아듣는다는 느낌을 받았는지 남자는 잠시 나에게 기다리라고 하더니 어디선가에서 차를 몰고 다시 와서 나를 태우고 직접 호텔 앞까지 데려다주

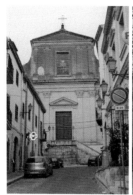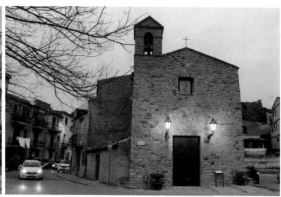

었다. 확실히 우리 한국인들보다 더 성질이 급한 듯하고 인정머리가 있다고
느꼈다. 누가 여자하고 놀고 있는데 그것을 멈추고 자차로 낯선 사람을 안내
까지 해주겠는가? 정이 많다는 한국인보다 한술 더 뜨지 않는가? 호텔은 별
세 개의 조촐한 단층 레온 도로(Leon Doro) 호텔이었다. 호텔에 짐을 풀고
간편하게 입고 시내 구경을 하였다.

　　호텔은 북쪽 끝에 있는데 주 상업 중심지구는 남쪽이다. 남쪽에는 성 니
콜로 성당, 성 마르티노 성당 등 몇 개의 오래된 종교시설을 외부에서 구경
하고 돌아오는 길에 카페에 들러 빵과 차, 그리고 따뜻한 물로 저녁 식사를
때웠다. 오후에 나름대로 이곳저곳을 돌아다녀 보았지만 소설이나 영화에서
의 코를레오네는 조금도 느낄 수 없었다, 가로수의 귤 외에는.

　　픽션이 아닌 현실의, 역사적인 코를레오네를 살펴보면, 현재의 코를레
오네는 인구 약 11,000명으로 행정구역으로는 우리식으로 말해서 팔레르모
광역시에 속한 한 지자체다. 팔레르모에서 버스로 한 시간 남짓 섬 내륙으로
들어가 해발 600m에 있다. 마을은 고고학적으로는 역사 이전부터 사람이 살

았으며 고대와 중세를 거쳐 꾸준히 존재해 온 오래된 마을이다. 여러 마피아 두목이 이 마을 출신이다. 유명한 마피아로는 Tommy Gagliano, Gaetano Reina, Jack Dragna, Giuseppe Morello, Michele Navarra, Luciano Leggio, Leoluca Bagarella, Salvatore Riina, Bernardo Provenzano 등이 있다. 그러나 뭐니 뭐니 해도 가장 유명한 마피아 두목은 역사나 현실에서의 실존 인간이 아닌 소설과 영화 속의 가상 세계 속 인물 비토(안돌리니) 코를레오네(Vito (Andolini) Corleone)다. 내가 이곳에 온 이유가 진짜 마피아가 아닌 가상의 마피아 때문이라는 것이 아이러니하다.

〈대부(The Godfather)〉에서 맨 처음 성으로 코를레오네를 사용하게 된 유래가 소설과 영화가 서로 매우 다르다. 소설에서는 비토 안돌리니가 미국에 와서 스스로 성을 고향 지명으로 변경했다고 되어 있는 반면, 영화에서는 좀 더 극적이고 희화적이다. 입국심사관의 부주의였다. 옆에서 통역을 해준 사람이 비토의 가슴팍에 붙어 있는 표식을 보고 "Vito Andolini from Corleone(코를레오네에서 온 비토 안돌리니)"라고 분명히 말했음에도 '안돌리니'는 온데간데없어지고 비토 코를레오네로 기록하고 만 것이다.

원작자 마리오 푸조도 〈대부〉 영화 제작에 직접 관여했으니 '소설을 왜곡'했다고 비난할 수만은 없을 것이다. 다른 소설로 영국 소설가 그레이엄 그린(Graham Greene)의 1938년 작 소설 《Brighton Rock》에서 갱단 두목의 이름이 Colleoni인데 이것도 코를레오네 마을 지명에서 따왔다고 이야기하는 사람들이 있다. 하여튼 마피아로 유명한 마을이다 보니 마을 이름에 얽힌 이러저러한 이야기가 있는 모양이다. (그런데 〈대부〉 촬영은 이곳 코를레오네에서 하지 않았다. 대신 사보카와 포르자 다그로에서 하였다. 그 이유를 국내 신문의 여행 기사에서 읽은 적이 있다. 1970년대 초 코폴라 감독의 촬

영팀이 코를레오네에 와서 보니 마을은 1940년대를 재현시키기에는 너무나 많이 개발되어 있어서 포기하고 다른 곳을 찾았다는 것이다. 나는 코를레오네의 대체 마을 사보카를 가보기 전까지는 이 말을 그대로 믿었다. 사보카에서 얻은 정보에서는 이에 대하여 또 다른 이야기를 했다. 영화 속 옛 코를레오네를 현실의 코를레오네에서 재현하지 않은 이유가 전혀 다른 데 있었다. 며칠 후 사보카에서 그 이유가 밝혀질 것이다.)

사용한 비용

팁 €1.0 | 스마트폰 덮개 €5.00 | 버스 €5.30 | 물 €1.80 | 버스 기사 초콜릿 €1.00 | 점심 €7.00 | 화장실 €1.00 | 호텔 €45.00 | 짐 맡김 €4.00 | 석식 대용 €3.20

안토니오 일행과
카타니아행 기차를
타다

코를레오네 → 팔레르모 → 카타니아

새벽에 눈을 떴는데 수탉 울음소리가 제법 크게 들렸다. 그 소리는 한 시간 이상 계속되었다. 한 마리가 아니라 여러 마리의 울음소리였다. 5일, 6일을 제외하고는 모두 숙소를 예약해야 하는데 아침에 국내 단골 신용카드사 제휴 여행사이트에서 예약을 시도하였으나 실패했다. 해외 여행사이트에서 했더라면 잘되었을 것이다. 기차역 근처로 아침 식사를 제공하고 저렴해야 하는 조건을 만족시키는 숙소는 많지 않았다. 오늘 팔라조 아드리아노로 가는 것은 포기하고, 아니 다음에 팔레르모에서 출발하여 가는 것으로 하고 오늘은 일단 팔레르모에 돌아가기로 맘먹었다.

10시 15분발 버스를 탔다. 약 1시간 30분 소요. 천천히 어제와 그제 걸었던 마케다 거리와 루제로 세티모 거리를 걸어 호텔에 와서 호텔 안내접수처에 맡겨둔 가방을 찾고, 로비 소파에서 간단히 간식을 한 후, 안내접수처 직원에게 기차역으로 가는 시내버스 정류장의 위치를 물어 숙지하고 호텔을 나섰다.

폴리테아마 가리발디 극장 맞은편 정류장에서 시내버스에 탑승하였는데 운전기사가 표를 끊고 타라고 해서 어디서 표를 사냐고 물으니 길 건너를 가리켰다. 그곳까지 갔다 오면 이 버스를 놓치고 또 한참 동안 다음 버스를

기다려야 할 것이다. 일단 버스에서 내려서 운전기사를 향하여 어디서 표를 사야 하냐고 되물으며 그냥 타면 안 되겠느냐, 돈을 내면 안 되겠느냐는 표정을 짓고 짐짓 사정을 해보고 상황을 살펴보며 어떻게 하든지 이 버스를 놓치고 싶지 않았다.

그런데 버스 기사는 새로 탄 한 남자와 뭐라 말을 주고받더니 버스 기사인지 혹은 새로 탄 남자인지는 기억에 없는데 누군가가 나보고 타라고 했다. 하여간 타라고 하니 버스에 다시 올라타서 지갑을 꺼낸 후 얼마냐고 물으니 버스 기사는 새로 탄 남자를 손으로 가리켰다. 이제 보니 새로 탄 남자는 버스표를 한 움큼 손에 쥐고 있었다. 아하! 이 사람도 버스표 판매원이구나라고 생각하고 그에게서 버스표 하나를 받고 돈 계산을 하려고 하니 돈 계산은 나중에 하라고 해서 먼저 그 버스표를 버스 기사에게 건네주고 앉을 자리를 잡았다.

이제 이 남자에게 다가가서 버스표 값을 치르려고 하니 그냥 '서비스'라며 돈을 받지 않았다. 나는 감사하다고 했지만 버스회사 매표원이 여행객에게 사정이 어쨌든 표를 그냥 주었으니 이게 시칠리아의 인심이구나 하고 약간 감동했다. 이 50대로 보이는 직원은 젊은 다른 직원을 대동하고 있었다. 호리호리하고 자그마했는데 시칠리아인으로는 드물게 영어를 잘 구사했는데 영국식 영어였다. 나중에 그가 말하기를 자기도 기차를 타러 간다며 카타니아를 간다고 했다. 난 출장이려니 했다.

버스는 기차역을 몇백 미터 남긴 곳에서 고장으로 멈췄고 나처럼 기차와 버스로 갈아타야 하는 바쁜 사람들은 내려서 바삐 걸었다. 그 남자 일행은 시동이 다시 걸릴 때까지 버스에 남아 있었는지는 모르겠으나 나중에 보니 기차 매표구에 줄 서 있는 내 몇 번째 뒤로 와서는 나의 매표를 돕고자 했

다. 열차 매표소 직원이 영어가 안 되기 때문이었다. 타오르미나(Taormina)까지 가려면 카타니아(Catania)에서 환승해야 한다는 것이다. 환승해야 한다면 버스와 뭐가 다른가? 타오르미나까지 직통으로 가는 버스가 없으니 기차를 타려고 하는 것 아닌가? 나는 그냥 카타니아까지만 표를 끊었다. 카타니아에서 1박 하고 내일 타오르미나에 가도 문제가 없기 때문이었다. 기차 안에서는 먹을 것을 팔지 않는다고 그 남자가 알려줘서 표를 끊은 즉시 서둘러 맥도날드점에 들러 비스킷, 빵 그리고 음료수를 샀고 또 그 남자에게 줄 간식도 샀다. 맥도날드점에서 줄을 서서 기다리는 동안 한 나이 든 깡마르고 좀 못생긴 남자가 자꾸 나에게 접근하면서 일본인이냐 중국인이냐고 서툰 영어로 물어서 한국인이라고 하자 자꾸 조롱 조의 말을 하며 치근댔다. 낮술에 취한 사람 같기도 했다. 버스 안에서 표를 준 그 남자 일행도 먹거리를 사러 와서 나를 알은체하니 그때서야 무뢰한은 나에 대한 괴롭힘을 멈추고 어디론지 사라졌다.

맥도날드점에서 계산을 마치고 바삐 기차역 3번 플랫폼에 가서 기차를 탔다. 그 남자가 충고한 대로 탑승 전 미리 기계를 주변 사람들에게 물어 찾아 기차표에 기계도장을 찍었다. 이러는 과정에서 다시 그 남자 일행과 합류하여 같이 기차를 타고 같이 자리를 한참 찾아 앉았다. 이렇게 나도 그 남자 일행이 되었다.

그는 매표원이 아니었고 미국 회사 Federal Express에 다니는 회사원인데 자주 버스를 타기 때문에 버스표를 뭉치로 사서 가지고 다니며 하나씩 떼어서 내고 버스를 탄다고 했다. 그러는 중에 나의 딱한 사정을 보고 한 장 선물했을 것이다. 아니면 버스 기사가 "저 딱한 친구에게 한 장 파세요."라고 했는지도 모른다. 이것이든 저것이든 시칠리아인다운, 혹은 이탈리아인다운

생각이고 감정일 듯싶다. 어제 자기 차를 가져와 나를 태우고 호텔까지 안내한 코를레오네 남자와 같은 호의일 듯도 싶다.

기차 좌석은 우리 기차 좌석 배열과 같이 기차가 가는 쪽으로 앞뒤가 되어 있는 것도 있고 그보다는 숫자가 적지만 우리 전철 좌석 배열과 같이 서로 창문 쪽을 마주 바라보고 있는 것도 있는데, 우리는 우리 전철식 좌석에 앉았다. 나와 표를 준 남자는 나란히 같이 앉고 젊은이는 우리 맞은편 좌석에 앉았다. 나는 에트나 활화산이 보이는 곳을 지날 때 내 앞 창문을 통해서 그것을 편리하게 볼 수 있었고 사진도 찍을 수 있어서 좋았다.

나는 이제 일행이 된 두 사람 사이가 뭔지가 궁금스러웠다. 언뜻 동성애 커플인 것도 같은데 그들도 서로 영어로 소통하고 있었다. 지금 휴가 중인데 외국인 친구 사이 같기도 했다. 통성명을 했는데 50대 남자는 안토니오(Antonio)고 젊은이는 프란시스(Francis) 또는 프란체스코(Francesco)다. 영어식 이탈리아식의 차이인 듯하다. 나도 남녀노소를 불문하고 외국인 친구가 있

듯 그들 둘 사이도 외국인 친구 사이일 듯싶었다. 더구나 프랜시스의 국적은 영국이라 하지 않는가? 그들이 카타니아에서 하루를 자면서 그곳을 관광하겠다고 하며 나에게도 원한다면 같이 일행으로 카타니아를 구경하는 것이 어떻겠느냐고 제의했다. 좋다고 하니, 숙소는 어디로 할 것이냐고 해서 어디든 당신들이 정하는 곳으로 하겠으니 당신들 맘대로 정하라고 했다. 시칠리아인과 같이 하는데 이보다 더 안전한 여행은 없을 듯싶어 그들에게 일임했다. 그들은 기차 안에서 열심히 스마트폰으로 숙소를 찾아 가격과 위치 등을 고심하더니 내 것까지 예약을 마쳤다.

16시 26분에 기차는 카타니아 역에 도착하였고, 이제 Eooo 호텔을 찾아 걸어야 했다. 기차역 부근에는 대낮인데도 몸을 파는 여자들로 보이는 사람들이 적극적이지는 않더라도 호객행위를 하고 있었다. 우리나라 60~70년대를 방불케 하는 광경이었다. 안토니오도 이곳 지리에 그다지 밝지 못해서 스마트폰 지도에서 인도하는 최단 길을 가다 보니 그렇게 된 듯하지만 나에게는 시칠리아의 민낯을 볼 수 있는 기회가 된 셈이다.

Eooo 호텔은 역에서 30분 이상을 시내 쪽으로 걸어가서 있었다. 옛 귀족 집을 개조해 호텔로 이용한 듯한데 내 방이라고 하는 곳은 2층으로 벽이며 천장이 고풍스러움이 넘쳐 괴기하고 무서워 유령이라도 출몰할 것 같았다. 거실, 복도, 부엌 등이 같이 있어 한 세대가 사용할 수 있을 정도로 넓었다. 시칠리아의 귀족이 된 기분으로 이 현란하고 고색창연한 곳에서 자보는 것도 나쁘지 않겠지만 귀족하고는 거리가 먼 신분인지라 너무 크고 그로테스크(grotesque)해서 작은 방이 있냐고도 물었으나 없다고 했다. 꼭 유령 출몰을 목격할 것 같아 걱정이 태산인데 그럼 그렇지, 벽에 있는 육중한 문을 여니 그게 큰길 쪽 창문과 발코니다. 무슨 일이 있으면 이 문으로 나가 발코

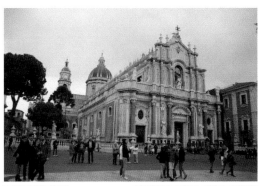

니에서 거리에다 대고 소리치면 사람이 거리에 있다면 듣게 되어 있었다. 그래서 창문을 잠그지 않고 언제라도 열 수 있게 해놓고 자면 된다고 생각하니 안심이 되었다. 40유로에 자니 팔레르모 호텔보다는 훨씬 저렴하지 않은가? 즐거운 마음으로 자려고 노력했다.

　짐을 풀고 안토니오 일행과 같이 시내 구경에 나섰다. 아직 땅 밑에 있는 로마 시대의 원형극장 유적, 중세 성당, 우르시노 성(Castello Ursino)을 관광했는데 특히 성은 나의 관심사 중 하나다. 영국 웨일스 지방의 성만큼 견고해 보였고 딱 보아도 장막성벽으로 둘러싼 형식인 집중형성(Concentric

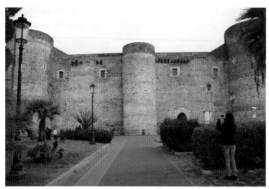

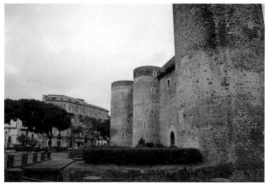

Castle)임이 분명했다. 성은 1239년에서 1250년 사이에 축성되었고 원래 바다를 내려다볼 수 있는 높은 곳에 위치해 있었다. 1669년 에트나 화산 폭발로 인하여 성채와 탑기반이 용암으로 뒤덮였고, 해안선이 변경되어 더 이상 전략적 위치를 잃게 되어 성으로서의 역할을 할 수 없게 되었다. 1934년부터 오늘날까지 예술품 전시실, 여러 박물관 등으로 이용되고 있다. 안토니오의 설명으로는 그리고 내 눈으로 봐서도 에트나 화산 폭발로 인하여 용암이 성의 3분의 1쯤을 덮어 원래의 성 높이보다 그 높이가 낮아졌고 용암의 흔

적이 성 주변에 있는데 꼭 제주도 바위같이 구멍이 송송 있는 검은 암석이고 성 뒤편은 땅 밑을 파서 발굴해 놓았는데 그 원래의 땅 지표까지를 넓게 파서 보여주고 있고 조그마한 경비실 같은 건물도 성 모서리에 있었다. 그 작은 건물은 다 땅 밑으로 묻혔을 것이다.

안토니오는 맘씨가 여려서 그런지 거리의 음식점 호객꾼들이 준 이른바 지라시를 다 받아 챙기고 게다가 친절하게도 그곳 위치며 음식에 대한 것을 묻기도 했다. 나는 이탈리아 말을 모르니 확실하지는 않지만 내 느낌상 그랬다. 호객꾼들에게는 참 자비로운 사람이었다. 저녁 식사할 식당을 찾는데 역시나 호객꾼을 따라가는 방식으로 찾았다. 한참을 큰길에서 걸어 들어간 곳은 Antica Sicilia라는 피자집(Pizzeria)이었다. 시간은 7시 47분이었다. 제법 규모가 있고 아주 비싸 보이지는 않았지만 많은 남녀가 자리에 있었고 중년의 턱수염이 적당히 있는 우리 왕년의 배우 신영균 얼굴형의 가수가 우리 귀에 익은 여러 노래를 부르고 있었다. 무대가 없고 가운데 길 통로 옆에 서서 부르는 것이 특이했다. 식당에서 가수가 노래를 부르는데 꼭 무대가 있어야 할 필요는 없다는 것을 나에게 일깨워 주었다. 〈대부〉에서 시칠리아 민속노래라며 자주 들었던 노래도 불렀다. 사람들은 박수를 치며 좋아했다.

내가 주문한 것은 9유로짜리 파스타로 안토니오 것과 같은 것이고 비노(vino), 즉 포도주는 안토니오 것과 다른 1유로가 저렴한 3유로짜리 Vino Prosecco locale 1/4이었다. 양이 많으면 곤란해서 안토니오의 조언을 들어 시켰는데 그래도 양이 조금 많은 편이나 괜찮았다. 프란시스는 피자 한 판에 맥주를 시켰다. 이제야 벼르던 것으로 그들의 관계를 물으니 부자지간이라 했다. 농담이거나 아니면 무슨 사연이 있는 부자지간이려니 했다. 사실 사연이 있었다. 내가 믿기지 않은 표정을 지으니 프란시스의 영국 여권과 안토니

오의 신분증을 보여주고 성이 같음을 증명해 주었다. 사연은 짐작한 대로였다. 안토니오는 젊은 시절 영국인 여자와 결혼하고 프란시스를 낳았는데 그 후 이혼하고 아들은 부인이 데리고 영국으로 갔고 그는 여전히 독신으로 혼자 지낸다고 했다. 아들이 아버지를 방문하고 같이 휴가를 즐기고 있는 경우다. 우리는 그 밖의 여러 이야기를 나누었는데 그중 코페르토(coperto)라고 하면서 음식점에서 마음대로 추가하는 돈을 말하니 여기서는 모든 레스토랑에서는 팁처럼 붙인다는 것이다. 팁으로 생각하면 맞는다고 했다. 그렇다면 부활절 월요일 공휴일 저녁 식사 때의 사건은 사건이 아닌 것이다.

식사를 끝내고 호텔에 돌아온 시간은 10시 20분경이었다.

사용한 비용

팁 €1.00 | 버스 €5.30 | 기차 €13.50 | 점심 대용 €11.10 | 호텔 €40.00 | 석식 €15.00

지진 폐허 속의
로마 극장과
오데온 그리스 음악당

카타니아 → 타오르미나

간밤은 너무 추웠다. 온방장치가 없고 방이 크고, 전체 공간이 크다 보니 보온이 안 된 것이다. 내복을 상하 다 입고, 가슴에 열팩도 붙였다. 여분의 이불이 없으니 다른 침대 것을 걷어 내 침대로 가져와 덮으니 살 만했다. 그러나 이것이 낭패를 불렀다.

　눈은 일찍 떴고 어제 피곤해서 또 시간이 늦어 일정 정리를 못 한 것을 정리하고 7시 30분이 지나서 식당에 갔다. 모든 것이 어쩐지 맘에 안 들었고 어설프고 어색한 듯했다. 내 기분이 그렇다는 말도 된다. 서양 귀족의 고택과는 체질적으로 맞지 않음이 증명된 셈이었다. 식당에 들어서니 처음 세 남자가 음식 가까운 곳에 앉아 식사를 하고 있었고, 안에 식탁이 하나 더 있는데도 식사 집기가 준비되어 있지 않고, 그래서 나는 밖으로 나가 홀의 탁자에서 먹으라고 강요당한 셈이었다. 두세 식탁이 응접실 홀에 있어서 구석진 곳의 식탁에 앉아 식사를 했다. 그런데 웬 체격이 건장한 사람이 들어오는데 그는 전형적인 무어인이었다.(그를 편의상 앞으로 무어인이라 한다.) 골격과 모습은 아랍인이고 피부색은 정상 아랍인보다 훨씬 더 검은색이었다. 그가 나에게 다가오더니 주문 외듯 알 수 없는 소리로(아마 이탈리아어였겠지만) 내 귀에 입을 바짝 대고 뭔가를 중얼거리고 갔다. '별일을 다 보겠네, 아

침부터······'라고 생각하며 조금 돈 사람이 아닌가 했다. 당시는 아직 안토니오 일행은 식당에 나오지 않았다.

식사를 다 하고 어제 접수인이 내라고 하는 무슨 세금 1.30유로를 내려고 안내접수대에 가니 이번에는 그 무어인이 앉아 있었다. 그는 나에게 다짜고짜 20유로를 더 내라고 했다. 이유인즉슨, 간밤에 이용했던 옆 침대 모포 사용료라는 것이다. 침상을 정리하는 데 비용이 든다면서 침대를 흩트려 모포를 가져다가 내가 사용했으니 돈을 더 내라고 하는 것이다. 내가 방을 나온 후 들어가 보았는지, 아니면 감시카메라가 있는지 알 수 없으나 간밤의 사건을 벌써 다 파악하고 있었던 것이다. 나는 당황되고 황당해서 입고 있는 내복과 배에 붙어 있는 열팩을 보여주며 이렇게 추운데 어쩌란 말이냐고 말하며 항의했으나 무어인에게는 통하지 않았다. 안토니오 일행 방을 노크해도 소식도 없었고······, 나중에 안토니오에게 설명해서 해결을 부탁했는데 그는 그럴 능력이 없는 듯했다. 사람만 좋았지 무엇을 혹독하게 항의한다거나 따지는 그런 인물은 아닌 듯했다. 뒤늦게 나온 안토니오는 "낼 수밖에 없지 않겠느냐."라는 의견이었다. 나는 경찰에게 호소할 수도 있겠으나 시간이 많이 걸리고 난 그럴 시간이 없는 사람이고 20유로 때문에 시간 낭비 할 수도 없으니 경험으로 생각하고 내겠다고 결론짓고 신용카드로 내겠다고 하니 무어인은 또 펄쩍 뛰며 신용카드로 내려면 30유로를 내라고 했다. 안토니오의 친구라서 봐줘서 원래 30유로를 내야 하는데 10유로를 깎아준다느니 어쩌니 했다. 안토니오도 무어인의 말에 일리가 있다는 식으로 이해하는 듯했다. 안토니오에 의하면 무어인은 종업원이 아니라 주인이라 했다. 난 종업원이 부수입으로 챙기지 못하도록 신용카드로 내려고 했는데 주인이라니 어차피 상관없었다. 이 허름한 고택을 빌려 숙박사업을 하는 듯했다. 이렇게 해서

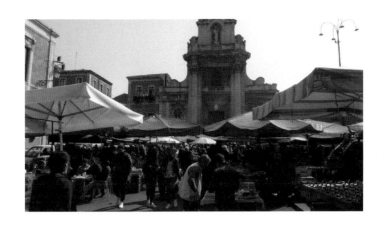

사업이 성공할까? 인종적 편견을 이성적으로 배제하려고 노력하는 사람인데 이번만은 그렇게 되지 않았다. 오전 관광을 위해서 무어인은 자진해서 내 짐 가방을 맡기라면서 가져갔다, 돈을 냈으니 특혜를 베푼다는 듯이. 안토니오 것과 아들 프란시스 것은 이미 한쪽에 미리 갖다 놓았다.

　우리 세 사람은 호텔을 나와 관광을 시작했다. 그러나 찜찜하고 사뭇 분하기까지 한 기분은 어쩔 수 없으나 잊으려고 노력했다. 안토니오의 안내를 받으며 재래시장에 들렀다. 우리 시골 시장터 같았다. 사람 사는 곳은 어디든 마찬가지다. 10시 30분이 안 된 시간인데도 사람들이 많았다. 옷가지를 비롯하여 온갖 잡화와 지중해 햇볕에 익은 여러 과일이 많았다. 시장에서 나와 어제 저녁때 가서 사진발이 안 좋았으니 햇볕 쬐는 지금 다시 보자고 해서 로마 원형극장(Anfiteatro Romano) 유적지에 다시 갔다. 10시 50분경에

도착했다. 이번에는 유적 아래까지 내려갈 수가 있어서 더 가까이 안으로 들어가 볼 수 있었다. 명칭은 카타니아 원형극장이라고 하는데 설명 간판과 위키피디아(Wikipedia)에 의하면 확실하지는 않지만 2세기에 건축되었다고 본다. 그 건축양식이 하드리아누스 황제와 안토니우스 피우스 황제 사이의 시대 것으로 본다. 관람객 좌석은 15,000석으로 시칠리아에서는 제일 큰 원형극장이었다. 늦어도 5세기 말에 버려졌고 1693년의 대지진으로 인하여 도시 밑으로 가라앉았고 20세기에 와서 발굴하기 시작하였다. 구경하려면 층층대를 걸어 지면 아래로 내려가야 한다. 그리고 일부만 발굴되어 공개하고 있었다.

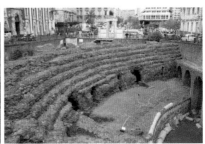
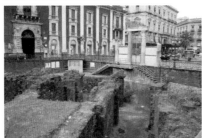
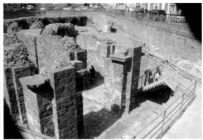

　　11시 15분경에 나와 에트나 길(Via Etna)에 있는 18세기 건물 카타니아 대학교 행정관리 건물을 안마당 정원까지 들어가서 사진 찍고 구경하였다. 이어서 멀지 않은 어시장으로 갔다. 어시장은 어제와는 달리 시장이 서 있었다. 사람이 엄청 붐볐다. 관광객도 많았다.

　　12시경에 어시장을 나와 10분쯤 걸어 오늘 시간을 제일 많이 소요했던 그리스, 로마 그리고 선사 시대까지의 유적지 로마 극장과 오데온 그리스 음악당(Teatro Romano & Odeon/Roman & Greek Theatre in Catania)에 도착하였다. 로마 극장과

오데온 그리스 음악당은 카타니아 남쪽 해변에서 과히 멀지 않은 곳에 있다. 로마 극장은 원형극장으로 관객 7,000명을 수용할 수 있었다. 1세기에 세웠고, 2세기에 여러 시설들을 확장 추가하였다. 3세기와 4세기 사이에 새롭게 수리 보수하였다. 5세기와 6세기 사이에 수상공연장으로 바꾼 후로 이 로마 극장을 더 이상 사용하지 않고 방치했다. 1693년 지진 때 부분적으로 파괴되었다. 18세기 말에 발굴이 시작되었고 1989년에서 2015년까지 조직적으로 대대적인 발굴을 하고 대규모로 복원하였다.

극장 옆에 위치한 오데오 그리스 음악당은 원래는 지붕이 있었을 것으로 추측한다. 재료는 벽돌과 화산에서 나온 용암석으로 지어졌다. 시낭송과 음악경연대회를 이곳에서 했고 극장에 올릴 작품의 리허설도 이곳에서 했다. 로마 극장과 마찬가지로 바다 쪽을 바라보고 객석이 있는데 관객 1,500명을 수용할 수 있었다.

우리들은 각각 입장료 6유로를 내고 입장했다. 사람들이 많았다. 부채꼴의 관객석의 왼쪽, 들어가는 우리 쪽에서 보면 오른쪽으로 가니 철제 다리로 관객석 뒤편의 시설물을 구경할 수가 있었다. 완전하게 복원한 상태가 아니었고 발굴 중인지 복원 중인지 분간이 안 된 상태로 보였다. 2~3층 높이로 철제 다리가 이곳저곳을 연결해 주고 있었다.

선생님 인솔하에 남녀 고교생들이 있었는데 한 남학생이 자기 휴대전화기로 나와 같이 사진을 찍고 싶어 했다. 모두 여럿이 나를 가운데 두고 사진을 찍었다. 나도 부탁하여 내 휴대전화기로 여러 명의 학생들과 같이 사진을 찍었다. 여학생들도 오라고 해서 같이 찍었다. 인솔 교사는 내 가방에 붙은 글씨 National Geographic을 보고 뭐라고 하니 안토니오는 그들에게 나를 그곳 내셔널 지오그래픽 사람이라고 '뻥'을 쳤다. 내가 이탈리아 말을 모르니

확실하지는 않지만 내 느낌으로 그래 보였다. 나중에 보니 한 여학생이 인솔 교사 앞에서 담배를 피워서 안토니오는 나에게 자기 시대 때는 그렇게까지 는 하지 않았다고 하며 세태의 변함을 아쉬워했다. 우리나라도 조만간 이렇 게 변할 것이다. 담배에 대하여 우리처럼은 아니더라도 예의가 있는 모양이 다. 이곳저곳을 구경한 후에 부채꼴 노천객석으로 나와 높은 위치의 좌석에 나란히 앉아서 아래와 주변을 구경도 하고 휴식도 취했다. 우리 아래에는 우 리들처럼 영국인들이 몇 사람 앉아 있어서 인사와 몇 마디 대화도 나누었다.

시간이 많이 지나고 점심때가 지나서 이웃 오데온 음악당 유적은 구경을 생략했다.

유적지를 나와서 점심때가 훨씬 지난 시간인 2시가 넘어 바삐 식당을 찾았다. 일 마제세(Il Maggese, 오월)라는 카페를 찾아 옥외 식탁에 앉았는데, 다른 사람들보다는 유독 우리에게 걸인들이 찾아와서 구걸을 했다. 네 번쯤이다. 프란시스(프란체스코)가 머리를 길러 뒤에서 보면 꼭 여자 같았다. 여자가 낀 곳에 걸인들이 더 꼬이는데 이번에도 그런 경우로, 와서 보면 남자인 것을 알게 되지만 기왕 온 것 구걸을 포기하기에는 이미 늦은 것이다. 그들은 대상이 남녀 혼성일 때 구걸 성공 확률이 높다는 경험상의 통계수치를 알고 있는 것이다. 나의 생각에 안토니오와 프란체스코 모두 동의했다.

　나는 닭고기를 시켰다. Pelto di pollo allagriglia(Grilled breast Chicken)
이었고 6유로로 맛도 괜찮았다. 물을 시켰는데 공동으로 한 병 갖다주었다.
식전 빵이 너무 맛이 있었다. 집에서, 그러니까 음식점에서 직접 만든 빵이
라 했다. 여기서도 당연히 코페르토(coperto)가 붙었다. 그냥 팁이다. 그냥 2
유로 붙이는 것이다. 지불 금액이 많아지면 코페르토 금액도 2유로 그 이상
으로 올라간다는 것이다. 우리 서로는 이메일 주소를 교환했다. 음식점을 나

와서 호텔 가는 길에 카타니아 출신 오페라 작곡가 빈첸초 벨리니(Vincenzo Bellini) 동상을 보았다. 무어인의 얼굴을 더 이상 보기 싫었으나 짐을 찾아야 하기 때문에 호텔에 가야 했다. 싫은 인사를 하고 나왔다. 이해관계가 없는 안토니오는 스스럼없이 친절히 그와 대화했다. 그런 행동에 그가 오래된 내 친구였다면 한 방 먹였을 것이다.

호텔에서 나와 우리는 시라쿠사행 그리고 타오르미나행 버스 정류장을 여러 사람들에게 물어 한 곳을 찾았는데 그곳은 시라쿠사행은 있고 타오르미나행은 기차역을 지나 한참을 더 가야 한다는 것이다. 안토니오 그리고 프란체스코와 마지막 작별 인사를 나누고 한참을 기차역 부근까지 갔고 여기서도 묻고 또 물어야 했다. 정말 어렵게 찾아내서 타오르미나행 버스를 탈 수가 있었다. 타오르미나에 도착하여 버스 터미널에서 좀 걷기는 했으나 쉽게 콘도르(Condor) 호텔을 찾았다. 가격 대비 너무나 좋다. 다들 친절하다.

저녁 식사는 근처 음식점에서 이탈리아식으로 했는데 싸지 않았는데 느끼해서 마저 다 먹지 못했다. 적포도주 한잔을 곁들였다. 물론 코페르토 2유로가 있었다.

타오르미나(Taormina)는 인구 11,000명이 조금 넘는 지중해에서 이오니아해 쪽에 있는 작은 도시로 휴양관광지다. 메시나와 카타니아 사이에 위치해 있다. 이번 여행에서 이곳 타오르미나에 미리 호텔 예약까지 하고 온 것은 〈대부〉 촬영지인 사보카와 포르자 다그로 마을이 이곳에서 지척이고, 타오르미나 기차역에서 바게리아(Bagheria) 역의 대역(代役) 역을 촬영했고 마이클이 시칠리아에 오면 예외 없이 기거했던 돈 토마시노의 빌라(실제 이름 Castello degli Schiavi)가 있는 퓨메프레도(Fiumefreddo)도 타오르미나 주변에 있기 때문이었다. 이렇듯 〈대부〉의 시칠리아에서의 촬영지는 거의 다 타오르미나 주변이라고 말해도 지나치지 않을 것이다.

또한 〈대부〉 말고도 여러 영화 촬영지로도 유명하고 휴양지로도 관광객을 끄는 매력을 가지고 있는 곳이다.

우리나라에서 1990년대에 카페 같은 젊은이들이 많이 가는 곳에 온통 푸른색으로 나타낸 밤바다 가운데 한 사나이가 돌고래와 노니는 이국적인 그림에 LE GRAND BLEU라는 영어 아닌 글자가 써진 커다란 그림을 기억하는 사람도 있을 것이다. 이는 1988년 개봉한 영화 포스터로 우리나라에서는 1993년에 상영했던 〈그랑블루〉라고 이름 붙였던 영화다. 영어로는 〈The Big Blue〉로, 프랑스 감독 뤽 베송(Luc Besson)이 제작한 영화로 그리스, 프랑스, 페루 등 여러 곳에서 촬영했는데 이곳 타오르니마에서도 상당 부분을 촬영했다. 숨을 쉬지 않고 물에 들어가는 프리다이빙 경기 라이벌인 자크 마욜과 엔조 모리나가라는 젊은 두 사람의 찐한 우정과 목숨을 내놓고 하는 경

쟁을 아름다운 지중해에서 그린 픽션 영화다.

타오르미나에서 챔피언십 대회가 열릴 때는 호텔 산 도메니코(Hotel San Domenico)와 호텔 카포 타오르미나(Hotel CAPO Taormina)에서 촬영했다. 타오르미나 기차역에서도 촬영을 했다. 이 기차역은 〈대부〉에서는 바게리아 역의 대역 역이었지만 〈그랑블루〉에서는 타오르미나 기차역(정확한 이름은 Taormina Giardini 역)으로 사실대로 나온다.

〈대부〉 촬영지뿐만 아니라 이번에 〈그랑블루〉의 호텔과 자크, 엔조 그리고 조안나가 앉아서 스파게티를 먹던 해변가 음식점, 그리고 타오르미나 기차역을 둘러볼 것이다.(그러나 계획했던 7일 오후 예기치 못한 갑작스러운 사건이 발생하여 〈그랑블루〉 촬영지와 일부 〈대부〉 촬영지 방문은 아쉽게도 다음 여행 때까지 연기할 수밖에 없었다.)

사용한 비용

모포 사용료 €20.00 | 세금 €1.30 | 유적지 €6.00 | 점심 €8.00 | 버스 €5.10 | 석식 €21.00 | 호텔 2박 ₩138,220

〈대부〉는
갱영화이기 전에
가족영화지요!

타오르미나 → 사보카 → 포르자 다그로 → 타오르미나

5시 즈음에서 깼다. 어젯밤 졸려서 일찍 자느라 못 한 여행 일정 정리를 했다. 아침 식사를 하러 호텔 식당에 갔는데 음식도 좋지만 주변 환경이 어느 호화 호텔 못지않았다. 지중해(이오니아해)의 푸른 바다가 눈앞에 펼쳐 있고 실내 또는 실외에서 골라 앉아 바다를 보며 식사할 수 있었다. 대학 친구들과의 카톡방에 실시간 사진을 올려, 현재 나의 호화스러운 장면을 자랑했다.

식사 후 서둘렀으나 9시 넘어서야 호텔을 나섰다. 관광안내소를 찾아갔는데 사보카(Savoca) 가는 길은 먼저 산타 테레사(Santa Teresa)에 가서 버스를 타거나 택시를 타고 가는 방법뿐이라는 것이다. 부랴부랴 버스 정류장으로 갔으나 9시 30분발 버스는 5분 전에 떠났고, 다음 차까지는 세 시간 이상

을 기다려야 한다는 것이다. 그때 바로 근처에 택시가 있었고 밖에 나와 있는 택시 기사에게 사보카까지는 얼마냐고 물은 후 가는 데 30유로로 교섭하고 즉시 사보카로 출발했다.

가는 길은 험했다. 직선거리로는 멀지 않지만 산등성이 마을이고 가는 길은 꼬불꼬불 나선형이라 멀다. 가면서 멀리 산 위에 보이는 사보카 마을을 촬영하기 위하여 잠깐 창문을 열고 멈춰주는 서비스를 해주지만 운동모드로 찍으니 움직여도 상관은 없었다. 35분 소요되었다. 우리는 다시 교섭에 들어갔다. 결국 30유로를 추가로 주고 총 60유로로 이곳에서 2시간 기다렸다가 다시 태우고 포르자 다그로(Forza d'Agro)까지 나를 실어다 주고 끝내는 조건이었다. 호텔에서 본 관광안내 광고지에는 사보카까지 가서 기다렸다가 타오르미나까지 오는 데 70유로, 포르자 다그로를 포함시키면 150유로라고 하니 나의 교섭 결과는 탁월했다고 본다. 내리면서 서로 확인을 위하고 나중에 오해의 소지를 없애기 위하여 계약서가 되는 아주 간단한 메모를 작성하여 주고 사진 찍어 보관했다. 이곳에서 12시 30분까지 기다리고, 계약은 포르자 다그로까지 가서 끝난다. 그곳에서 기다리지 않는다. 추가로 30유로를 지불한다. 다그로 철자를 잘못 적었지만 계약서는 훌륭하게 작동되었다. 외국인 간의 소통은 항상 오해의 소지가 있어 중요한 것은 확실하게 해둬야 한다.

그가 내려준 곳은 카페 바 비텔리(BAR VITTELI) 바로 옆이다. 바 비텔리는 허름한 2층 회색 건물로 정면 건너편 작은 광장 끝에 지중해가 바라보이는 곳에는 구식 촬영기로 한 사나이가 촬영하는 모형이 세워져 있다. 지방 예술인 니노 우키노(Nino Ucchino) 작품으로 코폴라 감독을 형상화해 놓은 것이다. 사보카에서의 주요 〈대부〉 촬영지는 딱 두 곳인데 산언덕에 있는 성 니콜로 성당과 이곳 바 비텔리다.

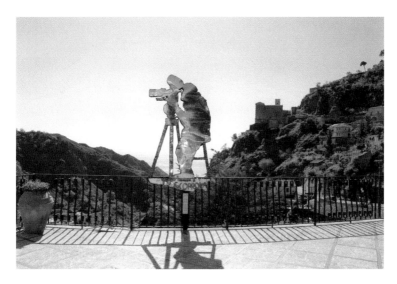

영화 〈대부〉는 미국 영화다. 뉴욕시를 비롯해 미국이 배경이지만 시칠리아도 비중 있게 많이 나온다. 시칠리아의 사보카가 대부인 돈 코를레오네〈Don Corleone, 말론 브랜도 扮〉의 고향인 코를레오네(Corleone) 마을로 〈대부〉 1편 중간쯤부터 나오기 시작한다. 정확히 말하면 코를레오네라기보다는 코를레오네 주변 마을이다. 〈대부〉 1편에서 이곳 시칠리아가 처음 화면에 나오기까지의 줄거리를 간단히 살펴본다.

〈대부〉 1편 영화의 주 배경은 제2차 세계대전이 끝나고 난 후인 1940년대 중후반의 뉴욕시다. 시칠리아 태생으로 천주교에서 말하는 대부(Godfather)로 불리는 마피아 패밀리의 수장 돈 비토 코를레오네(Don Vito Corleone)의 딸 콘스탄자(Constanza, 애칭 코니 Connie, 탈리아 샤이어 扮)의 호화 결혼식으로부터 영화는 시작된다. 결혼식은 이 영화에서 미국 내의 중요 인물로 등장하게 될 거의 모든 사람들을 일시에 보여주는 역할을 한다. 거금의 축의금, 눈도장, 청탁과 민원이 줄을 잇고 대부 돈 코를레오네는 누가 보아도 매끄럽게 응대하고 들어주며, 아래 담당자 고문(콘실리에리 consigliere) 변호사 톰 헤이건(Tom Hagen, 로버트 듀발 扮)을 통해 꼼꼼히 어떻게 처리할 것인가를 지시한다.

소설에서도, 영화에서도 첫 장면에 나온 인물은 아메리고 보나세라(Amerigo Bonasera, 살바토레 코르시토 扮)라는 장의사다. 그는 발음만 들어도 이민 1세대라는 것을 알 수 있는데 대부의 부인 카멜라가 그의 딸의 대모인데도 불구하고 이제까지 코를레오네 패밀리 또는 코를레오네家와 거리를 두고 법치국가 미국의 법만을 믿고 미국의 국민으로서 직업에 충실하며 성실히 살아온 사람이었다. 그의 말에 따르면 딸을 미국식으로 그러나 반듯하

게 길렀다. 딸은 그의 표현대로 '이탈리아인이 아닌' 남자를 남자 친구로 사귀었다. 어느 날 남자 친구는 또 다른 친구를 불러 같이 딸에게 술을 먹이고 겁탈을 하려고 해서 딸은 반항으로 명예를 지켰으나, 그들은 반항하는 딸을 폭행하여 코가 부러지고 턱이 심하게 바스러지는 불상사가 일어났다. 이 두 불량 청년들은 형사 법정에 섰는데 집안 배경이 좋아 징역 3년에 집행유예로 즉시 풀려났다는 것이다. 보나세라의 생각에는 이런 법은 정의가 아니라는 것이다. 그가 이제까지 믿고 의지하는 법치국가 미국에서 말이다. 그래서 정의를 위해서 대부를 찾아온 것이다. 비토 코를레오네는, 법과 경찰을 믿고 살아왔고 일부러 고향 인맥을 멀리해 온 그를 나무라지만 결국 아무런 대가 없이 그 두 놈의 응징을 약속한다. 언젠가는 대부가 장의사인 그에게 부탁할 일이 있을 거라면서…….

소설과 영화에서 보나세라 이야기를 맨 첫 장면으로 시작하는 것은 〈대부〉 이야기가 결코 범죄 집단의 이야기만은 아니며 불합리한 사회나 국가에서 마피아도 일말의 할 말이 없을 수 없다는 것을 원작자나 감독이 말하고 싶어서일 것이다. 영화 〈대부〉 팬들이 많은 것은 가족영화이기도 해서지만, 우리 사회의 모순을 일깨워 주는 그러한 메시지에 공감해서일 듯싶다.

할리우드의 가수 겸 배우 조니 폰테인(Johnny Fontane, 알 마티노 扮)이 청탁한 특정 영화 주연 출연의 소원을 헤이건이 할리우드로 날아가 직접 처리하는데 그 방법이 과히 상상을 초월한다. 소품으로 침상의 피투성이의 말 머리가 여기서 사용된다. 이쯤 해서 대부의 입을 통해서 어려운 일을 처리하는 방법을 소개하면, "나는 상대에게 거절할 수 없는 제안을 한다.(I'm going to make him an offer he can't refuse.)" 이 말은 영화 밖 실제 현실의 미국 사

회에 명언으로 남는다.

또 다른 마피아 조직인 타타글리아(Tattaglia) 패밀리가 뒤를 봐주고 있는 솔로조가 마약 사업에 손을 대고자 경찰을 매수하는 데 백만 달러가 필요하게 되어 코를레오네 패밀리에게 접근하여 같이 사업을 하자고 제안한다.(소설에서는 이백만 달러인데 영화에서는 줄었다.) 백만 달러라는 돈 문제도 있지만 코를레오네 패밀리가 가지고 있는 정계 및 법조계의 인맥을 같이 이용하고자 해서다. 인간에게 더 치명적인 마약에는 손을 대고 싶어 하지 않아 헤이건과 장남 산티노(Santino, 애칭 소니 Sonny, 제임스 칸 扮)의 의견과는 달리 대부는 그 제안을 거절한다. 거절의 대가는 컸다. 솔로조 측은 돈 코를레오네를 저격하여 암살을 시도하는데 큰 부상에도 불구하고 가까스로 목숨을 건진다. 한참 케이 애덤스(Kay Adams, 다이안 키튼 扮)와 열애 중이고 패밀리 일에는 아버지 돈 코를레오네의 뜻에 따라 거리를 두고 있던 막내아들 마이클(Michael, 알 파치노 扮)은 솔로조와 그에게 매수된 맥클러스키 경감을 동시에 죽이고 미국을 떠나 시칠리아로 도피한다.

마이클이 시칠리아 들판에서 현지 경호원인 목동 두 명과 함께 화면에 나타나는 때는 영화 시작 후 1시간 30분쯤 지난 때다. 상영 시간 약 세 시간의 대충 중간쯤이다. 이때부터 화면은 시칠리아와 뉴욕을 오가며 이야기가 전개된다. 화면에서 처음 보이는 시칠리아 시골 산악 들판은 이야기의 전개와는 달리 매우 목가적이다. 양 떼를 몰고 가는 목동, 그리고 나타나는 마이클 코를레오네와 루파라(lupara) 총을 둘러멘 경호원 목동 두 사람, 그리고 니노 로타(Nino Rota)의 선율······. 마이클은 팔레르모에서 가까운 바게리아(Bagheria)의 돈 토마시노 집에서 은거하는데 오늘은 아버지의 고향 마을 코를레오네를 찾아가는 중이다. 산과 들과 그리고 마을과 크고 작은 길을 따라

가면서 허름한 성당 앞을 지난다. (이 성당은 〈대부〉 2편과 3편에서는 코를레오네 마을에 있는 중요 건물로 설정되는데 이 성당에 대해서는 조금 후 실제 위치인 포르자 다그로에서 자세히 설명하겠다.) 들판에서 마이클은 시골처녀 아폴로니아(Apollonia, 시모네타 스테파넬리 扮)를 보고 한눈에 반한다. 이런 현상을 시칠리아에서는 '벼락을 맞는다.'라고 말한다는 것이다. 정말 벼락을 맞는 기분일 것이다. '벼락'을 맞은 후 조금 전에 본 마을 벼락처녀에 대한 정보도 얻을 겸 가까운 마을의 한 카페에 들렀는데 이게 하필이면 혹은 다행히도 그녀의 아버지가 주인인 카페다. (이때부터 이 카페는 영화에서 아주 중요한 장소가 된다. 이때의 장면과 나중에 여자 쪽 친인척들과 만나는 장소로 이용된다. 카페는 오늘날까지도 BAR VITELLI(바 비텔리)라는 간판으로 영업하고 있다.)

바 비텔리 주변의 관광객 중에는 젊은 사람들도 있긴 있으나 대부분이 중장년과 노년층이었다. 먼저 카페 앞의 전경을 사진과 동영상으로 담았다. 주변에는 미국 억양의 초로의 남녀 댓 명과 그들을 안내하는 이탈리아인 안내인 남자, 그리고 또 다른 중년 남녀 여행객들이 사진을 찍으며 영화 〈대부〉 이야기를 했다. 그들 중 한 사람에게 내 사진을 부탁하면서 나도 그들의 이야기에 끼어들었다. 내 말은, 40여 년 전 젊었을 때 영화 〈대부〉를 볼 때는 별 감정이 없었는데 이제 나이 들어 두 딸의 아버지로서 다시 보게 되니 감동이 되었다(touched). 다 아는 당연한 이야기지만 〈대부〉는 갱영화라기보다는 가족영화다, 등…… 그들도 내 말에 모두 동의했다. 그리고 이어서 나는 너무 마음에 와 닿아서 시칠리아 여행을 결심했고 사보카 다음은 포르자 다그로, 팔레르모의 마시모 극장을 차례로 방문할 것이고, 심지어는 영화 촬영지는

아니지만 시칠리아 중부 시골 마을 코를레오네(Corleone)도 며칠 전에 가 보았다고 자랑까지 했다.

프랜시스 포드 코폴라(Francis Ford Coppola) 감독은 처음 원작 소설대로 코를레오네 마을에 가서 촬영을 하려고 했으나 그곳은 1970년대 초에는 이미 개발되어 변해 있어 '1940년대를 재현하기 어려워 영화 속의 코를레오네와 그 주변을 사보카와 포르자 다그로로 정했던 것이다.'라고 국내 어느 신문 여행 기사에서 읽은 기억대로 알고 있었는데 주원인은 다른 데 있었다. 마피아가 촬영을 대가로 제작사인 파라마운트(Paramount)에 거액을 요구했던 모양이다. 이 사실을 카페 벽에 붙어 있는 액자 속 글에서 알게 되었다. 물론 추측건대 아름다운 지중해 도시 타오르미나에서 지척이라서도 제작진에게 촬영지, 즉 로케이션으로 사보카와 포르자 다그로가 편리했을 것이다. 또한 앞서 이야기했듯이 팔레르모 근처에 위치한 바게리아(Bagheria)의 기차역 장면을 타오르미나 역에서 찍었고, 가까운 퓨메프레도에서 극중 바게리아에 위치한 토마시노의 빌라를 찍기도 했다.

카페 바 비텔리는 영화에서처럼 여전히 입구 앞마당에 손님용 탁자와 의자가 놓여 있었는데 영화보다는 더 많이 넓게 놓여 있었고, 탁자와 의자가 놓여 있는 곳을 덩굴식물 등나무로 위에서 덮이도록 해서 햇볕을 차단하게 했는데, 4월이라서 푸른 잎이 아직 돋아나지 않아서 햇볕을 완전히 막아주지는 못했다. 탁자 주변에는 나무 화분으로 둘러서 울타리를 만들어 놓았다.

BAR VITELLI라고 써진 현관문으로 들어서면 타일 바닥의 출입 공간이 있고 가운데 세 발 탁자 위에 나무 화분이 있다. 화분 너머 벽 중앙에 2층으로 올라가는 문과 계단이 보인다. 그 오른쪽에도 열려 있는 문이 있는데 화장실이다. 현관문을 들어서서 오른쪽과 왼쪽에 각각 방이 있는데 오른쪽 방

은 영화 〈대부〉 박물관 전용 방이고, 왼쪽 방은 바 접수대와 주류 등 먹거리 진열대가 있고 주방으로 연결되어 있다. 나무 화분이 좌우 방문 앞에 있어 두 방을 서로 가려주는 기능도 한다.

　계산대와 주방으로 들어가는 왼쪽 방문 위에는 십자가, 도자기, 컵, 주전자, 램프 등이 장식용으로 매달려 있다. 왼쪽 방문 왼쪽에는 큰 사진 액자 두 개, 작은 사진 액자 네 개와 글이 있는 작은 액자가 붙어 있다. 큰 사진은 술병과 다과가 있는 회의 탁자에 다섯 사람은 앉아 있고 돈 코를레오네(말론 브랜도 扮)를 포함하여 네 명은 서 있는 영화 장면 사진이고, 다른 하나는 바 비텔리 건물의 사진 같은 사실적인 그림이다. 그 옆의 위에서 아래로, 즉 세로로 걸려 있는 작은 액자는 위에서부터 차례로 바 비텔리 현관 앞 탁자에 앉아 있는 마이클과 두 경호원이 서 있는 비텔리 씨를 만나고 있는 장면의 사진, 다음은 성 니콜로 성당 건물 입구에서 마이클과 아폴로니아의 결혼식 장면 사진, 다음은 1972년 프랜시스 포드 코폴라의 영화 〈대부〉가 오스카상을 받았다는 내용으로 짐작되는 이탈리아어 글의 액자(상 받은 해는 1973년), 다음은 첫 사진 다음 장면으로 생각되는 것으로 이번에는 대화가 어느 정도 안정될 때의 장면으로 비텔리 씨 포함 모두가 의자에 앉아 있는 장면 사진, 마지막으로는 결혼식 직후 교회를 떠나 행진하는 장면의 사진이다.

　왼쪽 방문 오른쪽에는 큰 사진 액자 두 개가 걸려 있고, 액자 주변에는 장식용 도자기 호리병 같은 것 3개, 컵, 작은 바구니 등이 걸려 있다. 사진은 위의 큰 사진 액자에는 영화 장면으로 다섯 개의 주요 사진이 함께 들어 있고, 아래 액자에는 코를레오네家 가계도가 얼굴 사진과 함께 그려져 있다. 비토 코를레오네로는 두 개의 사진을 보였는데 하나는 젊은 시절의 사진으로

71

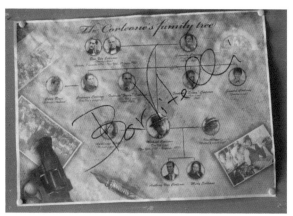

로버트 드 니로의 얼굴과 또 하나는 물론 브랜도의 사진이다. 사진 속 가계
도를 그려 아래에 보여본다.

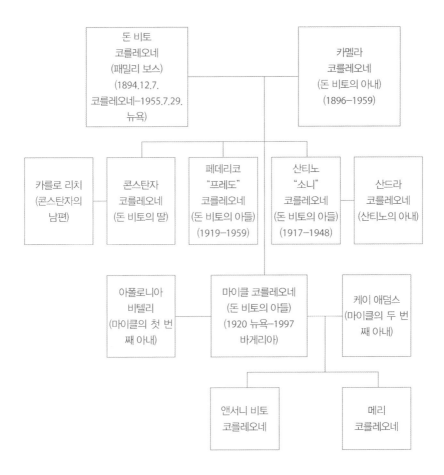

왼쪽 방으로 들어가면 오른쪽으로는 주방으로 들어가는 문이 보이고, 들어가자마자 바 계산대와 계산대 옆으로 유리 진열장이 있는데 속에는 각종 케이크 빵과 과자가 보이고, 유리 진열대 위에는 꽃 화분, 샛노란 귤이 한 바구니 있고 또 각종 술병이 있다. 오른쪽 이웃 계산대 위에는 커피 뽑는 기계, 주변에 음료수 뽑는 기계와 컵들이 있다. 계산대 뒤로 벽 2~3단 선반에는 각종 술병이 가득 있다. 돌아 나올 때 보면 계산대 맞은편 문 옆 벽에는 선반이 있고 선반에 놓여 있는 제법 큰 액자에는 〈대부〉 장면의 작은 사진 10개가 가득 들어 있다.

주방 계산대 방을 나오면 화분 너머 맞은편에 박물관 방 방문이 있는데 현관문으로 들어오자마자 오른쪽이 된다. 문 위에는 장식용 색채 도자기 접시 세 개와 단검 모양 같은 쇠붙이 물건 두세 개가 붙어 있다. 벽에 바짝 붙어 문 오른쪽으로는 바닥에 그 용도를 알 수 없는 수십 년은 되었음 직한 작은 목재장과 장 높이의 철제 기계가 놓여 있다. 그 위 벽에는 큰 사진 두 개가 붙어 있는데 이 사진에는 11명의 남녀가 바 현관 앞에서 찍은 것인데 짐작건대 2~3명의 영화 제작진과 이 바 실제 주인 마리아 다리고(Maria D'Arrigo) 부인을 포함, 엑스트라로 참여했을지도 모르는 동네 주민인 듯하다. 다

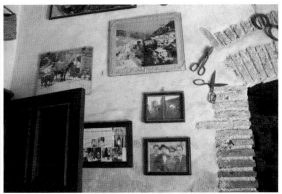

른 사진은 6명의 남자 어르신들의 사진인데 동네 주민일 듯하며 영화에서는
비텔리 씨의 친인척으로 나온 사람들로 짐작된다.

사진 말고 글자 액자가 있는데 이탈리아 말로 쓰여 있어 뜻을 알 수 없
으나 아마 사진 설명으로 추측된다. 사진 밑으로 장식용 큰 접시가 붙어 있
는데 '바 비텔리, 마리아 다리고, 사보카'라고 쓰여 있다. 그 밖에 램프, 도자
기 컵, 옛 저울, 일정한 그림 무늬가 있는 장식용 타일이 붙어 있다.

문 왼쪽 벽에는 크기가 다른 여섯 개의 액자가 붙어 있다. 대부분 촬영
당시의 사진과 마을 전경이다. 독특하게 보인 것으로는 흑백색인데 돈 비토
코를레오네와 세 아들이 같이 서 있는 그림(혹은 그림 사진)이다. 군복의 마
이클(알 파치노 扮)만 빼고는 다 정장 차림이다. 영화에서 이런 장면은 없는
데 누가 손으로 그린 듯하다.

자, 이제 박물관 방으로 들어가 보자! 들어가서 맞은편 벽에 사진이 있는
데 제일 위에 돈 비토 코를레오네(말론 브란도 扮)의 흑백색 사진으로 옆모
습이 있다. 그 아래 작은 사진으로 마이클이 경호원과 같이 바 비텔리에 오

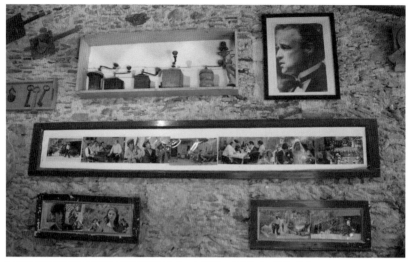

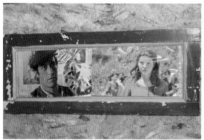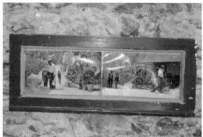

는 장면, 비텔리 씨와 교섭하는 장면, 정장한 마이클이 아폴로니아 친인척 어르신들과 만나는 장면, 결혼식 장면이 왼쪽에서 오른쪽으로 길게 이어서 들어 있는 긴 액자가 붙어 있다.

　그 아래는 처음으로 바 비텔리에 갔을 때의 마이클 얼굴, 들에서 처음 마이클을 보았을 때의 아폴로니아의 상반신이 같이 있는 액자, 그 오른쪽 옆으로 바 비텔리에 들어서기 직전의 마이클 일행 사진 두 장의 액자가 붙어 있

다. 이 장면들은 젊은 두 남녀가 인생에서 가장 중요하고 아름다운 추억이 되는 순간순간이다. 그러나 그 결말을 알고 있는 영화 팬 관광객은 흐뭇하고 즐거운 마음으로 보지만 또한 애잔함을 갖는다.

영화 내용을 조금 보충하자면, 결혼하고 얼마 되지 않아 마이클의 알파 로메오(Alfa Romeo) 자동차가 폭파되어 운전석에서 마이클을 부르던 아내 아폴로니아가 폭사한다. 경호원 중 파브리지오가 배반한 것이다. 영화에서는 이 사건은 이것으로 더 이상 언급된 이야기가 없으나 소설에 의하면 결국 미국 버펄로시 북부 어느 길가에서 피자가게를 하는 파브리지오를 추적해 복수 살해한다. 아폴로니아의 폭사는 마이클에게는 일생 내내 어쩌면 가장 가슴 아픈 사건이었을 것이다. 이 사건 직전 미국에서는 대부의 장남, 마이클의 큰형 소니, 산티노가 고속도로 요금소에서 바르지니(Barzini) 측으로부터 기관총으로 벌집이 되어 살해당한다. 여기에 여동생 코니, 콘스탄자의 남편 카를로가 연루되어 있고, 이는 나중에 코를레오네家의 또 다른 비극의 씨앗이 된다.

그 사진의 제일 아래 바닥에서 가까운 벽에는 큰 액자 속에 20장 넘는 사진을 붙여 놓았는데, 영화 장면 사진은 한두 장뿐이고 사보카 마을 이곳저곳 사진, 그리고 제작진과 배우인 듯한 사람들과 마리아 다리고 부인으로 보이는 여자 혼자 혹은 제작진과의 사진 여러 장이다. 중년 여자 관광객이 열심히 스마트폰으로 벽에 있는 사진을 찍고 있었다. 사진 옆 오른

쪽 여분의 벽에는 사진은 없고 다른 녹슨 쇠붙이 기구 같은 것들이 장식으로 붙어 있다.

90도로 돌아 오른쪽 벽에는 유리 창문이 있다. 다시 90도를 돌면 들어온 입구인데 입구 왼쪽 벽에 위에서부터 성모 마리아가 아기 예수를 안고 있는 사진, 무슨 행사가 끝나고 나오는 듯한 주민들의 사진, 마지막 아래는 제일 큰 사진인데, 바 비텔리 앞 의자에서 배우나 제작진으로 보이는 한 건장한 남자가 마리아 다리고 부인을 왼팔로 감싸고 앉아 있는 사진이 붙어 있다. 입구 오른쪽 벽에는 액자 네 개가 붙어 있는데 위 왼쪽 액자에는 사진 두 개가 떨어져 나간 자국이 있고 여전히 사진 7개가 붙어 있다. 한 장의 영화 장면 외에는 모두 바 비텔리 내부, 외부에서 제작진, 배우 그리고 마리아 다리고 부인이 같이 있는 사진으로 보인다. 바로 옆 액자에는 다섯 개의 사진이 있는데 대부분 촬영 때의 주변 인파 사진인 듯하다. 그 아래 큰 사진으로 하나는 교회 앞 인파 사진, 다른 하나는 바 비텔리 앞 덩굴식물 등나무 사이에 열 명쯤의 사람이 등나무 덩굴과 화분 식물에 가려 있는데 두세 명의 어린이를 포함하여 출연했거나 제작에 관여했던 사람들로 보인다. 아마 잘 보이지

않는 그늘에 마리아 다리고 부인도 있을 것이다.

다시 오른쪽 90도로 돌아 있는 벽에는 사진은 하나, 산 위에 있는 성 니콜로 성당의 흑백색 사진이 걸려 있고, 벽을 파서 만든 3~4단 선반의 가장 위층에 은색 트로피 두 개, 커다란 사람 두상의 항아리, 그 밖의 이름을 알 수 없는 장식 물건들이 놓여 있다. 그중 가장 위층 선반 위 트로피 뒷벽에 액자로 붙어 있는 빼곡하게 써진 영어 글이 있다. 보도 사진가 파브리지오 피오렌자노(Fabrizio Fiorenzano)의 글이다. 바 주인 마리아 다리고 부인에 대한 글로 촬영 당시의 사정을 자세히 알 수 있는 글이라서 전문을 소개한다. 무슨 잡지나 신문에 실었던 글로 보인다.

사보카의 여왕 마리아 다리고(Maria D'Arrigo)
2008년 5월 2일 파브리지오 피오렌자노

명성이라는 개념과 인간의 위대성 사이에는 큰 차이가 있다. 명성은 사회에 이익이 되는 행위를 수행함으로써, 또는 자기 자신의 노력의 중요한 결과를 통해서 이루어질 수 있다. 그러나 수많은 경우에 어떤 사람은 하나의 단순한

형태의 위대성 때문에 기억되고 있는데 이는 더욱 드물고 더욱 어려운 성취다. 메시나와 타오르미나 사이에 있는 산 위 400m 높이에 위치한 한 작은 마을 사보카 출신 84세의 노숙녀 마리아 다리고의 경우에는 이 두 가지가 완벽히 섞여 있다.

어느 날 한 사업가가 그녀에게 사보카에 바를 하나 열어 운영하기를 권했다. 당시까지만 해도 마을에 그런 것이 하나도 없었다. 숙고 끝에 그녀는 좋은 착상이라고 확신을 갖고 즐거운 마음으로 추진하기 시작했으나 바를 어디에 열지를 고심했는데, 지방판사 한 분이 그녀에게 2층집 한 채를 제공했다. 그 집이 이곳이다. 오늘날 여러분들은 1층에서 그 바를 볼 수 있을 것이다. 1964년의 일이었다.

그때부터 그녀는 세계에서 가장 유명하고 방문객이 가장 많은 "비텔리" 바의 주인이 되었다. 1971년까지는 이름이 없이 단지 "바"라고만 알려졌다. 그러나 이 해는 그녀의 인생이 바뀌는 해였다.

행복한 우연

젊은 이탈리아계 미국인 영화감독 프랜시스 포드 코폴라(Francis Ford Coppola)가 영화 〈대부(代父, Il Padrino, The Godfather)〉의 여러 중요한 장면을 찍기 위하여 시칠리아에 있었다. 원래는 그 장면을 코를레오네에서 찍기로 되어 있었다. 그러나 마피아가 파라마운트 영화사에 돈을 요구하여서 이 계획이 변경되었다.

비텔리 바 장면에서 아폴로니아(Apollonia)의 아버지 역을 맡은 사로 우르치(Saro Urzi)가 코폴라에게 코를레오네와 매우 흡사하다면서 사보카에 한번 가서 보라고 권했다. 그래서 어느 날, 그곳 주민들에게는 놀라운 일이었는데,

프랜시스 포드 코폴라는 현장을 살펴보기 위하여 파라마운트 영화사 간부들과 함께 그곳에 도착하였다. 그들은 마을 자체와 영화 분위기에 딱 맞는 주변 배경에 보자마자 만족했다.

마리아는 주 광장 가운데 위치한 바 뒤에 서 있었는데, 그녀의 운명이 곧 극적으로 바뀔 것이라고는 추호도 알지 못했다. 파라마운트 영화사는 바를 "비텔리"라고 부르기로 했고 그날부터 영화에 나온 대로 표지판에 이름을 써넣어 바에 붙였는데, 바는 이 마을을 유명하게 해주었다. 이름을 써넣은 표지판은 이제까지 제거된 적이 없었다.

과거에 대한 추억

바는 작은 박물관으로 영화에 나오는 당시의 이야기와 소품이 있는 즐거운 보고라고 말할 수 있다. 마리아는 이 작지만 위대한 유산의 당당하고 시샘이 많은 관리자다. 작은 앞방(응접실) 중앙에는 알 파치노(Al Pacino)와 그의 두 명의 경호원이 앉았던 의자들이 놓여 있다. 벽에는 영화 장면과 신문 기사로 도배가 되어 있다. 그녀는 자부심을 억누르며 당시에 있었던 일에 대한 증거를 나에게 보여주었다. 집 안 계단에는 암포라 항아리, 농기구, 종교화 등과 같은 물건들로 가득 채워져 있다.

마리아 다리고에 관하여 놀라운 점은 그녀의 자제력과 시선의 개방성이다. 대화 중 그녀는 상대방의 눈을 바라보는데 영혼이 조사를 받는다는 느낌이 든다. 우리들은 그녀의 바에 앉고, 나에게 훌륭한 그라니타 음료수를 제공한 후에 그녀는 대화를 시작한다.

그녀는 아폴로니아의 어머니 시뇨라 비텔리(비텔리 부인) 역을 맡아 달라는 부탁을 받았음에도 모친상 중이라 거절했다는 것을 여러 번 이야기한다. 그

역을 한다는 것이 옳지 않은 일이었던 듯하다. 밖에서 촬영이 진행될 때는 그녀는 바 안에 머무르는 것을 좋아했다.

지나간 과거지만 잊을 수 없는 것

마리아는 당시의 신났던 때의 생생한 추억을 간직하고 있다. 이 장소는 트럭들과 함께 선택된 마을 사람들과 영화 촬영기로 가득 찼는데, 이는 마을의 정적을 산산이 깨뜨려 놓았다. 그녀는 젊은 알 파치노의 수줍음을 애정을 가지고 기억하고 있는데, 그는 기호품이 되어 버린 그녀가 만든 레몬 그라니타 음료수 한잔을 얻어 마시려고 자주 바에 들락거렸다. 그녀는 나에게 프랜시스 포드 코폴라와의 인간적인 우정에 대해서도 이야기해 주었는데, 그는 여전히 그녀에게 안부를 묻는다고 한다. 근래에 그녀는 알 파치노로부터 선물도 받았는데, 붉은 하트와 검은 하트가 있는 예쁜 펜인데, 세월이 흐른 후에도 그 배우는 여전히 그녀에 대한 애정을 간직하고 있다는 징표였다.

그녀의 바를 보려고, 날마다 많은 관광객이 몸소 이 전형적인 시칠리아 마을을 찾아온다. 근래에 마을공동체는 마리아가 대단한 연설을 한다거나, 신경을 많이 써준다거나, 특히 사진을 찍는다거나를 할 수 있는 시간이 많지 않기 때문에 규모가 간단하고 소박한 추수감사절 축제를 계획했다. 그녀는 연금생활자에 가까운 어르신, 혹은 걷지 못하는 사람들에게 그녀가 만든 레몬 그라니타 음료수 한잔을 제공하면서 돈을 받지 않고 그들을 돕고자 애쓴다. 그녀의 명성이 시칠리아 전역에 퍼졌다. 그녀는, 시칠리아 시골 전역에서 그녀에게 레몬을 보내오기 때문에 레몬을 돈을 주고 사본 적이 없다고 미소 지으며 나에게 말했다.

세계의 어머니

그녀는 가난한 사람들에게 친절하지만 유명인들에게도 관대함을 보인다. 그리고 그녀의 선행이 끊임없이 보상을 받는다. 이러한 인간애의 본보기로, 그녀는 세계의 어머니(la mamma del mondo)라는 별명을 얻었다.

촬영이 끝나고 코폴라는 모든 손해를 보상하는 금액을 적으라는 백지수표를 그녀에게 주었다. 돈 대신 그녀는 단지 "감사합니다(grazie)"라고만 써넣었다. 이렇게 하는 사람은 거의 없을 것이다. 그녀에게는 코폴라를 만나는 것이 영광이고 기쁨이었다. 그리고 그녀는 금전적인 보상에는 관심이 없었다. 오늘날에도 여전히 돈은 그녀에게는 전혀 중요하지 않다.

자부심과 수줌음 사이의 어느 지점에 있는 표정으로, 그녀는 말론 브랜도, 로버트 드 니로, 알 파치노 등 여러 사람들을 만났던 것을 회상하며 그들을 아들처럼 취급했다. 올해 그 미국인 영화감독은 시칠리아에, 정확히 말하면 칼타지로네(Caltagirone)에 돌아올 것으로 계획되어 있다. 사보카 마을공동체는 코폴라에게 마을을 방문해 주십사 하는 초청장을 보냈고 그는 수락했다. 그런데 마리아는 나를 보고 말한다. "코폴라가 칼타지로네에 올 때면 나는 알게 될 것이다. 왜냐하면 그곳에는 나에게 그것을 말해 주는 친구들이 많이 있기 때문이다."

그녀의 친구 프랜시스 포드 코폴라는 돌아와서 이 대단한 시칠리아의 숙녀와 친교를 새롭게 다지기 위한 갈망으로 사보카에 의심의 여지 없이 꼭 방문할 것인데, 그녀는 35년 전 컬트영화 〈대부〉를 그토록 유명하게 만들기 위하여, 사보카라는 이 작은 마을이 대중의 주목을 받게 하기 위하여 최선을 다해 협조를 했는데, 이 모든 것들은 오늘날까지 그녀에게 깊이 신세를 지고 있는 것이다.

　이 오래된 글로 사보카가 선택된 이유, 바 비텔리가 선정된 과정, 촬영 당시의 생생한 이야기, 주인 마리아 다리고 부인에 대한 것 등 영화 〈대부〉가 사보카와 어떻게 관계되었는지를 알게 되었다. 이 글은 2008년의 글이고 그녀는 그다음 해인 2009년 86세의 일기로 타계했다.

　나는 바 비텔리 카페 안 이곳저곳을 구경하고 사진과 동영상에 모조리 담았다. 좀 더 오래 이곳에서 머무르며 영화에 취해 보려고 커피 한잔을 시켜 입구 앞 옥외 오른쪽 끝 탁자에서 마시며 약 1시간을 카페에 머물렀다. 거의 한 시간쯤 지날 무렵에는 오페라 〈카발레리아 루스티카나〉의 감미로운 선율이 나왔고, '이제 나보고 떠나라고 하는구나.'라고 생각하고 자리에서 일어났다. 〈대부〉 3편의 마지막 부분이 이 음악으로 끝나지 않던가? 사실 영화 〈대부〉를 끝내는 음악이고 따라서 3대에 걸쳐 내려온 코를레오네 집안의 끝남의 배경음악도 된다. 이제 바 비텔리를 나와 산언덕으로 향했다.

　오른쪽 산언덕에 성 니콜로 성당(Chiesa di San Nicolo)이 있다. 이곳에

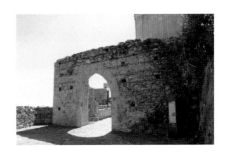

서 1편에서 마이클과 아폴로니아의 결혼식이 있었다. 바 비텔리에서 천천히 걸어서 약 10분이면 갈 수 있다. 거의 중간에 성벽 문 하나를 지나는데 이것 또한 역사가 있다. 문 오른쪽에 세워둔 설명문에 의하면 시문(市門, Port della Citta, The City Door)이라는 문인데 옛적 노르만인들이 통치할 때 만들었다. 거주지를 경계 짓는 마을 성벽에 두 개의 문이 있었는데 남쪽 끝에 있었던 것은 지금은 없고, 북쪽 끝에 있었던 이 문만 남아서 지금까지 사람들을 통과시키고 있다. 이는 12세기에 처음 만들어진 시문이라는데 이것을 보더라도 사보카 마을은 유서가 깊은 곳으로 보였다. 19세기까지도 현 도로인 산 미켈레 도로(San Michele's Road)는 생 바위를 다듬어 만든 경사진 계단 길이었다. 철문이었는데 중세에는 동트면 열고 해 지면 닫았다.

성 니콜로 성당은 70년 초에 찍은 영화에서 본 그 골격의 건물이지만 그 때보다는 훨씬 말끔한 인상을 주었다. 결혼식에서 성당을 떠나기 전 문 앞에서 마이클과 아폴로니아가 신부님 앞에서 무릎을 꿇고 하는 의식을 끝내고 내가 걸어 올라온 산 미켈레 길을 따라 흰옷 악대, 경호원 2인, 신랑과 신부, 꽃 뿌리는 여자, 친인척 순으로 바 비텔리가 있는 광장까지 행진한다. 다음으로 바 앞마당에서 결혼식 잔치를 하는데 마이클과 아폴로니아가 안고 춤을

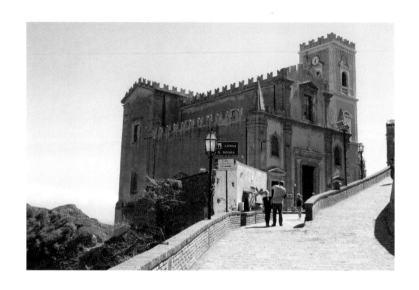

춘다. 알 파치노는 춤도, 운전도, 이탈리아어도 사실은 못 했다. 그런 그를 영화에서만은 다 하도록 했다고 코폴라 감독은 자랑을 했다.

성당은 13세기에 건축되었고 산마루에 있어서 어디서나 볼 수 있고 멀리서 보면 그 모습이 꼭 중세 유럽 고성과 같다. 이곳에서는 마을 전체를 내려다볼 수 있는 위치다. 허름한 성당의 내부와 외부를 구경하고 같은 길로 내려오지 않고 이번에는 산을 산 뒷길로 도는데 멀리서 흰 눈을 이고 있는 에트나 화산이 흰 연기를 내뿜고 있는 것이 보였다.

다시 영화로 돌아와 이야기하면, 장남 소니(산티노)의 죽음에 대부

돈 비토 코를레오네는 깊은 슬픔으로 괴로워한다. 결국 모든 마피아 패밀리 수장들과 회합을 갖고 장남의 죽음에 대한 복수 포기를 선언하고, 평화협정으로 합의를 이끌어 낸다. 단 아직 미국 국내로 들어오지 못한 삼남 마이클의 신변에 조금이라도 이상이 생긴다면, 심지어 벼락을 맞더라도 타 패밀리의 책임으로 간주하고 그때는 참지 않겠다고 선언한다. 그는 회합에서 장남 소니 살해에 대한 책임이 바르지니에게 있다는 것을 감지하지만 약속대로 복수하지 않는다. 회합은 성공적이었으나 기둥이었던 장남 소니의 부재와 병약하게 된 비토 자신은 떠오르는 바르지니의 힘에는 어쩔 수 없이 위축된다.

마이클에게는 1년 남짓의 시칠리아 생활이 어쩌면 악몽으로 남았을 것이다. 귀국 후에도 한동안 옛 연인 케이에게 연락을 할 수 없었을 것이다. 영화에서는 마이클이 케이를 찾아가지만 소설은 케이가 우연히 집에 전화하고 마이클 어머니의 간청으로 집을 방문하게 된다. 영화 쪽이 더 간편하지만 소설이 더 현실성이 있어는 보인다. 결국 둘은 결혼하고 아이들을 낳고, 마이클은 돈 비토 코를레오네로부터 대부 자리를 이어받는다. 비토 코를레오네는 아들 중 유일하게 대학을 간 마이클을 처음부터 일부러 패밀리 사업에서는 멀리 두려고 했고, 대신에 '코를레오네 상원의원', '코를레오네 주지사' 등 높은 관직에 있는 아들의 미래를 꿈꿔왔다. 장남 소니의 죽음, 차남 프레도의 무능, 비토 본인의 병약함으로 인해 마지못해 삼남 마이클에게 대부 자리를 물려주는 데 대한 한(恨)을 숨기지 않는다. 그는 죽기 얼마 전, 마이클에게 중요한 말을 남긴다.

"첫 번째로 바르지니가 너에게 반기를 들 것이다. 그는 네가 절대적으로 신임하는 누군가에게 회합을 주선하도록 할 것인데, 너의 안전을 약속하기 위해서지. 그런데 그 회합에서 너는 암살당할 거야.(Barzini will move against you

first. He'll set up a meeting with someone you absolutely trust. Guaranteeing your safety. And at that meeting you'll be assassinated.)"

비토는 한참 다른 대화를 하다가 또다시 바르지니 회합 이야기를 꺼낸다. 그로서는 아들 마이클의 신변이 이래저래 걱정되었을 것이다.

"바르지니와 만남을 주선하는 자는, 그가 누구라도 배신자다. 명심해라.(Whoever comes to you with this Barzini meeting, he's the traitor. Don't forget that.)"

뉴욕의 사업은 두 카포레짐(caporegime) 클레멘자(Clemenza, 리차드 카스텔라노 扮)와 테시오(Tessio, 에이브 비고다 扮)에게 각각 독립시켜 물려주고 코를레오네 패밀리는 서부의 라스베이거스로 옮기기로 계획하고 진행한다. 그러는 사이 돈 비토 코를레오네가 심장마비로 사망한다.

아버지의 예언은 그의 장례식에서 곧장 적중한다. 그리고 배신자는 곧 나타난다. 비토 코를레오네의 장례 현장에 코를레오네 패밀리 간부들은 말할 필요도 없고 모든 마피아 패밀리 수장들도 조문한다. 이때 테시오가 마이클에게 바르지니가 회합을 원한다며 장소는 안전이 담보되는 테시오 본인 구역인 브루클린(Brooklyn)에서 하도록 제의한다. 마이클은 즉시 제의에 찬성을 표한다. 물론 작전상의 답변이다. 마이클과 톰 헤이건은 배신자가 클레멘자일 것으로 예측해 왔으나 의외로 테시오임에 놀란다.

영화에서는 소설보다 더 극적으로 이 피의 복수를 구성하는데, 마이클이

여동생 코니와 매제 카를로의 갓난 아들의 대부로 유아 세례식에 참석하고 있을 때 바르지니를 비롯해 모든 적들을 소탕한다. 세례식 장면과 살해 장면이 번갈아 화면에 나온다. 행동은 클레멘자, 네리 그리고 그들의 부하들이다. 빅터 스트라치(Victor Stracci), 모 그린(Moe Greene), 카민 쿠네오(Carmine Cuneo), 필립 타타글리아(Phillip Tattaglia), 에밀리오 바르지니(Emilio Barzini)가 부하들과 함께 잔인하게 총탄 세례를 받고 죽임을 당하고, 모 그린 외 4인은 모두 뉴욕시와 뉴저지의 마피아 수장이고, 모 그린은 L.A. 마피아 일원으로 네바다 라스베이거스 카지노 사업에서 새로운 대부 마이클 코를레오네와 갈등이 있었다. 그는 마이클을 얕잡아 본 대가를 치른 것이다. 배신자 살바토레 테시오(Salvatore Tessio)도 죽음을 면치 못하고, 마지막으로 여동생 코니(콘스탄자)의 남편 카를로 리치까지 죽인다. 매제 카를로 리치(Carlo Rizzi)는 세례식이 끝난 뒤에 차 속에서 클레멘자가 끈으로 목을 감아 질식사 시킨다. 큰형 소니의 죽음에 연루되었기 때문이다.

이로써 마이클은 선수 쳐서 행동함으로써 형 소니 죽음에 대한 복수와 모든 갈등을 청산 평정하여 피의 승리를 거두지만 코니의 남편까지 죽이는 것은 아내 케이의 마음을 흔들리게 하고 이것이 결국 〈대부〉 2편에서 둘 사이의 이혼의 시발점이 된다. 영화 1편이 여기에서 모두 끝난다. 소설도 여기까지가 전부다.

곁가지 이야기로, 이때 세례식에서 마이클의 여동생 코니의 아들로 나온 갓난아이는 현실에서는 감독 코폴라의 딸 소피아 코폴라(Sofia Coppola)다. 그녀는 자라서 〈대부〉 3편에서는 마이클의 딸 메리 코를레오네가 되어 열연하고 마시모 극장 계단의 비극의 주인공이 된다. 마이클의 여동생 코니는 현

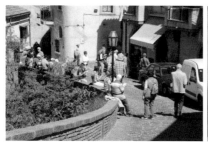

실에서는 코폴라의 여동생 탈리아 샤이어(Talia Shire, 결혼 전 이름은 탈리아 코폴라)다. 〈대부〉 영화에 관계된 코폴라家 사람들은 이들뿐만이 아니다. 앞으로 더 이야기할 기회가 있을 것이다.

　영화 촬영지 사보카의 성 니콜로 성당에서 멀리 에트나 화산을 보며 마을로 내려오면서 독일 노부부들의 패키지 관광단체임이 분명한 30명은 족히 될 듯한 나이 지긋한 단체관광객들을 만났다. 길가에서 점심 요기로 빵을 먹고 있었다. 그들 모두는 젊었을 적에 보았던 영화 〈대부〉 팬일 것이다. 마을 주변에 독일인, 미국인 아니면 영국인이 대부분이었다. 근처 기념품 가게에서 급히 바 비텔리 사진과 말론 브랜도 사진이 같이 있는 손바닥 크기의 기념품을 하나 사 들고 운전기사 주세페와 약속된 장소로 급히 갔다.

　약속 시간보다 5분 일찍 도착했다. 즉시 그의 기아(KIA) 차에 탑승하고 구불구불 나선형의 길을 곡예를 하듯 가며 지중해의 푸른 물과 아름다운 해안선, 그리고 여기저기 산언덕에 있는 마을을 보며 딱 22분 만에 자그마한 산마루 마을 포르자 다그로 광장에 도착하였고 주세페는 나에게 사보카에서처럼 여기서도 대충 내가 가야 할 곳을 말해 주고 즉시 떠났다. 그가 말한 곳은 성당 두 군데였는데 그보다 더 세세한 부분이 많았다.

나는 먼저 광장의 버스 정류장에 있는 버스 시간표 팻말을 살펴보니 14시 30분발 타오르미나행 버스가 있었다. 그때까지는 1시간 50분의 시간이 있다. 사보카는 촬영지로 바 비텔리와 산마루 성 니콜로 성당이 전부지만 이곳은 촬영지가 여러 곳으로 코를레오네 마을을 재현한 곳이라면 이곳 포르자 다그로라고 말해야 할 듯싶다.(인구 894명, 2017.8.31. 현재, Wikipedia)

〈대부〉 2편의 시작은 시칠리아 시골 마을의 장례 행렬부터 시작된다. 그리고 그 화면에 다음과 같은 자막으로 설명이 따른다.

〈대부(The Godfather)〉는 시칠리아 코를레오네 마을에서 비토 안돌리니(Vito Andolini)라는 이름으로 태어났다. 1901년 비토의 아버지가 마피아 두목을 모욕했다는 이유로 살해되었다. 형 파올로는 복수를 맹세하고 산으로 사라지자, 유일하게 남은 아들 비토가 어머니와 함께 장례를 치렀다. 당시 비토는 겨우 9살이었다.

자막이 사라지고 영화는 더 큰 비극적 장면을 보여준다. 장례 행렬 도중 총소리가 나고 형 파올로가 총에 맞아 죽어 있는 것이 발견된다. 어머니는 어린 비토를 데리고 마피아 두목 치치(Cicci)를 찾아가 비토만은 살려달라고 애원하나 치치는 거절한다. 이에 어머니는 숨겨 간 칼로 치치를 위협하고 그 사이 비토는 가까스로 도망치고 어머니는 그 자리에서 사살된다. 코를레오네 마을 비토의 집 주변에서 밤늦도록 치치의 부하들이 총을 들고 도망간 비토의 행방을 추적하나 비토는 새벽어둠 속에서 가까스로 동네 사람의 당나귀 등짐에 숨어 탈출에 성공한다. (이때의 코를레오네 마을의 촬영지가 지금

내가 방문하고 있는 포르자 다그로다. 포르자 다그로(Forza d'Agro)의 관광을 이야기하기 전에 〈대부〉 2편의 내용을 계속 간단히 서술한다.)

2편도 1편과 이야기의 패턴은 비슷하다. 대부가 된 마이클의 아들 앤서니(Anthony)의 첫 영성체(領聖體 Communion/성찬식) 기념 잔치가 미국 네바다의 타호호(湖) 호반의 마이클의 대저택에서 치러진다. 이때 비토 코를레오네 때부터 패밀리 사람인 프랭크 펜탄젤리(Frank Pentangeli, 마이클 가조 扮)가 와서 로사토(Rosato) 형제와 뉴욕의 브롱크스 구역을 놓고 갈등하고 있음을 말하고 로사토 형제를 죽여 버리겠다고 한다. 마이클은 사업상으로 밀접한 유대인 사업가 하이먼 로스(Hyman Roth, 리 스트라스버그 扮)가 관계되어 있으니 로사토 형제를 건들지 말라고 하고, 펜탄젤리는 술김에 온갖 악담을 퍼붓고 떠난다. 뒤이어 마이클과 아내 케이가 같이 있는 침실에 기관총 난사가 자행되나 둘은 가까스로 목숨을 구하고, 범인 두 명이 누군가에게 사살되고 주모자는 오리무중이다.

2편에 많은 이야기가 들어 있으나 기본 이야기는 마이클이 이 암살 음모자들을 찾아내 제거하는 것이다. 그리고 젊은 시절의 아버지 비토 코를레오네(로버트 드 니로 扮)의 뉴욕의 리틀 이탤리(Little Italy, 이탈리아인 거주 지역) 시절, 역경을 딛고 자수성가하는 과정, 또 나름대로 주변에서 존경받으며 마피아 수장이 되어 가는 과정을 보여주며, 결국 집안의 원수인 시칠리아의 치치를 처치하는 것까지 현재의 마이클의 이야기 중간중간에 삽입하여 보여준다.

마이클은 암살 주모자는 하이먼 로스, 그가 조니 올라(Johnny Ola, 도미니크 키네제 扮)를 시켜 작은형 프레도(Fredo, 존 커제일 扮)로부터 마이클 암살에 필요한 정보를 수집했다고 파악한다. 암살에 실패한 로스는 하원위원회에서 마이클의 범죄를 밝히는 청문회 개최에 관여하고, 펜탄젤리를 끌

어들여 마이클에 불리한 증언을 하도록 하여 마이클을 제거하려고 시도한다. FBI가 미리 펜탄젤리를 군 교도소에 보호감호조치를 취해 놓아서 청문회 전에 마이클 측에서 펜탄젤리를 제거할 수도 없다. 펜탄젤리 고향 시칠리아에서 그의 형님 빈첸초를 모셔 와 청문회날 두 형제가 멀리서 눈을 마주치게 한다. 의미를 모르지 않은 펜탄젤리는 이제까지의 증언을 청문회에서는 번복한다. 마이클은 가까스로 건재함을 유지한다.

마이클은 그의 의중을 숨기며 여전히 사업 파트너 중 한 사람인 하이먼 로스와 쿠바의 아바나에서 같이 사업을 시도하나 카스트로 혁명의 성공으로 수많은 미국인들 틈에 끼어 그도 가까스로 아바나를 탈출한다. 이때가 1959년 1월 1일이다. (아바나 장면은 도미니카공화국에서 촬영했다.) 결국은 자니 올라는 아바나에서 마이클의 경호원 부세타(Bussetta)에 의해 살해되고, 로스는 한참 후 입국하는 마이애미 공항에서 로코(Rocco)가 기자로 위장하여 접근하여 살해하고, 그도 요원에 의하여 사살된다. 펜탄젤리는 결국 자살하도록 한다.

펜탄젤리는 독서를 많이 하고 특히 로마 역사를 잘 아는 나름의 상식이 풍부한 유식한 사람으로 통한다. 비토 코를레오네가 초창기 패밀리를 만들 때 직책을 콘실리에리, 카포레짐 등으로 했듯이 로마군단을 본떠 조직을 구성한 것을 펜탄젤리도 잘 알고 있다. 군 교도소에 억류되어 있는 그를 헤이건이 찾아가 면회하면서 서로가 패밀리 초창기 때를 추억하며 대화한다. 먼저 펜탄젤리가 묻는다.

펜탄젤리 나 앞으로 어떡하면 좋소?

헤이건 로마 황제 암살에 실패한 공모자들은 항상 가족의 재산을 지킬 기회를 주었던 것을 아시죠?

펜탄젤리　집에 가서 욕조에서 자살을 했지요. 그러면 가족과 재산을 보호해
　　　　　주었지요.

헤이건　그것 참 좋은 방법이군요. 염려 마세요.

펜탄젤리　고맙네. (서로 악수하고 헤어진다.)

그 후 결국 펜탄젤리는 군 교도소 욕조에서 자살한다.

1부 마지막에 소니 형 죽음에 관련된 매형 카를로 리치를 죽임으로써 가족 내에 파란을 일으킨 것과 같이 2부 마지막에는 침실 암살 음모에 간접적으로 연루된 형 프레도마저 어머니가 타계한 직후 네리(Neri)를 시켜 타호호 보트에서 죽임으로써 집안에 두고두고 응어리를 남기게 된다. 이렇게 마이클은 적들을 모두 제거하는 것으로 2부를 맺는다.

그러나 줄거리를 이렇게만 이야기한다면 반만 하는 셈이 된다. 영화 〈대부〉는 코를레오네 (마피아) 패밀리만의 이야기가 아니고 코를레오네家, 즉 집안 이야기가 반 이상이다. 마이클의 패밀리 관여와 승계는 애초 집안의 안위, 더 좁히면 아버지를 지키는 목적에서 시작되었고, 마이클의 지상 목표는 가족 보호였다. 아버지대와는 다르게 모든 사업을 합법적인 범주에서 하려는 목적도 자식들을 위해서였다. 그 방향으로 추구했고 일부는 성공도 했다. 형 프레도는 방탕하고 신의가 없고 또 무능했고, 남편을 잃은 여동생 코니는 아이들을 맡겨두고 돈만 들고 나가 남자를 바꿔가며 방탕한 생활을 했다. 마피아 수장으로서의 마이클의 냉혈한적인 행위에 케이는 임신한 아이를 유산시키고 이혼을 선택한다. 마이클이 믿을 사람은 입양 형제인 톰 헤이건뿐이었다. 이렇게 2편에 코를레오네家 이야기가 깊숙이 깃

들어 있다.

코폴라 감독은 〈대부〉 영화에 친인척을 대거 출연시키는데 그중 친모(親母) 이탈리아 코폴라(Italia Coppola)의 경우는 흥미롭다. 2편에서 마이클은 어머니 카멜라(Carmela, 모가나 킹 扮)의 생전에는 형 프레도와 의절하지만 그에 대한 물리력은 유보한다. 어머니 카멜라가 죽어 관 속에 누워 있는데 당연히 둘째 아들 프레도도, 그리고 막내딸 코니도 찾아와 시신 옆에서 애도한다. 이때 관 속에 실제로 누워 있는 배우가 모가나 킹이 아니고 코폴라의 친모 이탈리아다.

그 이유가 흥미롭다. 마이클의 어머니를 연기하는 배우 모가나 킹은 미국에서 태어나고 자랐으나 시칠리아 이민자 부모에서 태어났다. 시칠리아 풍습으로 산 사람이 관 속에 들어가면 큰 화를 입는다는 미신이 있어, 연기라도 관 속에 들어가기를 극도로 싫어했다. 할 수 없이 코폴라 감독 어머니 이탈리아가 관 속에 들어가 카멜라의 시체 연기를 했다. 결국 탈리아 샤이어(Talia Shire)는 극중의 어머니가 죽어, 실제의 어머니를 관 속에 넣고 애도해야 했으니, 코폴라 남매의 심정이 묘했을 것이다. 참고로 친모 이탈리아는 그 후에도 별 탈이 없어 2004년 만 91세까지 천수를 누렸다.

먼저 코폴라 감독의 아버지 카민(Carmine Coppola)과 어머니 이탈리아(Italia) 모두가 〈대부〉 전편에서 알게 모르게 기여했다. 어머니 이탈리아는 앞서 이야기한 관 속의 시체 연기뿐만 아니라 결혼식 등 각종 파티에 엑스트라로 연기했다. 파티에서는 어머니뿐만 아니라 친척들도 엑스트라로 동원되었다. 파티에서 아리아를 부르는 여자는 사촌이다. 부친 카민은 재능 있는 음악가로서 〈대부〉 전편에 나오는 모든 악단을 조직하여 이끌었고 그에 따른 작곡, 피아노 연주 등으로 아들을 도왔다. 두 부모는 시칠리아까지 동행했다.

〈대부〉 3편이 부모와 같이하는 것으로는 마지막이 되었다. 코폴라 감독의 말에 의하면 1991년도 63회 아카데미상 시상식이 있던 날 밤 부친은 주제가상을 놓친 것에 대한 충격(shock)으로 뇌졸중이 와서 타계했다고 했는데, 이는 착각이거나 극적 효과를 내기 위한 언어 습관으로 보인다. 시상식은 3월 25일이었고, 카민 코폴라는 한 달 후 4월 26일에 타계했다. 코폴라 감독 기억이 맞는다면 공적 사망 기록과 실제가 다를지도 모르겠다. 또는 3월 25일 병이 발발했고, 4월 26일에 타계한 것을 잘못 이야기했을 수도 있겠다. 이날 시상식에서 〈대부〉 3편은 최우수 작품상, 최우수 감독상, 최우수 배우상 등 모두 7개의 부문에서 후보군에 올랐으나 상은 하나도 받지 못했다. 물론 카민 코폴라의 곡도 아카데미 주제가상(Academy Award for Best Original Song) 후보군에 올랐으나 최종 상은 받지 못했다. 코폴라 감독의 말에 비춰보면 아버지가 상에 대한 기대가 컸던 것은 사실인 것 같다.

작은아버지 안톤 코폴라(Anton Coppola)는 3편 마시모 극장 장면의 〈카발레리아 루스티카나〉 오페라 오케스트라의 지휘를 맡았다. 앞서 언급했는데 여동생 탈리아 샤이어(Talia Shire)는 콘스탄자(코니)로 중요한 배역을 맡아 잘 해냈다. 딸 소피아는 1편에서 코니의 갓난아기 아들로 세례를 받는 장면에 나왔고, 18년 후 성숙한 처녀가 되어 3편에서 메리 코를레오네(Mary Corleone)로 〈대부〉의 마지막 주요 인물로 연기했다. 그녀는 전문 배우가 아니어서인지 내 눈에도 썩 좋은 연기자로는 보이지 않았다. 물론 영화계에서 아빠 찬스로 비난거리가 되었다. 코폴라 감독은 이에 대해 길게 소피아 선정에 대한 입장과 변명을 했다. 원래 메리 역은 촬영 들어가기 전날까지도 위노나 라이더(Winona Ryder)가 하기로 되어 있었는데 그녀가 막판에 갑자기 취소하는 바람에 할 수 없이 소피아로 되었다는 것이다. 그러면서도 절대로

후회한 적은 없다고 덧붙였다.

미국에는 골든 라즈베리상(Golden Raspberry Awards)이라는 것도 있는데 여기서 그해 영화 중에서 최악을 뽑는다. 1991년 11회 골든 라즈베리상에서 소피아 코폴라(Sofia Coppola)가 두 개 부문에서 상징적인 상을 받았는데 최악의 조연여배우(Worst Supporting Actress)와 최악의 신인배우(Worst New Star)로 선정되었다. 왜 그렇게 코폴라 감독이 길게 딸 소피아의 선택을 변명했는지 이해가 간다.

2편에서 젊은 비토 코를레오네(로버트 드 니로 扮)의 장남인 어린 산티노(소니)는 코폴라의 장남 로만(Roman)이다. 3편 파티에 어린 여자아이가 아장거리며 나오고, 시칠리아에서는 메리(소피아 코폴라 扮)가 가슴에 안기도 하는 아이는 코폴라 감독의 손녀 지아(Gia)다. 3편에서 당나귀 소리를 내며 살인청부업자 모스카 편에서 바람을 잡은 청년은 코폴라 감독의 먼 친척으로 할아버지의 고향인 이탈리아 남부의 베르날다(Bernalda)에서 왔다.

감독이 집안에서 동원한 것은 사람뿐이 아니었다. 2편에서 마이클은 어린 아들로부터 선물로 서툰 솜씨의 자작 그림 한 점을 받는다. 아이 솜씨로 그린 그림은 긴 세단 자동차에 운전기사 뒷자리에 모자 쓴 아빠를 그리고 아빠(Dad) 표시를 하고 그림 상단에 〈그림 좋아요? 예□ 아니요□〉라고 써서 예, 아니요 둘 중에 표시를 하도록 한 그림이다. 이 그림은 3편 시칠리아에서 다시 등장하여 마이클이 아들 앤서니에게 "네가 어렸을 적에 나에게 준 것이다. 간직하면 행운을 줄 것이다."라고 말하면서 되돌려 준다. 부적처럼 여긴 모양이다. 이 그림은 코폴라 감독의 아들이 어릴 때 아빠를 위해 그린 것으로 2편에서 사용하고, 간직했다가 16년 후에 3편에서 재활용했던 것이다. 코폴라 집안의 인적, 물적, 정신적 자산을 총동원했다고나 할까? 코폴라 감

독은 자기 집안사람들로는 부족했던지 할리우드 동료 감독 마틴 스콜세지(Martin Scorsese)의 모친 케티(Katy)까지 동원했다. 캐서린(케티) 스콜세지(Catherine Scorsese)는 젊은 비토 코를레오네(로버트 드 니로 扮)의 뉴욕시의 리틀 이탤리 구역 시절 동네 이웃 아주머니로 한 장면에 나온다. 그녀는 1964년 아들 영화에 출연하면서부터, 친모 이탈리아와는 달리 배우로 활동한 당시 프로 배우였다.

〈대부〉 1편에서 코폴라 감독은 제작사 파라마운트와의 극심한 갈등 속에서 여러 어려움을 견디며 가까스로 영화를 만들었다. 이 영화가 예측을 넘어 대박을 내니 파라마운트사 측에서 이번에는 코폴라를 믿고 후속 편을 만들도록 부탁했고, 코폴라는 처음에는 거절했으나 결국 자기 고집대로, 유리한 조건에서 영화를 제작했고, 또다시 성공했다. 코폴라는 영화 각본에 깊게 관여했던 원작자 마리오 푸조와 네 번째 영화에 대해서도 이야기를 하고 계획했었다. 그러나 불행히도 1999년 7월 2일 푸조가 심장마비로 갑자기 세상을 떠나 〈대부〉 이야기는 더 이상 나아갈 수가 없게 되었다. 〈대부〉 팬에게는 참으로 아쉬운 죽음이었다.

나는 포르자 다그로(Forza d'Agro)에서 광장에 내려 광장 바로 뒤로 돌아가면 오래된 건물로 성모영보대축일 대성당(Cattedrale Maria S. Annunziata e Assunta)을 찾았다. 〈대부〉 촬영지다. 이곳 앞이 〈대부〉 1편에서 한 번, 2편에서 두 번, 3편에서 한 번 총 네 번이 나오는데 코폴라 감독이 특히 좋아하는 장소일 듯싶다. 1편에서는 마이클 일행이 코를레오네 마을을 찾아가는 과정에서 첫 부인이 될 아폴로니아를 조우하기 직전에 어느 마을을 지나는 장면에서 이 대성당 앞을 지나는데, 앞으로 2편, 3편에서 의미 있는 장면에

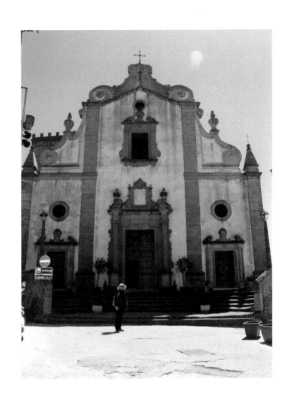

서 코를레오네 마을에 위치하는 대성당으로 세 번을 더 나와야 하는데도 불구하고 코를레오네 마을로 가는 도중의 마을에서도 보이는 것은 코폴라 감독이 꼼꼼하게 영화 관객을 배려하지 않은 경우로 옥에 티로 보인다. 그만큼 시칠리아 마을다운 모습일 것이고 코폴라 감독이 맘에 들어 한 장소일 듯싶다.

이 대성당이 화면에 나올 때면 재미있는 것은 1편을 제외하고는 당나귀를 몰고 가는 장면이 세 장면 다 빠짐없이 나온다는 것이다. 이는 무슨 영화 기법이라도 되는 것일까? 2편 초반 새벽 장면으로 어린 비토 안돌리니를 당나귀 등짐에 넣어 숨겨 마피아를 속이고 성당 앞을 지나 마을을 빠져나가고

성당 층계에서는 두 명의 마피아 부하가 총을 메고 마을 주민을 향해 비토 안돌리니를 신고하라고 소리친다. 이어지는 화면은 방금 전 비토가 탈출한 새벽어둠의 대성당 층계와, 자유의 여신상이 보이고 비토를 비롯한 수많은 이탈리아 이민자를 싣고 있는 검은색 화물선 MOSHULU호가 들어오는 뉴욕 항구가 오버랩되어 보여준다.

2편 후반부에 비토는 비토 코를레오네(로버트 드 니로 扮)가 되어 성공한 사업가로 가족 모두를 데리고 고향에 금의환향한다. 그리고 이때 가족의 원수인 치치를 죽여 복수한다. 이어 아내와 어린 자녀 넷 모두 같이 이 대성당을 찾는데 대성당 앞 층계와 마당은 사람들과 동물들로 부산하다. 이번에는 당나귀 두 마리에 강아지가 한 마리다. 비토 코를레오네 가족과 신부님은 서로 인사한다. 이곳에서의 장면은 이것으로 끝나지 않고 3편에서도 나온다. 3편 후반부에 아들 앤서니의 마시모 극장 데뷔 공연을 보기 위해 모두가 시

칠리아로 오게 되는데 공연 전에 마이클은 오래전에 이혼하여 전처가 된 케이에게 아버지의 고향 코를레오네 마을을 구경시켜 주려고 이 마을에 같이 온다. 마이클에게는 아폴로니아 등 도피 시절의 아픔과 추억이 깃든 곳이고, 케이에게는 예전에 귀가 따갑도록 귀로만 들었을 마을이다. 이들이 방문했을 때도 대성당 층계와 마당은 사람들로 붐볐다. 이번에는 동네 젊은이들의 결혼식이 막 끝나고 성당을 나오는 때였다. 물론 당나귀 한 마리도 지나갔다.

영화 속 성모영보대축일 대성당은 거의 50년 전 모습일 터인데 영화 속에서도 허름한데 당연히 오늘도 무척 허름했다. 헝가리 젊은 남녀가 나처럼 이곳저곳을 사진에 담고 있었으나 깨가 쏟아지는 그들에게 부탁하지 못하고 나중에 나타난 다른 젊은이에게 부탁하여 대성당을 배경으로 내 모습의 사진을 찍었다. 허름한 대성당 내부, 외부를 충분히 찍고 살폈다. 물론 영화의 장면 장면을 머리에 떠올리면서…….

다음으로 또 다른 성당을 찾아야 한다. 왼쪽에 성당이 있어 그곳인 줄 알고 그쪽으로 가면서 초로의 시골 남자에게 〈대부〉를 이야기하며 성당의 위치를 물었더니 영어를 전혀 못 해도 금방 알아듣고 저쪽 반대쪽 성당으로 가라고 성당 이름까지 말해 주었다. 그만큼 〈대부〉 영화는 이곳에서는 유명했다.

삼위일체 성당과 성 아우구스티노 수도원(Chiesa della SS Trinita e Convento Agostiniano)에는 박물관이 붙어 있는데 잘생긴 안토니오란 청년이 지키고 있었다. 처음에 그가 열심히 영어로 말을 해도 금방은 알아듣기 어려웠다. 다시 반복적으로 들으니 좀 나아졌다. 내 해석으로는

3유로를 내고 풀세트(full set) 안내를 받을 수 있는데 초콜릿 박물관 등 여러 볼거리가 있으며 그중 하나가 영화 〈대부〉에 대한 것이라고 했다. 나는 시간이 없으니 모두 다는 못 본다고 하니, 내가 〈대부〉에만 오로지 관심이 있다는 것을 갈파하고 역시 '시칠리아인의 기질'을 유감없이 발휘했다. 갑자기 가까이 있는 문을 열어젖혔다. 그 방은 대부물(物), 즉 〈대부〉 영화 장면의 사진, 영상, 관련 물건들이 보였다. 왜 문을 여느냐? 나는 돈도 안 냈지 않았느냐고 하니 특별히 그냥 공짜로 보여준다는 것이다. 그리고 즉시 〈대부〉 화면을 보며 이곳에서 찍은 곳을 설명해 주었다. 그중 매우 흥미로운 것은 3편에서 노년의 마이클과 전처 케이가 아버지 비토 코를레오네의 고향 코를레오네(촬영지는 이곳 포르자 다그로)를 방문할 때 위에서 말한 마을 젊은이들의 결혼식을 보게 되고 이어서 인형극을 보게 되는데 이때의 장면에서 군중 속의 한 예쁘장한 여인을 가리키며 자기 어머니란 것이다. 그러고 보니 이 미남 청년 안토니오와 얼굴이 닮은 듯했다.

　　그는 당시 상황을 설명해 주었다. 엑스트라로 마을 주민을 동원했고 그중 한 사람이 자기 어머니였다는 것. 지금은 메시나에서 일을 한다고 했다. 당시 1인당 80,000리라를 지급했는데 지금 가치로는 40유로 정도라 했다.

그가 마을 지도에서 이곳저곳을 손가락으로 찍어가며 촬영 장소를 설명해 주기도 했다. 성당 마당은 마을 젊은이들의 결혼식 피로연 장소였다. 3편에서의 마이클과 전처 케이의 방문 순서는 나의 그것과 같을 수가 없는데, 그들의 방문 순서를 차례대로 나열해 보면, 아버지 비토의 생가 방문(풍악이 울리는 소리를 듣고 대성당으로 이동) → 성모영보대축일 대성당(동네 결혼식) → 삼위일체 성당과 성 아우구스티노 수도원(인형극+결혼피로연 잔치) → 동네 뒷길의 주차된 자동차다.

그들의 진행에 대하여 조금 더 자세히 설명하면, 제일 먼저 아버지 비토 코를레오네의 생가 앞에 가서 마이클이 전처 케이에게 아버지 비토가 태어났고 마피아 두목 치치의 부하가 어린 아버지를 죽이려고 찾아들었던 집이라고 설명한다. 이때 어디선가 풍악이 울리니 두 사람은 그쪽으로 이동한다. 그곳은 동네 결혼식이 바로 전에 있었던 성모영보대축일 대성당이었다. 마이클과 케이는 결혼식 무리들을 따라 삼위일체 성당과 성 아우구스티노 수도원 마당까지 온다. 이곳에서는 마침 공연하고 있는 카리니 남작부인(Bar-

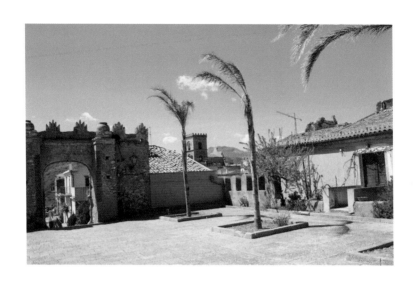

oness of Carini)이라는 인형극을 구경하고 이어서 그곳에서 벌어지는 결혼식 잔치를 구경하며 하객들이 하는 것처럼 그들도 서로 둘이 붙들고 춤을 추며, 예전 결혼 전 추억을 이야기한다. 다음 장면으로 마이클과 케이가 마을을 구경하고 난 후 이제 숙소로 돌아가려고 마을 뒤 길가에 주차해 놓은 자동차에 와서는 마이클은 케이에게 요즘 몸이 좀 불편하다며 눈이 잘 안 보인다고 열쇠를 건네주며 운전을 부탁한다.

삼위일체 성당과 성 아우구스티노 수도원 마당은 아직도 울타리 석조물이 영화 속에서처럼 지금도 마당가에 서 있다. 그곳을 눈여겨보고 사진에 담았다. 버스 시간은 다가오고 점심 먹을 시간이 많이 지나 배가 고프고 소변도 마렵기 시작했다. 지금 생각하면 천천히 생각하고 행동하여 다음 차를 탔어야 했는데 그러지 못해 아쉬운 생각이 든다.

바삐 서둘러 우선은 첫 번째 들렀던 광장 가까운 성모영보대축일 대성

당에서 멀지 않은 곳으로 그가 알려준 비토 코를레오네의 생가를 찾아 나섰다. 대문 오른쪽 벽에 마이클과 케이 모습의 해당 영화 장면이 사진으로 붙어 있어 찾기 쉬웠다. 다음은 어린 비토 코를레오네(당시 이름 비토 안돌리니)를 잡으려고 총을 들고 사내들이 찾을 때의 골목을 찾으려고 사람들에게 물으며 애썼으나 찾지 못하고 포기했다. 마을 뒷길 마이클의 주차 지점 위치는 쉽게 판별이 되었다. 저 산 아래 멀리 새파란 지중해의 이오니아해와 해

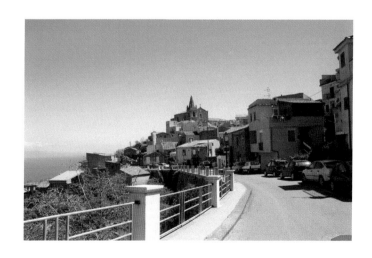

변가 마을 산타 테레사 디 리바(Santa Teresa di Riva)와 산타레시오 시쿨로 (Sant'Alesio Siculo)가 내려다보였다.

이제 광장으로 급히 와 보니 버스가 기다리고 있었다. 운전기사에게 물으니 타오르미나행으로 10분 후에 출발한다고 했다. 사실은 15분 후에야 정시 출발 시간인데 기사 맘인 듯했다. 그 짧은 시간에 음식점에서 음식을 먹을 수도 없고 피자집에 갔더니 피자를 굽는 남자가 있어 시간이 없어 음식을 먹을 수가 없는데 화장실 한 번 사용하게 해달라고 했으나 일언지하에 거절당했다. 화장실 문화만큼은 여느 유럽 지방과 다름이 없었다. 옆 바(bar)에 가서 같은 사정을 하니 화장실 사용료가 0.50유로라고 써진 고지문을 보여주었다. 알았다고 하고 먼저 소변을 보고 와서 1유로짜리 빵 하나를 사 들고 나왔다. 버스가 훤히 보이는 긴 나무의자에 앉아 호텔에서 가져왔던 바나나를 먹었다. 시간이 되어 급히 버스에 올라탔다. 버스는 정확히 2시 29분에

출발했다. 버스 안에서 이제는 차분히 빵을 먹기 시작했다. 오늘의 점심이다. 이상스럽게도 버스는 타오르미나 버스 종점 역에 도착할 때까지 승객은 나 혼자뿐이었다. 2.70유로를 내고 버스를 전세 낸 셈이다. 타오르미나 버스 종점 역에 3시 6분에 도착했으니 37분이 소요된 것이다.

저녁 식사는 Scaloppneal Al Vino Blanco O Al Marsala O Al Li Mone(Scaloppina with White Wine or Lemon)인데 12유로로 소고기에 백포도주 한잔에다 코페르토 포함하여 19유로였다. 호텔 방에 와 보니 아침에 호텔 객실 청소인에게 1유로를 팁으로 놓아두었는데 그대로 있었다. 안내접수대(프런트 데스크)에 이야기했더니 직접 주어야 한다는 것이다. 청소인에게 팁이 아닌 일정한 월급을 수입으로 하는 제도인 듯했다. 저녁 식사 후 쌀쌀해서 호텔로 돌아오는 길에 따끈한 것을 마시고 싶었다. 그렇다고 따끈한 차를 마시러 다시 식당으로나 다른 카페로 가기에도 시간이 너무 늦었다. 대신 안내접수대에 있는 처음 본 종업원에게 따끈한 물을 마시고 싶다고 하면서 위층에 있는 식당에 불이 켜 있으니 올라가서 찾아 마시겠다고 했더니 따

뜻한 물이 없었던지 그가 재빨리 올라와 물을 끓여주었다. 나는 바깥 테라스에서 어두운 지중해를 바라보며 따뜻한 물 한잔을 마셨고, 그사이 상당한 주도권을 갖고 있는 여자는 나에게 다가와서 추우면 안으로 들어와서 마시라고 하며 손님에게 관심을 보였다. 따뜻한 물 한잔을 마시고 내 방에 들어오니 살 것 같았다. 지중해의 4월도 우리의 4월만큼 밤에는 쌀쌀하다. 이 호텔은 시작한 지 얼마 안 된 듯 지금도 공사 중으로 페인트를 칠하고 있다. 그리고 온 가족이 혹은 친척까지 같이 하는 가족사업인 듯하다.

사용한 비용

택시 €60.00 | 커피 €3.00 | 기념품 €3.00 | 화장실+빵 €1.00 | 버스 €2.70 | 과일+물 €1.80 | 석식 €19.00 | 호텔 1박 연장 €47.00

에트나 화산,
카놀리 그리고
스마트폰

타오르미나 → 에트나 화산 → 타오르미나

눈은 5시 이전에 떴다. 이불 속에서 미적거리다 6시 직전에 일어나 여행 일정을 정리했다. 오늘 에트나 화산 단체관광으로 관광버스가 8시 30분에 출발하니 조식을 7시 30분보다 10분 일찍 먹게 조치해 놓겠다고 아이 엄마고 호텔 주인인 듯한 여자가 어제 나를 안심시켜 주었다. 그녀의 약속대로 나는 7시 20분에 식당에 가서 식사를 시작하고, 빨리 먹고 8시 5분경에 호텔을 출발하여 버스 정류장으로 향했다.

 관광을 이야기하기 전에 에트나 화산을 소개한다.

 시칠리아 동부 해안 가까이에 있다. 눈짐작으로만 말하면 타오르미나와 카타니아를 이어서 밑변으로 하고 에트나 화산을 꼭짓점으로 하는 대충 이등변삼각형을 이루는 위치에 에트나 화산이 있다. 그리스어 Aitne(aithe)에서 유래했는데 뜻은 영어로 'I burn.(나는 타고 있다.)'이다. 이탈리아어로는 그냥 에트나(Etna) 또는 몬지벨로(Mongibello)라 하고, 시칠리아어로는 문집베두(Mungibeddu) 또는 문타냐(Muntagna)라 한다.

 높이는 유럽에서 가장 높은 활화산으로 해발고도 3,320m에 있다. 화산의 나이가 260만 년이라고 하니 현생인류 호모 사피엔스가 나타나기도 훨

씬 전부터 연기와 불을 뿜었다. 당연히 그리스 시대에도 인간의 눈을 사로잡았다. 기원전 8세기의 그리스 시인 헤시오도스(Hesiodos)가 이 화산을 언급했고, 그 후 핀다로스(Pindaros, BC 518 - BC 438), 아이스킬로스(Aeschylus, BC 525 - BC 456)는 기원전 475년에 유명한 화산 폭발을 언급했다. 이후의 기원전 396년 분화도 유명했다. 기원전 1500년에서 기원후 1669년까지 71번의 분화가 있었는데 그중 14번이 기원전에 있었다.

1381년의 분화에서는 용암이 16km나 흘러 바다까지 갔다. 가장 격렬한 역사적인 분화는 1669년 3월 11일부터 7월 15일까지 있었던 분화로 용암이 8억 3천만 세제곱미터가 흘러내려 수많은 마을을 덮쳤다. 1669년부터 1900년까지는 26차례의 분화가 기록되어 있다. 20세기에도 분화는 계속되어 14번쯤 있었는데 1928년 분화 때는 너무나 강력해서 철도를 끊었고 Masclai 마을을 파묻었다. 1971년 분화는 몇 개의 마을을 위협했고 포도밭 등 과수원을 뒤덮었다. 21세기에 들어와서 2001년 7월부터 몇 주 동안 분화가 지속되기도 했다.

에트나산은 생태학적으로 셋으로 구분한다. 가장 낮은 지역으로 해발고도 915m까지는 비옥한 토양으로 포도밭, 올리브 과수원, 귤 농장, 기타 과수원들이 있고 카타니아, 타오르미나 등 사람이 모여 사는 도시가 있다. 고도가 높아질수록 마을의 수는 점점 줄어든다. 다음으로 해발고도 1,980m까지의

지역은 경사가 있는 곳으로 밤나무, 너도밤나무, 참나무, 소나무, 자작나무가 자라고 있다. 마지막 세 번째가 되는 그다음부터 산은 재, 모래, 용암 부스러기, 분탄 등으로 뒤덮여 있고, 소수의 고산 식물이 흩어져 옹색하게 뿌리를 내리고 있다.

　관광버스는 2층 버스로 8시 30분 정시 출발했다. 단체관광객 중에는 한국인으로 나 외에 모녀가 있었는데 50대 어머니와 20~30대의 딸이 있었다. 그들의 국적은 알 수가 없지만 혈통적으로는 한국 사람으로 미국 미시간주에서 왔다고 했다. 우리 인솔자며 관광안내인은 영어와 독일어를 할 수 있는 60대로 보이는 현지인 남자로 친절했다. 독일인들이 많이 오니 독일어를 할 수 있는 관광안내인을 쓰는 듯했다. 설명은 먼저 독일어부터 하고 나중에 영어를 했다. 신용카드로 92유로를 지불했는데 관광안내인이 카드 기계를 가지고 다니며 돈을 받았다.

　관광버스는 10시 10분경에 해발고도 1,935m에 있는 리푸조 사피엔차 (Rifugio Sapienza)라는 곳에 우리를 내려주었는데 이곳은 자동차로 올 수 있는 마지막 지점이다. 음식점, 바, 숙소가 있는 산악인의 대피 장소고, 에트나 화산 관광의 시작점이다. 이곳은 생태학적 구분으로 아직은 두 번째 구역이지만 마지막 세 번째 구역과의 경계 지점이라 주변이 회색이다.

　우리 관광안내인은 케이블카 탑승권을 끊은 후 우리들을 바 안으로 들어오게 하고 그곳에서 탑승권을 나누어주었다. 바 할인권이라는 것을 오는 차 속에서 미리 나누어 주었는데 크게 할인해 주는 것 같지는 않고 거의 손님을 끄는 작용만 하는 듯했다. 나중에 봐도 뭐든 싸다고는 생각되지 않았다.

　10시 35분에 케이블카에 탑승하고 듬성듬성 눈이 쌓인 황갈색의 비탈을 오르고 10시 47분에 중간에 내려 한참을 기다린 끝에 11시 5분에 특수버스

4X4버스로 갈아타고 흰 눈으로 벽을 이룬 길을 한참을 올라가 11시 16분에 해발고도 2,900m 지점인 목적지에 도착했다. 커다란 분화구 지대인데 짙은 밤색의 화산재와 흰 눈이 얼룩소처럼 번갈아 무늬가 져서 펼쳐 있었다. 같은 특수버스를 타고 온 사람끼리 무리가 되어 안내인이 동반하여 트레킹 길을 안내하고 화산을 독어와 영어로 설명했다. 한 여자가 현지 안내인에게 가더니 불어로 해달라고 부탁하는 것 같았다. 영어, 독어가 다 끝나고 불어도 같은 안내인이 해주었는데 영어, 독어보다는 훨씬 짧게 하는 것을 보면 불어에는 상대적으로 자신이 없는 듯했다.

 첫 설명이 끝나고 현장 안내인은 우리들을 인솔하여 모양이 제주 오름과 흡사한 분화구 두어 개를 지나는데 하나는 아주 큰 분화구인데 그것을 빙 돌았다. 좀 멀리에는 연기가 모락모락 나는 해발 3,320m인 꼭대기 활화산이

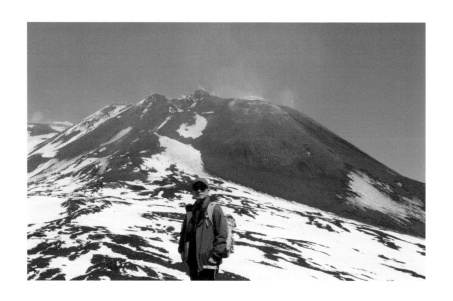

보이고 그것을 배경으로 사진을 찍었고, 주변도 찍었다. 우리가 걸었던 곳은
검은 먼지가 묻어 있는 눈 더미들과 지열로 눈이 쌓이지 못한 눈 덮인 곳보
다는 훨씬 넓은 짙은 밤색의 흙인데 어떤 곳은 만져보면 화산 지열로 따듯했
다. 스키인들은 추우면 지열에 손을 녹일 때도 있다고 안내인이 말해 주었다.
분화구를 직접 볼 수 있는 관광이 아니라서 조금 실망되었다.

12시 12분에 다시 특수차를 탔고
올라오는 역순으로 특수버스와 케이블
카를 이용하여 리푸조 사피엔차에 내려
온 시간은 12시 50분경이었다. 케이블
카에서 내려와 마지막 밖으로 나가는 문
기계에 플라스틱 탑승권을 넣으니 표를
잡아먹고 안 나왔다. 관광이 끝난 것이다. 이제 관광버스 출발 시간인 오후 2
시 30분까지는 점심을 먹고 자유 시간을 즐기는 시간이다.

바에서 점심 먹거리를 찾는데 시칠리아 특별 먹거리라는 카놀리를 발견
하였다. 카푸치노와 함께 팔고 있었다. 카놀리 하나로는 부족하여 크루아상
을 추가로 시켰고, 가져간 귤과 땅콩을 더해서 오늘 점심을 해결하였다.

카놀리(Cannoli)! 이 음식은 영화 〈대부〉에서 소품으로 등장한다. 이는
이탈리아 빵과자로 그 발원지는 시칠리아다. 이탈리아, 아니 시칠리아 풍습
을 나타내는 소품으로 그만일 것이다. 밀가루로 반죽한 후 프라이 한 한국의
전처럼 넓적한 판을 만들어 둘둘 말아서 관을 만들고 그 속에 단것, 이탈리
아의 부드러운 리코타 치즈 등을 넣어 만든 빵과자다. 크기는 손가락 크기에
서부터 팔레르모를 비롯한 남부 지방에서 볼 수 있는 한 뼘을 넘은 크기까지
있다. 팔레르모와 메시나에서 유래한 것으로 알려졌는데 처음에는 축제 때
먹다가 나중에는 연중 내내 먹는 음식이 되었다. 중동에 비슷한 음식이 있는
것으로 보아서 시칠리아의 무슬림 통치 시절인 팔레르모에 수도를 둔 시칠
리아 무슬림 아랍토후국(The Muslim Emirate of Sicily, 831-1091) 시절에
유래된 것으로 추측된다.

영화 〈대부〉에서 두 차례 카놀리가 나오는데 모두 살인과 연관된 장면에

서다. 〈대부〉 1편에서 패밀리를 배반한 것으로 보이는 운전기사 폴리(Paulie)를 뉴욕 자유의 여신상이 멀리 보이는 갈대밭에서 클레멘자(Clemenza, 리차드 카스텔라노 扮)가 주도해서 죽이는 사건에서다. 클레멘자가 출근 승용차를 타면서 아내와의 대화에서 아내 입을 통하여 처음 카놀리가 언급된다. 남편이 출근할 때 보통 부부간에 있을 법한 대화가 오고 간다. '몇 시에 돌아오느냐? 잘 모르겠는데 늦을 것 같다. 오면서 카놀리 사 오는 것을 잊지 말라.'라는 대화가 오고 간다. 여러 장면이 지나간 후 갈대 숲 샛길에 들어서서 클레멘자는 운전기사 폴리에게 소변이 마렵다면서 차를 멈추라고 한다. 클레멘자가 소변을 시원하게 누고 있을 때 뒷좌석의 로코(Rocco)가 권총으로 폴리를 살해한다. 소변을 보고 난 후 자동차로 돌아와 자동차에서 나오는 부하 로코에게 클레멘자가 말한다. "총은 놔둬, 카놀리는 가져와.(Leave the gun, Take the cannoli.)" 로코가 우리 생일 케이크 상자 같은 것을 들어 클레멘자에게 넘긴다.

이 장면에 대한 코폴라의 설명을 들어보자.

이 대사, 유명한 대사인데, 나는 리치 카스텔라노(Richie Castellano)의 아내 역인 아델 셰리단(Ardell Sheridan)에게 "그가 집을 떠날 때, '카놀리 가져오는 것을 잊지 말아요.'라는 말을 해주세요."라고 주문을 했어요. (어릴적) 어떤 때는 부친께서 퇴근하실 때 항상 카놀리 한 상자를 가져오시곤 했지요. 이는 진짜 즐거움이었어요. 그래서 그녀는 "오, 집에 카놀리 가져오세요."라고 말했지요. 그런데 끝 장면에서 당신도 알다시피 리치가 즉흥적으로 유명한 대사를 했어요. 이전 대사를 참고하여 "총 던져놔, 카놀리는 가져오라고."라고 말했는데 이는 리치가 즉흥적으로 한 유명한 대사입니다.

애드리브가 돋보인 사례다. 영화 소품이니 실제 상자 속에는 카놀리가 없을 수도 있다. 실제 카놀리를 볼 수 있는 장면은, 돈 알토벨로(Don Alto-bello)가 카놀리를 먹으면서 죽어가는 장면인데 3편 팔레르모 마시모 극장에서다. 그 장면은 곧 마시모 극장을 관광하면서 이야기할 것이다.

클레멘자는 2편부터 나오지 않아 리차드 카스텔라노의 매력 있는 연기를 볼 수가 없어 아쉬운 것은 비단 나뿐만이 아닐 것이다. 코폴라는 당연히 카스텔라노를 계속 원했다. 그런데 카스텔라노의 조건에 코폴라가 동의할 수 없었던 것이다. 돈 문제가 아니었다. 바로 위에서 언급된 아내 역 아델 셰리단은 배우며, 작가다. 그런데 전 부인과 이혼한 카스텔라노는 나중에 아델 셰리단과 결혼하는데, 이때는 서로 좋아하는 사이였던 것 같다. 카스텔라노는 자기의 대사에 작가인 아델이 관여하는 것을 조건으로 했다. 코폴라와 푸조는 클레멘자 대신에 펜탄젤리라는 새로운 배역을 창조해야 했다. 펜탄젤리도 나쁘지 않은 배역이긴 하다.

근처에 있었던 한국인 모녀는 뭘 먹은 후 나가더니 다시금 들어와 어머니가 나와 눈을 마주치니 눈인사를 했다. 나는 이 바에서 여행 정리를 하면서 앉아서 오랜 시간을 보냈는데 한참 지난 후 누가 내 자리에 와서 말을 걸어서 머리를 들어 보니 모녀팀 어머니였다. '어르신이 혼자 여행을 하시니 딸이 가서 말벗을 해드리라'고 했다는 것이다. 나는 "딸아이가 혼자 있고 싶었나 보네요."라고 농담을 하며 같이 한동안 대화를 했다. 남편이 주재원으로 나갔다가 미국에 눌러앉았다고 했다. 큰아들은 나이가 좀 들어 미국 가서 영어 발음이 좋지 않으나 딸은 초등학교 때 가서 발음이 좋다고 했다. 해외 조기유학의 폐해와 애로점을 이야기했고 남편은 딸과 여행하는 것이 부담스

럽다며 모녀만 왔다는 것. 나도 이왕 이렇게 되었으니 내 자랑을 했다. 책 두 권을 낸 것, 내가 나온 KBS TV 〈세상은 넓다〉 프로도 두 개를 부분적으로 보여주었다. 여행을 좋아한 다니까 책 제목을 적어주고 혹시 관심 있으면 구어다 봐 달란 말도 덧붙였다. 내일 귀국한다고 했다.

관광버스는 2시 30분에 그곳을 출발하여 타오르미나 버스 종점에 4시 10분경에 도착했다. 이제 영화 〈그랑블루〉 촬영지와 나머지 〈대부〉 촬영지를 찾아볼 차례다. 오면서 보니 종점 직전 바로 근처 몇백 미터 전에 이탈리아 본토가 훤히 보이는 전망대가 있고, 그 아래는 이솔라 벨라(Isola Bella)가 있다. 이솔라 벨라는 아름다운 섬이란 뜻으로 작은 섬으로 밀물 때는 섬이고

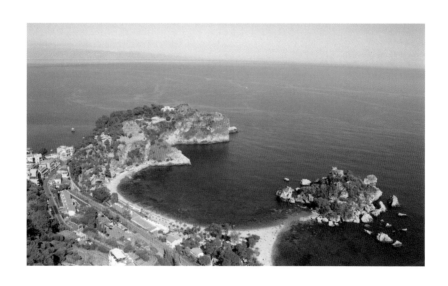

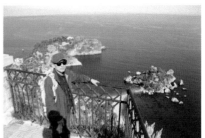

썰물 때는 시칠리아 본섬과 연결되고, 1990년까지는 개인 소유였으나 지금은 지자체 소유로 자연보호 구역으로 지정된 곳이다. 이오니아해의 진주라는 별명도 있다. 이름처럼, 별명처럼 아름다운 섬으로 많은 관광객들이 주변을 찾는다. 버스에서 내리자마자 전망대 쪽으로 발걸음을 옮겨 그곳에서 에트나 화산을, 그리고 본토 쪽 바다와 만(灣) 쪽 바다를 사진에 담았다. 바로 아래에 있는 이솔라 벨라도 나를 넣고 사진에 담았다.

내 나이쯤 되는 한국인 부부가 와서 말을 걸고 사진도 부탁하여 응했고 내 사진도 부탁하였다. 그들은 부부간에 죽이 잘 맞아 같이 다닌다고 했다. 나는 패키지여행만 부부가 같이 여행 다니고 자유여행은 나 혼자 다니기에 그들 부부가 부럽다고 말했다. 타오르미나 해변으로 가는 최단 거리 오솔길로 가는 그들 뒤를 따라 나도 해변으로 내려가려고 발걸음을 옮겼다. 내려가면 이솔라 벨라 가는 해변이 있고 해변을 따라가면 가까운 곳에 카포 타오르미나 호텔이 있고 그곳에서 뭍으로 더 가면 산 도메니코 호텔이 있어서 순조롭게 〈그랑블루〉 촬영지로 연결될 듯싶었다. 또 조금 더 가면 기차역이 있다. 먼저 가까운 〈그랑블루〉 촬영지, 다음은 퓨메프레도에 있는 〈대부〉의 토마시노의 빌라, 마지막으로 오면서 타오르미나 기차역을 방문하기로 계획했다.

시간이 빠듯하지만 아차 하면 택시를 이용할 것까지 생각했다.

〈그랑블루〉영화가 끝나고 출연자, 감독 등을 소개하는 글이 나열되는데 그곳에 이 두 호텔에 감사한다는 문구가 있으니 확실한 촬영지다.(We would like to thank the HOTEL CAPO-TAORMINA and the HOTEL SAN-DOMENICO.) 카포 타오르미나 호텔에서는 풀장 장면과 옥외 식당 장면을 촬영했다는데 옥외 식당 장면은 가서 확인해 볼 수 있겠다 싶었다. 산 도메니코 호텔은 영화에서 프리다이빙 국제 챔피언십 대회를 타오르미나에서 개최하는데 주연 두 사람을 포함한 선수들이 묵은 호텔이다. 이 호텔은 1960년대 유명했던 흑백영화 〈정사(L'Avventura, the Adventure)〉의 촬영지이기도 하다. 내 생각으로는 이 호텔에서 연기를 내뿜는 에트나 화산이 잘 보이기 때문에 영화 촬영지로 각광을 받는 듯하다. 이솔라 벨라도 〈그랑블루〉 촬영지라고 소개하는 사람들이 있는데 나로서는 확신이 없다. 영화 어디를 봐도 모르겠다. 아마 주변 바다나 해변이 관련이 있다는 말일 것이라고 결론지었다.

전망대에서 길을 나서는데 영국 웨일스에서 왔다는 관광객 몇 명을 만나 서로 어디서 왔냐고 물으면서 여러 가지를 묻게 되는데, 그중 한 남자는 흔히 그렇듯 그도 나를 처음 일본인으로, 다음에 중국인으로, 세 번째 돼서야 최종적으로 한국인으로 맞혔다. 웨일스에서 왔다기에 내심 반가운 마음으로 내가 출연한 KBS 〈세상은 넓다: 웨일스 편〉을 내 스마트폰에서 보여주려고 스마트폰을 꺼내려고 주머니를 아무리 찾아보아도 전화기가 없다. 이제야 스마트폰을 잃어버린 것을 알았다. 내 생애 처음 겪은 전화기 분실사건은 큰 낭패였다. 온갖 자료가 없어졌고, 또 당장 내일부터 어떻게 숙소를 찾고 예약을 한단 말인가? 이제 〈그랑블루〉 영화와 토마시노의 빌라는 내 머리에서

깡그리 사라졌다.

"제발, 제발" 하면서 버스 종점에 오니 그 차는 이미 떠나고 없고 마침 어제 사보카와 포르자 다그로에 나를 태우고 갔던 택시 운전기사 주세페가 있어 그에게 사정 이야기를 했더니, 그는 같은 관광회사의 다른 차 기사에게 부탁하여 그 기사가 전화로 알아보았다. 아마 관광회사 타오르미나 지점 사무실에 연락한 모양이다. 나는 일단 서둘러 호텔에 와서 안내접수대에 사정 이야기를 했다. 호텔 안내접수대 직원을 시켜 관광회사 사무실 직원에게 전화하니 차에는 없다는 것이다. 호텔 직원은 내 번호에 전화를 해보지만 대답이 없다. 대답이 없다는 것은 거리에서 주은 사람은 없다는 것이고 차 속에 있을 확률이 높다. 나는 버스 2층 맨 앞자리이니 분명 아래에 떨어져 있을 것이라면서 다시 한번 더 찾아봐 달라고 하고 관광여행사 사무실에 직접 찾아 달려갔다. 그사이 호텔에서는 내 번호에 전화를 해보도록 부탁을 해놓았다.

관광여행사 사무실에는 젊은 남자 직원 한 사람만이 앉아 있었다. 휴일 근무자인 모양이다. 그는 이 사람 저 사람에게(아마 오늘 관광안내인과 운전기사였을 것이다.) 전화를 다시 해보고 다시 찾아봐 달라는 것 같았다. 그들은 아무리 찾아봐도 없고 버스 속에 점퍼 하나만 남겨 있더라는 것이다. 누가 점퍼를 벗어놓고 간 모양이다. 직원은 나에게 그곳에 없는 전화기를 자기들에게 찾아달라니 "기적을 바라느냐?"고 불평하며 자기들은 기적을 만들어내는 능력은 없다는 것이다. 옳은 말이다. 내가 타고 갔던 버스는 이미 차고인 타오르미나 중심가에서 한참 떨어진 곳에 있으며 그곳 문은 7시에 닫는다고 했다. 내가 택시를 타고 가서 직접 찾아보겠다고 하니 그러라고 하고 그는 운전기사에게 다시 전화했다. 내가 갈 것이니 차 속을 보여주라는 지시였을 것이다.

나는 일단 호텔로 돌아오니 안내접수대 직원은 여전히 전화 걸면 응답이 없다고 했다. 전화 벨소리에 운전기사라도 듣지 않겠느냐고 말은 했는데 사실은 진동으로 해놓아서 그것도 기대할 수 없는 형편이었다. 호텔에서 택시를 불러서 타고 갔다. 뭐가 씌웠는지 내리면서 실수로 차를 돌려보냈다.

내가 도착하니 버스 문을 열어놓고 운전기사는 문 앞에서 웃으며 나를 맞이했다. 표정은 '아무리 찾아봐라, 있는지!'라는 속내를 역력히 나타내 주고 있었다. 나는 이 차가 아침에 탔던 그 차냐고 손짓발짓으로 물으니 그렇다고 했다. 그는 영어는 한마디도 못했다. 나는 즉시 가운데 문을 통하여 급히 버스 위로 올라가 2층 제일 앞 오른쪽 좌석에 가서 의자 위를 보니 없다. 이어서 바로 밑을 보니 너무나도 선명한 맑고 깨끗한 갈색 나의 전화기가 놓여 있었다. 즉시 들고 나와 손을 높이 흔드니 운전기사는 웃고 어이없어하고 염치없어하였다.

나는 찾았다는 기쁨에 그를 마음속으로 용서했다. 그나 관광안내인이나 자기 확신이 강해서 그런 것이다. 성실성 문제라기보다는 자기 확신과 고집 때문이다. 한번 훑어보고 없다고 생각한 것이다. 매사 꼼꼼하지도 엄격하지도 못한 이탈리아인의 혹은 시칠리아인의 기질로 봐도 될지 모르겠다. 이제 여유가 생겨 이런 시칠리아인의, 이탈리아인의 기질을 꼭 부정적으로만 보고 싶지 않았다.

기왕 늦은 것 처음에는 버스 타고 가려고 거리로 나가 걸어가 보니 거리 사람들과 도통 소통이 안 되니 길을 묻는다거나 버스 정류장을 찾아가는 것이 힘들어 다시 차고에 가서 아직도 퇴근하지 않은 그 운전기사보고 차를 불러 달라고 해서 30~40분을 더 기다려 택시가 왔다. 타오르미나 시내에 들어올 때는 어둠이 스멀스멀 오고 있었다. 관광여행사 사무실에 가서

아직 퇴근하지 않고 있는 그 직원에게 스마트폰을 흔들어 보여 내가 기적을 해냈다고 하니 그는 겸연쩍게 웃었다. 서로 웃고 마무리되었지만 나는 한마디 했다. 그들에게 좀 더 꼼꼼히 일을 처리하라고 충고는 해주라고 말했다. 시간도 늦었지만 설령 시간이 있다 하더라도 더 이상 어디를 갈 형편은 아니었다. 심신이 녹초가 된 것이다.

저녁 식사는 에트나 음식점은 자리가 없어 다른 집에서 피자 한 판과 적포도주를 시켰는데 포도주 값이 에트나 음식점보다 더 비싼 5유로였다. 포도주량이 많았던지 호텔방에 와서 더 이상 뭔가 할 수 없었다. 아니 한잔의 포도주 탓이 아니라 그전에 이미 몸이 지친 것이다. 한 30분 드러누워 눈을 붙이고 나서야 샤워하고 여행 일정 정리는 못 하고 그냥 잤다. 정말 긴 하루였다.

사용한 비용

관광 €92.00 | 점심 €6.50 | 택시 €40.00 | 과일+물 €1.80 | 석식 €13.50

아르키메데스, 마르켈루스, 말레나를 생각하며 두오모 광장을 걷다

타오르미나 → 시라쿠사

새벽 5시경에 눈을 떴다. 시라쿠사로 갔던 안토니오가 이메일을 보내왔다. 그는 이방인인 나를 어떻게든 돕고자 하는 마음으로 보내온 이메일이었다. 내용인즉슨, 아직도 시라쿠사에 숙소를 정하지 않았다면 자기들이 숙박했던 곳을 추천하고 싶다는 것이다. 조용하고, 싸고, 환경이 좋다는 것이다. 와이파이, 식사 제공은 없지만, 새벽이면 새까지 지저귀어 준다는 것이다. 특히 간밤에 내가 무서워하는 유령이 없더라는 것이다. 참 아름다운 편지였다. (The flat we stayed in was very nice and very quiet. There were no ghosts and at dawn I could hear birds singing nearby!)

낯선 곳에서 믿을 만한 사람으로부터 이런 정보를 받으면 누구나 따르지 않을 수 없을 것이다. 최소한 위험한 곳은 아니라는 믿음이 생겨서다. 그러나 결론적으로 말하면 카타니아에서처럼 시라쿠사에서도 친절하고 호의적인 안토니오의 추천은 돈은 절약이 되었을지언정 나를 편하게 해주지는 못했다. 그들은 둘이고, 나는 한 사람이니 상황이 다를 수도 있는데…… 유령도 보통 혼자 있을 때 나타나지 두 사람만 되어도 출몰이 뜸하지 않겠는가? 유령이 없다 하더라도 그의 추천을 뿌리치고 좋은 호텔로 갔어야 했다. 그러나 앞일은 모르니 맘 편하게 여행을 진행했다.

새벽 짐을 싸느라고 시간을 많이 소비했다. 이것저것 정리가 안 되어서다. 7시 30분에 식당에 갔더니 여종업원이 오늘은 좀 불친절했다. 손님이 없는데도 내가 앉아 있는 탁자 모서리 끝에는 혼자라고 못 앉게 하고 문 옆으로 가란다. 손님을 대하는 태도가 호텔 주인과 종업원이 당연히 다르겠지……. 하지만 아침 햇살로 교회와 집들이 아름답게 빛나는 것을 보면서 식사하는 것은 좋았다.

8시 10분쯤 체크아웃. 주인 여자는 문까지 따라 나오며 가방을 층층대

를 올라 문까지 들어주겠다고 하는데 사양하고 고맙다고 인사하고 나왔다. 버스 정류장에는 아직 차는 오시 않았고 표는 오식 현금으로만 끊을 수 있었다. 화장실을 물었더니 없다고 했다. 버스 정류장에, 그것도 종점에, 즉 터미널에 화장실이 없다니! 우리나라 좋은 나라 대한민국 기준에서는 기가 막힐 일이 아닐 수가 없다. 바삐 서두느라고 호텔에서 마지막 소변을 보지 않아서 시라쿠사까지는 걱정이 되었다. 애써 근처 상점에 찾아 들어가 해결하고 캔디 하나를 샀다. 화장실 이용료가 0.50유로라서 캔디를 사고 소변을 본 것이다. 갑갑한 세상이다. 카드도 못 쓰고 화장실도 없고…….

8시 45분경에 타오르미나 터미널을 출발했고 카타니아 터미널에 도착하여 약 10분을 정차한 후 10시에 출발했다. 타오르미나를 출발할 때부터 내내 오른쪽으로 에트나 화산을 보고 가는데 오늘은 심히 하얀 연기가 일직선에 가깝게 위로 솟구쳤다. 우리나라는 활화산이 없어 나에게는 이색적인 광

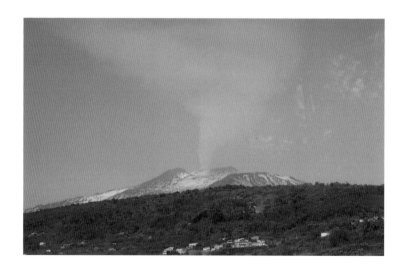

경으로 이 또한 좋은 관광거리였다.

시라쿠사(Siracusa, 영어 Syracuse)! 이곳은 나에게 두 가지를 생각나게 하는 도시다. 그 유명한 아르키메데스(Archimedes, BC 287 - BC 212)가 나고 죽은 곳이고, 영화 〈말레나(Malena)〉의 주 촬영지 두오모 광장이 있다. 팔레르모가 페니키아인이 세운 도시국가였다면, 시라쿠사는 일찍이 그리스인이 세운 도시국가였다. 플라톤도 스승 소크라테스 사후 시라쿠사를 방문했다고 한다.

안토니오가 말하는 숙소는 시라쿠사 내에서 다리로 건너가야 하는 오르티지아(Ortigia 또는 Ortygia)라는 동남쪽에 붙어 있는 섬에 있다. 다행히 〈말레나〉의 주 촬영지인 두오모 광장도 이곳에 있다. 이 섬은 그리스 신화에서도 언급될 정도로 그 세계에서는 유명하다. 여신 레토(Leto)가 아르테미스(Artemis, 로마 신 디아나(Diana): 달과 수렵의 여신)를 낳기 위하여 오르티지아에 머물렀다. 아르테미스는 쌍둥이 중 첫째로 레토가 바다 건너 델로스(Delos) 섬으로 가는 것을 도왔고, 레토는 그곳 델로스에서 아폴로(Apollo)를 낳았다. 신화는 한 가지로만 이야기되지 않는다. 다른 이야기로는 쌍둥이를 같은 장소에서 낳았는데 델로스일 수도 오르티지아일 수도 있다는 것이다. 고대 그리스 지리학자 스트라본(Strabon, BC 63?-AD 24?)은 오르티지아가 델로스의 옛 이름이라 했다. 더구나 오르티지아라고 부르는 곳이 여러 곳이라서 어디를 말하는지 현대에 와서 확인되고 있지 않다고도 한다.

또 다른 이야기로 레토의 자매 아스테리아(Asteria)는 메추라기(고대희랍어 Ortyx)로 둔갑하여 바다에 뛰어들어서 오르티지아 섬(Island of Ortygia)이 되었다는 말이 있는데, 다른 신화에서는 오르티지아 이야기가 아니라 델로스의 이야기라는 말도 있다. 또 다른 이야기로 숲의 요정 아레투사(Arethusa)

가 강의 신 알피우스(Alpheus)에게 쫓기던 중 아르테미스에 의하여 샘으로 변신했는데 이 숲의 요정이 땅 밑으로 바다를 건너 이곳에 나타났다. 그리고 물을 공급했다는 것이다. 아레투사와 알피우스 모두 다 그리스 아르카디아(Arcadia) 출신이다.

현재 오르티지아는 육지와 좁은 운하로 분리되어 있고 다리 두 개, 움베르티노 다리(Ponte Umbertino)와 산타 루치아 다리(Ponte Santa Lucia)로 연결되어 있다. 관광, 쇼핑, 위락지구 그리고 주거지로 인구밀도가 매우 높다. 중세식, 르네상스식, 바로크식, 고대 유대식이 뒤섞여 있는 곳이다.

신화 말고 역사로 살펴보면, 팔레르모는 기원전 254년에 보다 일찍이 로마 속주로 편입되었고, 시라쿠사는 여전히 번창하는 도시국가로 이제는 페니키아인의 국가 카르타고와 동맹을 맺고 로마에 저항하고 있었다. 아르키메데스 시대에는 카르타고의 한니발이 이탈리아반도까지 쳐들어와서 로마와 대적하던 제2차 포에니 전쟁(BC 218 - BC 202) 시기로 참 복잡한 시기였다. 이 시기에 로마는 남쪽 시칠리아를 한니발의 영향력에서 단절시켜야 해서 로마 장군 중에서 과감한 인물로 알려진 전직 집정관 마르켈루스(Marcus Claudius Marcellus, BC 268 - BC 208)를 시칠리아에 파견하였고, 당시로서는 고령인 57세인 그에게 시라쿠사를 공략하여 남부 방어선을 굳히라는 임무가 부여되었다. 그러나 로마군은 75세의 노인 아르키메데스가 발명한 각종 신병기로 방어하는 시라쿠사를 쉽게 점령할 수가 없었다. 역사에서 말하는 시라쿠사의 포위(Siege of Syracuse, BC 313 - BC 212)는 이때의 로마군의 시라쿠사성 포위작전을 말한다. 정공법으로는 함락을 못 하고 그리스인들의 축제 기간을 이용해 계략으로 겨우 침입하여 성공한다.

그럼 아르키메데스의 운명은 어떻게 되었을까? 한 해가 넘도록 로마군

을 괴롭힌 아르키메데스는 시라쿠사 함락의 혼란 속에서도 뭐가 씌운 것인지 수학 문제를 푸는 데만 열중해 있었다. 그때 로마 병사들이 들이닥쳤고 그를 알아보지 못한 로마 병사가 그를 죽였다. 이 사실을 알고 마르켈루스는 몹시 애석해했다고 한다. 당시 시칠리아 동쪽 절반과 이탈리아 남부 일대는 마그나 그라키아(大그리스)라고 불렸고 그 중심에는 시라쿠사가 있었다. 플라톤도 방문한 적이 있을 정도로 그리스 세계에서는 유명한 곳이었다. 이런 시라쿠사가 기원전 211년에 이렇게 독립을 잃고 로마의 속주가 된다. 그런데 시라쿠사 입장에서 불행 중 다행인 것은 마르켈루스는 평민 출신인데도 그리스어에 능통했고, 그리스 문화에 대해서 경외심을 가지고 있었다. 그는 부하들에게 관례대로 시라쿠사 시민들의 재산을 약탈하는 것은 허용했지만, 신체에 대한 약탈, 즉 노예화는 허용하지 않아 모든 시민이 자유민으로 남았다. 항복하지 않고 끝까지 저항하다 패배한 도시와 시민은 승자의 소유가 되는 것이 고대 전쟁의 관례이지만 마르켈루스는 시라쿠사 시민들을 자유인으로 남겼다. 그는 또 시라쿠사의 예술품을 파괴하지 않았고, 미술품과 공예품을 모아서 로마로 가져가 로마의 일반인들에게 보여줘 그것을 통하여 처음으로 그리스 조형문화의 우수성을 알리는 계기가 되었다. 그전까지는 말만 들었지 직접 눈으로 확인할 기회가 없었던 것이다.

시라쿠사 시민들은 토지를 몰수당했지만 로마의 국유지로 변한 땅을 빌려 경작을 할 수 있었고, 수확의 10분의 1의 세금을 내는 것은 예전과 다름없었다. 단지 토지 임차료만 추가 부담이었다. 내 생각으로는 시라쿠사에 관대한 것이 마르켈루스의 문화숭상 정신 때문이기도 했지만, 당시 한니발이 이탈리아반도에 상주하고 있는 제2차 포에니 전쟁 통이라서 주변 도시국가들을 멸하는 대신 포용해야 한다는 정치군사적 이유이기도 했을 것이다. 동

아시아 역사에서 몽골(원)이 고려를, 청나라가 조선을 멸하지 않는 것과 같은 이치일 듯싶다. 물론 원이나 청이 고려와 조선의 문화도 고려했을 것이다.

시라쿠사는 나에게 여러 가지 것을 궁금하게 하는데, 그중 하나는 그럼 마르켈루스는 그 후 어찌 되었을까 하는 것이다. 그는 일생 다섯 번 집정관이 되었는데 시라쿠사 함락 다음 해인 기원전 210년에 되었고, 또다시 기원전 208년에도 집정관으로 선출되었다. 여전히 제2차 포에니 전쟁 중으로 마르켈루스는 또 다른 집정관 크리스피누스(Quinctius Crispinus)와 함께 이탈리아반도에서 카르타고의 한니발과 대치 중이었다. 어느 날 양 진영 중간의 중요한 언덕 숲을 정찰하는 기병 220명의 정찰대에 두 집정관이 따라나섰는데 적의 함정에 걸려들었다. 누미디아 기병 300명에게 포위당했고 로마 기병이 쉽게 무너졌고, 마르켈루스는 적 기병의 창에 찔려 말에서 떨어져 죽었다. 또 한 명의 집정관 크리스피누스는 중상을 입고 역시 부상당한 마르켈루스 아들과 함께 간신히 도망쳤는데 살아 따라온 병사는 고작 20명뿐이었다.

영웅의 죽음에는 후속 이야기가 따르기 마련이다. 로마 집정관의 붉은 망토 위에 누워 있는 62세 적장의 시신 앞에 39세의 한니발은 오랫동안 말없이 서 있었다. 그때 그는 무슨 생각을 했을까? 그는 부하들에게 마르켈루스의 시신을 로마 양식에 따라 정중히 화장으로 장사 지낸 후에 유골을 작은 황금상자에 담아 마르켈루스의 아들에게 보내라고 명령했다. 그러나 한니발이 싸움만 잘했지 다른 것에는 현명하지 못하여 예측하지 못한 상황이 벌어졌다. 황금상자가 문제를 일으켰다. 유골을 운반하는 도중에 황금상자에 눈이 먼 병사들 사이에서 다툼이 일어났고 그 와중에 상자가 땅바닥에 내동댕이쳐져 뚜껑이 열려 유골이 바람에 날려 허공에 사라져 버렸다. 보고를 받은 한니발은 '무덤을 갖지 못하는 것도 마르켈루스의

운명'이라고 말했을 뿐이라고 전해졌다. 현재 베노사(Venosa)에 그의 무덤이 있는데 묘비에 라틴어 대신 이탈리아어가 있다고 하니 후대에 만들어진 것으로 보인다. 역사도 오래되면 신화가 되어 여러 가지로 변하기 마련이다. 황금상자가 아닌 황금화관이 둘러진 은제 항아리라고도 한다. 유골이 아들에게 전해졌다는 설도 있다. 그러나 중요한 사실은 집정관 마르켈루스가 죽었다는 사실이다. 중상을 입고 겨우 도망쳐 나온 또 한 명의 집정관 크리스피누스마저 중상을 견디지 못하고 며칠 후 죽는다. 로마로서는 한 전투에서 두 집정관을 잃은 큰 사건이었다. 마르켈루스의 죽음을 당시 시라쿠사 시민들은 어떻게 생각했을까? 궁금한 점이기도 하다.

시라쿠사 버스 정류장에 11시 25분경에 도착하였고, 내려서는 안토니오가 성의껏 알려준 Oxxxx라는 숙소의 주소를 스마트폰 지도에 입력한 후 걸어 산타 루치아 다리를 건너 오르티지아 섬으로 진입하여 버스 정류장에서 50분쯤 걸어 그곳을 찾아 도착하였다.

숙소의 초인종을 눌러도 대답이 없었다. 점심때이니 대문 바로 앞 음식점에 들어가 점심을 먹으면서 주인인 듯한 젊은 여자에게 도움을 청하여 가까스로 숙소 주인과 통화가 되었다. 그 숙소 주인은 내가 들어갈 집은 이곳이 아니라 근처 따로 마련되어 있고, 자기도 다른 곳에 있으니 식사 후에 그곳으로 오라며 주소를 알려주었다.

식사를 끝내고 멀지 않은 그곳으로 가서 주인 여자를 만났다. 오늘 내가 잘 집은 길옆의 3층 주택 건물로 육중한 철제 대문으로 들어가면 바로 층층대를 통해 2층 살림집으로 들어가는 구조였다. 우리 아파트 25평쯤의 넓이로 커다란 방, 거실, 욕조가 있는 화장실, 부엌이 있었다. 오토바이를 타고 온 주인 여자에게 35유로를 지불하니 그녀는 나에게 내일 나갈 때 대문 열쇠를

대문 빈틈으로 던져 넣고 나가라고 하고 갔다. 엉겁결에 들어온 숙소인데 처음부터 영 맘에 들지는 않았다. 어쩌겠는가, 돈까지 지불한 마당에. 가방 짐을 놓고 시라쿠사 구경에 나섰다.

먼저 두오모 광장으로 향했다. 두오모 광장은 영화 〈말레나〉의 주 배경이다. 시칠리아 바게리아 출신 영화감독 주세페 토르나토레(Giuseppe Tornatore)가 2000년에 내놓은 영화다. 청소년 불가인데 주인공은 12세 청소년 레나토라는 것이 아이러니다. 우리나라 현실도 마찬가지인데 TV 예능프로에서 청소년은 시청하지 않았으면 하는, 이를테면 시청 지도를 받아야 한다고 고지하는 청소년 시청을 사실상 부정하는 프로에 버젓이 청소년들을 출연시키는 프로가 지금도 우리나라에 적지 않다는 것을 보면 청소년 불가라는 말은 이탈리아나 한국이나 다 눈 감고 아웅 식인 듯하다.

이 영화의 내용을 살펴보면 시칠리아의 어느 한 마을의 12세의 레나토(Renato, 주세페 술파로 扮)는 1940년 어느 날 하루에 세 가지의 중요한 일을 경험하게 된다. 이탈리아가 제2차 세계대전에 참가한 날이고, 아버지가 자전거를 사준 날이고, 가장 크게 영향을 받았던 사건으로 세 번째로 말레나(Malena, 모니카 벨루치 扮)라는 이름의 아름답고 관능적인 여인을 처음으로 보았던 날이다. 남편을 아프리카 전장에 보낸 유부녀 말레나에게는 온갖 실제적인 사건이 꼬리를 물고 일어나지만, 어린 레나토와 말레나 사이에서는 아무런 사건이 일어날 수가 없고 단지 레나토의 꿈과 상상 속에서만이 나름 격렬하게 일어난다.

영화의 배경은 시칠리아의 작은 마을 카스텔쿠토(Castelcuto, 가상의 마을로 시라쿠사 두오모 광장이 이 마을 광장으로 설정됨)이며, 무솔리니가 전쟁을

선포한 날이니 1940년 6월 10일일 것인데, 이날의 광경이 첫 화면에 어지럽게 나오며, 어른이 된 후의 레나토가 과거를 회상하는 서술로 영화는 시작한다.

난 12살의 나이에 그녀를 처음 만났다. 어른이 된 지금도 내 머릿속에는 그날 이 생생하게 남아 있다. 무솔리니가 선전포고를 했던 날 첫 자전거를 받았다.

무솔리니인 듯한 사람이 전쟁을 독려하는 라디오 연설이 세상에 퍼지고 광장에서는 군중들이 그의 목소리를 듣고 열광하고, 소년 레나토는 자전거를 타고 신나게 광장의 군중 사이를 헤집고 지나간다. 이어서 레나토는 해변가 큰길가에 각자의 자전거를 세워두고 나란히 걸터앉아 누군가를 기다리는 다섯 명의 청소년 친구들과 합류한다. 친구들은 레나토보다 약간 더 성숙해 보이고 긴 바지를 입었으나 레나토만은 반바지 차림으로 결이 조금은 다른 듯하다. 자전거도 있으니 비밀 엄수를 조건으로 그날부터 무리에 끼워준다.

그들은 말레나가 집에서 나오기를 기다리고 있었던 것이다. 그녀가 집에서 나와 걸어오고 그들은 온갖 흉한 소리를 하며 그녀를 음흉한 시선으로 바라본다. 그녀가 앞을 지나가면 재빨리 자전거를 타고 이동하여 그녀가 가는 다음 길목에서 미리 가서 대기하고, 또다시 앞서 행위를 반복한다. 말레나는 이 소년들이 다니는 학교 라틴어 선생님의 딸로, 남편 니노 스콜디아 중위가 동아프리카 전장에 나가 있다는 유부녀다. 문제는 성적 상상력을 가지고 그녀를 바라보는 사람들이 이 불량소년들뿐이 아니라는 것이다. 어쩌면 나이 불문하고 마을 전체의 남자들이 다 그렇고, 더욱 말레나를 힘들게 하는 것은 마을 여자들의 그녀에 대한 질투심과 적개심이라는 것이다. 이날 처음 말레나를 본 레나토는 그녀에게 미칠 정도로 빠져버린다. 수업을 빼먹고 나가 말

레나 집을 배회하며 상상 속에서 그녀와 접촉하고, 레나토는 자전거를 타고 말레나의 주변을 맴도는 것이 일상이 되었고, 광장을 그녀가 걸을 때면 모든 사람들이 그녀를 앞에서도 뒤돌아서도 쳐다본다. 남자들은 남자들대로 여자들은 여자들대로 좋지 않은 험담을 한다. 레나토는 밤에 말레나의 집에 숨어들어 안방을 훔쳐보고 그녀가 즐겨 듣고 있는 음악을 알아내고, 같은 곡의 레코드판을 구입하고 자기 전에 그것을 틀어놓고 자위행위를 하며 온갖 상상을 다 한다. 〈타잔〉 영화의 타잔이 되어, 미국 서부활극에서의 총잡이가 되어 미녀 말레나를 구하는 것까지는 좋은데 꼭 진한 애정신(scene)이 따른다. 상상이니까……(상상할 때마다 화면에 그녀가 나와야 하니 모니카 벨루치와 미성년자 주세페 술파로가 같이 야한 신을 찍어야 했을 것이다. 이래서 영화에서의 상상은 상상 이상의 의미가 있다.)

어느 날에는 대낮에 말레나 집 빨랫줄에 걸려 있는 말레나 팬티를 훔쳐 와서 밤이 되면 방에서 말레나가 좋아하는 음악을 들으면서 손으로 가지고 논다. 거기까지는 그래도 별 탈이 없었는데 그것을 얼굴에 쓰고 있다가 잠이 들었고 늦잠을 자던 끝에 아버지에게 들켜 온 집안에 난리가 난다. 세 명의 누이 중 큰누이가 문제의 팬티를 두 손으로 들어 펼치며 예쁘다며 갖겠다는 말에 기절초풍한 어머니는 팬티를 빼앗아 불붙여 태워 변기에 버리는 한바탕의 난리를 치른다. 이 일로 아버지는 레나토를 방에 가두는데 그는 며칠째 밥을 안 먹으며 헛소리까지 하여 의사에게 보여보니 진단으로 바람을 쏘여야 낫는다고 해서 아버지는 레나토에게 자유를 주고 그는 다시 신나게 자전거로 일상생활을 즐긴다. 자식에게 이기는 부모는 없다던가?

어느 날 말레나 남편의 전사 소식이 온 마을에 퍼진다. 말레나는 슬픔에 빠지고 그녀의 집에 몰래 숨어들어 그것을 훔쳐보는 레나토는 또 상상의 나

래를 펴 침대에 누워 울고 있는 그녀에게 다가가 키스를 하며 그녀를 영원히 지켜주겠다는 맹세를 하며 자기가 더 클 때까지 기다려 달라 하고, 이때 물론 상상의 세계에서는 말레나도 레나토를 손등으로 얼굴을 쓰다듬어 승낙을 표한다. 이후로는 레나토는 그녀의 상상의 애인이 되어 그녀를 험담하는 사람들에게 음료수 컵에 침을 뱉어 넣는다거나, 손가방에 오줌을 싸는 등으로 응징을 하기도 한다, 사랑하는 애인을 욕하니까.

레나토 학교 라틴어 선생님인 말레나 아버지는 딸이 뭇 남자에게 몸을 허락하고 지낸다는 거짓 투서를 받게 된다. 시종일관 레나토가 훔쳐보는 중에 한 사건이 발생한다. 아직은 친구 정도의 사이인 카데이 중위라는 군인이 밤에 말레나 집을 잠시 방문하고 집에서 나가는데 집 앞에서 유부남 쿠시마노 치과의사와 마주친다. 유부남인데도 불구하고 치과의사는 말레나가 자기 약혼자인데 네가 왜 거기서 나오느냐며 카데이 중위에게 시비를 걸고, 이어 난투극 싸움으로 번진다. 이때 어디서 나타났는지 치과의사 부인이 나타나 남편을 바람피웠다고 손가방으로 후려치고 또 어디서 왔는지 경찰들과 군인들이 나타나 싸움을 말리고, 남편 응징을 멈춘 치과의사 부인은 이번에는 말레나 집 창문에 대고 남편을 꾀려면 고향으로 가버리라고 고래고래 소리를 지른다.

사건은 말레나의 애인이 둘이라는 둥 여러 가지 버전으로 각색되어 카스텔쿠토 마을에 순식간에 퍼진다. 치과의사 부인은 남편과 말레나를 법정에 세우고, 카데이 중위는 알바니아로 전출된다. 평소 말레나에게 흑심을 품어왔던 미혼인 센토비 변호사가 말레나의 변론을 맡고 법정에서 하는 그의 희극적인 과장된 변론이 통했던지 말레나는 결백하다는 판결을 받아낸다. 변호사의 능력이라기보다는 사실 죄가 없기에 누가 변론을 해도 같은 결과가 나왔을 것이다. 변호사는 수임료 대신이라며 말레나를 겁탈한다. 주인공

레나토는 사건 처음부터 법정을 포함하여 겁탈 순간까지 다 목격하고 가슴 아파하는데 겁탈 장면을 목격할 때는 2층 높이까지 타고 오른 나무 위 가지가 부러져 땅에 떨어져 팔이 부러지고 다리를 다치게 된다.

말레나의 아버지 라틴어 선생님은 일전의 투서에 이어 벌어진 법정사건 후에 딸과 절연한다. 변호사는 이제 선물을 들고 말레나의 집을 들락거리고, 마을에는 변호사와의 결혼설이 떠도는 사이 레나토의 맘은 맘이 아니다. 학교 수업 중의 나이 든 여교사를 말레나로 헛보고 "정말 결혼하세요?"라고 물어서 수업에서 쫓겨나기도 한다. 이즈음 레나토는 아버지의 허락하에 어른 바지를 넉넉히 줄여서 긴바지를 입기 시작한다. 좀 더 성숙했다는 의미일 것이다.

마마보이로 알려진 센토비 변호사는 꽃을 들고 결혼 승낙을 받으러 자기 어머니를 방문하는데 더러운 말레나와의 결혼은 가문의 수치라며 쫓아내는 장면을 망원경으로 보는 레나토는 오랜만에 얼굴에 화색을 띤다. 이어서 해변가 변호사 자동차 속에서 말레나와 변호사의 마지막 결별 장면도 레나토는 망원경으로 관찰한다. 그 후 마마보이 센토비 변호사는 말레나를 떠났다는 소문이 돌았다.

변호사와 결별 후의 말레나는 생활이 더욱 쪼들린다. 연합군의 큰 폭격이 있었고, 말레나의 아버지는 폭격으로 사망하고 말레나는 장례를 치른다. 그 후 말레나는 머리를 자르고 붉게 물들인 후 생계형 창녀가 되어 식량을 구하기 위하여 몸을 판다. 그 현장을 목격하고 레나토는 눈물을 흘린다. 이제 진주한 독일군과도 어울리는데 마을 주민들은 이를 못마땅해한다. 나치 깃발을 드리운 광장의 독일군 사무실 건물에서 한때는 귀족 공작 정부였던 지나와 같이 독일 군인과 짝을 지어 같이 독일군 자동차를 타는 말레나를 레나토는 이발소에서 창문을 통해 여러 어른들과 함께 목격한다. 한 사람이 말레나를

험담하며 모데르노 호텔 큰 체육관에서 저 두 여자가 한 번에 여러 명을 상대한다는 것을 듣고 레나토는 그 장면을 상상하다가 기절하듯 쓰러지고 만다.

어머니는 미켈란젤로의 피에타처럼 레나토를 안고 찾아간 성당 신부님을 통해서, 혹은 주술사 무당을 통해서 이상 증상을 고치려고 하나 아버지는 못마땅해한다. 근본적인 이유를 알고 있기 때문이다. 여자를 품지 않아서 병이 난 것으로 알고 있기 때문이다. 레나토를 어머니로부터 빼앗아 온 아버지는 레나토를 창녀촌으로 데리고 가서 여자와 묶어준다. 그 여자도 레나토 눈에는 말레나로 헛보인다. 미쳐도 단단히 미친 것이다.

장면은 바뀌고 광장에 인산인해를 이루고 가운데로 미국 국기를 달고 미군들과 주민들을 태우고 군용차량들이 들어온다. 사람들은 미국기, 백기, 흰 수건을 흔들고 미군을 환영한다. 미군의 진주다. 레나토도 미군 차량을 타고 오다 내려 같이 함성을 지른다. 이때 치과의사 부인이 나타나 갑자기 "그 더러운 계집에게 본때를 보여줍시다!"라고 고함을 치고 여자들을 몰고 모데르노 호텔로 쳐들어가서 한 여자의 머리끄덩이를 잡고 바닥에 질질 끌고 나오는데 물론 여자들의 공적 말레나다. 광장까지 끌고 나와 여자들이 집단폭행을 한다. 남자들은 "여자들의 일에 끼지 말라!"면서 수수방관 구경만 하고, 여자들은 "우리 남자들을 훔친 대가를 치러야지!"라고 소리치며 폭행을 계속하는데 처음부터 다 보고 있던 레나토만이 얼굴에 수심이 가득하다가 머리를 감싸거나 귀를 막고 소리 없이 어쩔 줄 몰라 한다.

말레나는 피투성이에 하반신만 겨우 가렸지 상반신은 거의 다 벗겨진 상태로 계속 비명을 지른다. 검은 수녀 복장의 중년 여자가 가위를 들이대니 치과의사 부인이 가위를 받아 들고 "함부로 다리를 벌려댄 벌이다."라고 하면서 금발로 물들인 말레나의 머리를 잘라 땅바닥에 팽개치고 그것을 밟는

다. 더 무서운 장면은 폭행 후 거의 발가벗겨서 땅에서 기고 있는 피투성이로 절규하는 그녀를 사람들은 조용히 남녀 두 무리로 나누어 한참을 구경한다는 것이다. 이윽고 여자 무리가 나서 "꺼져버려!"를 외치니 말레나는 일어나서 앞가슴을 손으로 가리고 울며 도망쳐 광장 군중 사이를 빠져나간다.

장면은 남루한 마을 기차역으로 사람들이 기차 지붕에까지 타고 있는 비좁은 기차에 수많은 사람들이 짐을 가지고 뛰어서 기차를 탄다. 말레나는 검은 두건 옷을 입고 그 무리 중에 끼어 숨죽여 기차를 타는데, 레나토는 플랫폼 건너 건너에서 자전거 탄 자세로 말레나의 일거수일투족을 처음부터 기차가 떠날 때까지 지켜보고 있다.

레나토는 석양에 바닷가 바위 위(스칼라 데이 투르키(Scala dei Turchi, Stair of the Turks), 터키인의 계단)에 앉아 말레나가 좋아하는 곡이 들어 있어 사서 들어왔던 레코드판을 바다에 던진다. 이제 그녀를 잊겠다는 뜻일까?

그러나 여전히 그녀에 대한 사건은 끝나지 않는다. 이때쯤은 레나토는 좀 더 성숙하여 모자도 쓰고 옷도 좀 더 성숙하게 입고 있다. 담배도 스스럼없이 물고 다닌다. 전사했던 말레나의 남편 니노 스콜디아가 오른팔이 없는 채 귀향한다. 그는 죽지 않고 부상을 당한 채 포로로 인도로 끌려가 말라리아에 걸리기도 했다는 것이다. 돌아온 집에는 아내는 없고 난민으로 가득하고 마을 사람들은 말레나에 대해 수군거릴 뿐이다. 성조기가 펄럭이는 점령 미군 당국에 가서 하소연하며 아내의 행방을 알고자 하나 허사다. 레나토는 컵을 수거하는 카페의 급사라고 속이고 심지어 미군 사무실까지 말레나의 남편 니노를 따라가 그의 일거수일투족을 관찰한다. 니노는 거리로 나와 안면 있는 남자들과 시비가 붙어 얻어맞고 쓰러지는데 역시 주변에서 주시하고 있던 레나토가 그에게 달려가 일으켜 세워주며 옷을 털어주나 아무 말

도 해주지는 못한다.

니노가 집에서 난민들과 섞여 잠 못 들어 할 때 창문을 통해 쪽지 하나가 떨어지고, 던진 사람은 자전거를 타고 급히 도망간다. 화면은 편지 내용을 레나토 목소리로 소개하면서, 어두운 밤에 니노가 메시나행 기차를 타고 그것을 역시 레나토가 자전거를 세워 잡고 바라보고 있는 장면이 같이 나온다.

니노 스콜디아 씨에게,

직접 말씀드릴 용기가 없어 이렇게 편지하는 것을 용서하세요. 알려드릴 다른 방법이 없었어요. 아내분에 대한 진실은 저만 알고 있어요. 아무도 니노 씨와 얘기하지 않더라도 슬퍼 마세요. 부인의 흉만 볼 게 뻔하니 이편이 나아요. 하지만 말레나 부인은 당신에게 충실했어요. 그녀가 사랑한 건 오로지 당신뿐입니다. 많은 일이 있긴 했지만 당시에는 모두 당신이 죽은 줄 알았죠. 마지막으로 봤을 때 말레나는 메시나행 열차를 탔어요. 행운을 빌어요. 익명의 편지인 만큼 '벗'이란 말로 서명해야겠지만, 제 이름은 레나토예요.

장면은 1년 후의 평화스러운 광장으로 바뀐다. 군인은 보이지 않고 잘 차려입은 사람들이, 특히 남녀가 쌍쌍이 팔짱을 끼고 걷고, 카페 옥외 의자에 앉아 담소하고 서로 인사한다. 치과의사 부부, 변호사 모자(母子), 말레나를 폭행했던 여자들도 보인다. 판사도 있다. 한때 레나토가 어울렸던 자전거 악동 다섯 명도 광장 가게에서 먹을 것을 집어 들고 도망친다. 레나토도 군중들 사이에서 예쁜 또래 여자 친구와 다정히 팔짱을 끼고 걷는다. 그런데 일순간 광장의 모든 사람들이 일시에 침묵하고 한곳을 주시하는데 그곳에는 말레나가 남편의 남아 있는 왼쪽 팔을 끼고 걸어오고 있지 않은가? 이내 사람들은

수군거리기 시작한다. 여전히 팔짱을 끼고 있는 여자 친구가 레나토에게 묻는다. "왜 다들 저 여자만 봐?" 그는 "신경 쓰지 마."라는 대꾸만 한다.

장면은 시장으로 바뀌고 장 보러 온 말레나를 보고 수군대지만 환영하기 시작한다. 이윽고 먼저 치과의사 부인이 "부온 조르노(buòn giórno; 안녕하세요), 스콜디아 부인!"이라고 인사하니, 말레나는 뒤를 돌아보며 한참을 훑어보며 뜸을 들인 뒤 "부온 조르노!" 하고 화답 인사한다. 시장 여자들이 모두 각자 "부온 조르노!"라고 인사하고 말레나는 미소를 짓는다. 과거에 했던 그녀들의 학대를 반성이나 하듯, 옷가게에서는 옷 선물도 하는 등 모두가 말레나에게 친절하다.

어디서 나타났는지 레나토가 시장에서부터 자전거로 그녀를 뒤쫓는다. 시장을 벗어나 집 가까이 해변가 길에서 말레나는 실수로 시장 가방에서 노란 귤을 땅바닥에 쏟는다. 레나토는 급히 자전거를 눕히고 달려가 귤을 주워 가방에 같이 담아준다. 고맙다는 인사를 하고 가는 말레나의 뒷모습에 대고 레나토는 말을 한다. "행운을 빌어요, 말레나!" 상상이 아닌 현실에서 처음으로 그녀에게 하는 말이다. 말레나는 가던 길을 멈추고 뒤돌아보고 무표정하다가 이내 미소로만 답례하고, 레나토의 표정은 약간 상기된 어색한 표정이나 미소 직전의 표정이다. 말레나는 가던 길을 계속 가고 그녀의 뒷모습을 한참을 바라본 뒤 레나토는 자전거를 타고 반대 방향으로 달리며 멀어져 가는 말레나를 가끔은 뒤돌아보는 장면과 함께, 성장 후의 어른의 목소리로 레나토는 독백하면서 영화는 끝난다.

행운을 빌어요, 말레나!
나는 죽어라 페달을 밟으며 탈출했다. 감정과 꿈,

그녀에게서 기억, 모든 것에서 멀어져 갔다.

잊어야 한다고 생각했다.

잊을 수 있다고 확신했다.

시간이 흘러 나는 평범한 삶을 살았다.

난 많은 여자를 만났고 자신을 기억해 달라고 했다.

그들은 모두 잊었지만 지금까지도 잊을 수 없는 단 한 사람은

말레나다.

　영화의 촬영 장소에 아그리젠토, 타오르미나도 있으나 주(主) 장소는 시라쿠사고, 시라쿠사에서도 이 두오모 광장이다. 나는 이 두오모 광장(Piazza Duomo)에 오후 2시 30분경에 도착하였다. 광장은 영화에서 보았던 그대로 길게 북에서 남쪽으로 길쭉한 고구마 모양이다. 먼저 광장 초입 왼쪽에 있는 시라쿠사 대성당(Cattedral Di Siracusa)을 잠시 구경했다. 원래 이 장소는

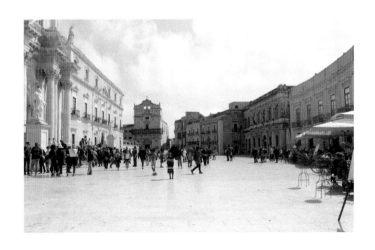

그리스계 도시국가 시대인 기원전 5세기에 도리아식으로 아데나 신전을 지었다. 지금도 그때의 흔적이 있다. 7세기에 그 위에 건축물을 지었다. 앞면은 50년이 소요되었는데 바로크와 로코코식이고 기둥은 코린트식이다. 성 바울의 조각상이 서 있다. 지나온 역사를 보면, 그리스식 신전 → 비잔틴 바실리카 → 아랍식 모스크 → 노르만 성당 → 바로크/로코코식 대성당. 아직도 도

리아식의 흔적이 있다. 물론 내가 문외한인데다가 선입견이 있어서겠지만, 개인적 느낌으로는 다른 서유럽 성당은 아무리 그리스식을 모방한다 하더라도 그리스 것과는 거리가 있다. 그 반면 이곳 시라쿠사 대성당은 그리스식 본류 냄새가 물씬 풍긴다는 것이다. 그 대표적인 곳이 앞면 파사드다.

성당에서 나와 광장을 남쪽으로 걸었다. 광장은 영화 〈말레나〉에서처럼 사람으로 붐볐다. 영화에서 중요 장면에서 광장이 나온다. 무솔리니가 선전 포고하던 날 사람들이 모여서 듣고, 그곳을 레나토가 자전거를 타고 인파를 헤집고 가는 곳이 광장이고, 말레나가 군중들의 시선을 받으며 지나가는 장면도 광장이고, 그녀가 짙은 화장을 하며 독일군에게 몸을 팔려고 나선 첫날도 광장이고, 말레나가 여자들로부터 반라로 심한 구타를 당한 곳이 광장이고, 전장에서 돌아온 남편과 팔짱을 끼고 군중들 사이로 걸어가는 곳이 광장이다. 이 외에도 여러 장면을 이 광장에서 찍었다. 과장이지만 영화 〈말레나〉를 처음부터 끝까지 시라쿠사 두오모 광장에서 찍었다고 해도 무리는 아닐 성싶을 정도로 시종일관 광장이 화면에 나온다. 나는 그리스 신화를 떠올리며, 아르키메데스의 일화를 생각하며, 마르켈루스를 상상하며 그리고 영화

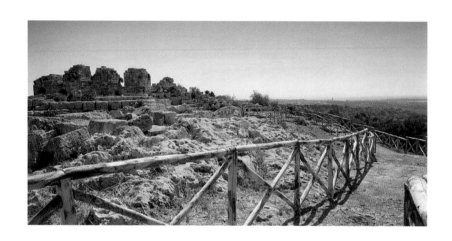

속 말레나와 사춘기에 막 접어드는 레나토를 생각하며 여전히 모두가 분주한 두오모 광장을 걸었다. (아르키메데스와 마르켈루스가 공방을 벌였던 곳은 해안에서 안으로 조금 더 들어간 현 시라쿠사 외곽 언덕에 있다. Castello Eurialo(Euryalus Fortress)라고 부르며 여전히 신화시대의 그리스 냄새를 풍기는 이름이다. 지금은 폐허의 유적으로 남아 있다.)

영화 뒷이야기로, 이탈리아 본토 출신인 모니카 벨루치는 이 영화 때문에 시칠리아 방언을 배워야 했다. 우리나라로 치면 서울 출신 여배우가 전라도나 경상도 사투리를 배워 출연하는 것과 흡사하다고 할 것이다. 서구 기준에서도 영화가 아찔했던 모양이다. 원 영화는 108분인데 영국과 미국 판에서는 92분이다. 16분 이상이 잘렸다. 처음에는 12세 레나토 역을 했던 술파로의 실제 나이가 15세였다고는 한다.

광장 끝머리 왼쪽 벽에 IPOGEO DI PIAZZA DUOMO(두오모 광장

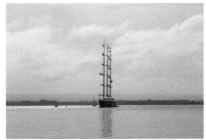

지하실)라고 써진 곳이 있어 들어가 보았다. 유료인데 거대한 지하실이고 지하 통로인데 바다까지 뚫려 있다. 천천히 구경하며 가는데 곳곳에 사진과 글이 있었다. 제2차 세계대전 때 공습을 피하는 대피처로 유용하게 사용했던 사진도 있었다. 돈까지 지불했으니 천천히 구경해서 약 30분 만에 바다로 나왔다. 잠시 바다 구경을 하고 다시 지하 통로로 들어가 이번에는 약 5분을 걸어 광장까지 나올 수 있었다.

지하도 입구에서 가까운 곳 광장 남쪽 끝에 사람들이 제법 몰려 있는 대성당에 비해 소박한 성당, 산타 루치아 알라 바디아 성당(성녀 루치아 성당, Chiesa di Santa Lucia

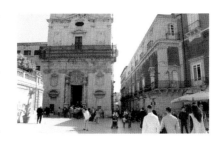

alla Badia)이 입구를 광장 쪽에 두고 서 있다. 스페인풍이 가미된 후기 바로
크식 성당으로 건축 시기는 미상이나 15세기 중엽으로 보고 있다. 시라쿠사
에서 태어나 시라쿠사에서 순교한, 시라쿠사의 수호성인 성녀 루치아에게
봉헌된 성당으로, 성당 내부에 카라바조(Caravaggio)의 유명한 그림 〈성녀
루치아의 매장(Burial of St. Lucy(Santa Lucia)〉이 걸려 있다. 또 14세기의 목
재 십자가에 못 박힌 예수상이 있다.

두오모 광장에서부터 걸어왔던 광장을 이제는 반대로 걸어 처음 왔던
길로 빠져나와 이번에는 아르키메데스 광장에 4시 20분경에 도착하였다. 광
장은 자그마했고 가운데는 디아나 분수(Fontana di Diana)가 있다. 위에서
말한 그 디아나, 아르테미스가 반라로 분수대 중앙에 물을 맞으며 서 있다.

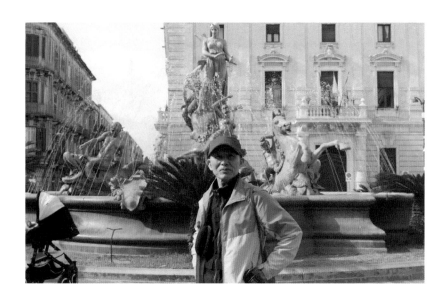

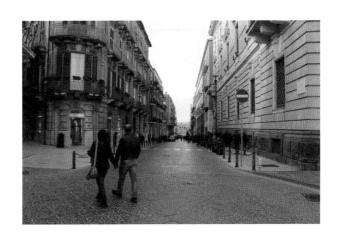

이곳에서 잠시 구경하고 다리와 운하 쪽으로 코르소 자코모 마테오티(Corso Giacomo Matteotti) 길을 따라 5~10분을 걸어가면 아폴로 신전(Tempio Di Apollo, Temple of Apollo) 유적이 있다. 길 이름이 된 자코모 마테오티는 사

회당 국회의원으로 1924년 국회에서 부
정선거를 감행한 파시스트를 공개적으로
성토한 후 열하루 지나 납치되어 암살당
한 인물이다. 디아나 광장과 아폴로 신전
사이의 길에 그의 이름을 붙였다.

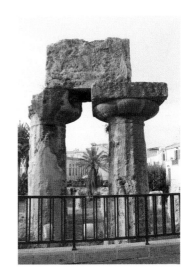

　아폴로 신전 유적을 구경했는데 현장
설명판에 의하면 건물들로 뒤덮여 땅 밑
에 숨겨져 왔던 것을 1858년에 발굴을 시
작하여 1942년에 끝냈다. 기원전 6세기에
세워졌고 석조기둥의 건축물로 시칠리아

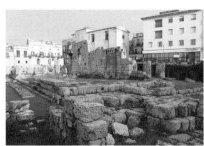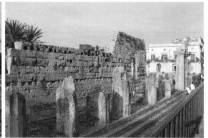
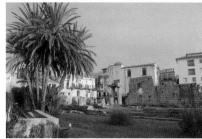

에서 가장 오래된 도리아식 신전이다.

저녁 식사도 낮에 점심을 먹었던 곳에서 먹고 소화를 시킬 겸 다시 두오모 광장과 디아나 광장 분수를 돌아보았다. 두오모 광장은 낮 못지않게 사람으로 붐볐고 디아나 분수는 색으로 장식되어 물을 뿜었다. 숙소에 돌아와서 욕조에 물을 받고 샤워 대신 오랜만에 욕조 목욕을 시도했는데 중간에 뜨거운 물이 멈춰, 목욕도 못 하고 샤워도 찬물로 마무리를 해야 했다. 여러모로 불편해서 즉시 호텔을 찾아 이동할까도 생각해 보았으나 이왕 이렇게 된 것 그냥 참기로 하고 잠자리에 들었다.

사용한 비용

물 €1,00 | 버스 €18,00 | 사탕+화장실 €1,00 | 화장실 €0,50 | 점심 €7,00 | 관광 €5,00 | 숙박 €35,00 | 석식 €17,50

〈시네마 천국〉의
체팔루 해변
방파제를 가다

시라쿠사 → 팔레르모 → 체팔루 → 팔레르모

새벽에 너무 추위 중간에 자주 깼고 열팩을 또 하나 더 붙이고 잤다. 그러고도 자주자주 잠에서 깨곤 했다. 추위 때문일 듯싶다. 아무래도 숙소 선택을 잘못한 것이다. 6시경에 눈을 떴을 것이다. 추우니 떠나고자 짐 싸는 것, 짐 꾸리는 것 외에는 할 일이 없었다. 아니 그 전에 팔레르모 숙소 예약을 인터넷으로 살펴보았다. 스마트폰에 전기가 얼마 남지 않아 그것도 부담되었다. (왜 충전이 덜 되었는지, 충전을 왜 충분히 하지 못했는지 기억이 없다.)

어제까지의 계획은 오늘 또 하나의 그리스 도시 아그리젠토(Agrigento)로 이동할 계획이었다. 그곳에는 그리스식 유적이 있고, 근처 해변에는 〈말레나〉의 촬영지며 관광지로 각광을 받고 있는 스칼라 데이 투르키(Scala dei Turchi, Stair of the Turks, 터키인의 계단)가 있다.

이곳은 영화 〈말레나〉에서 레나토가 세 번 찍힌 곳이다. 한 번은 자전거 악동 다섯 친구들과, 두 번은 혼자서다. 이곳은 〈말레나〉 촬영지보다는 안드레아 카밀레리(Andrea Camilleri)의 소설에서 결정적인 장면의 배경이라서 더욱 유명해졌다. 〈말레나〉에서는 레나토가 포함된 소년들이 그들의 중요 부분의 크기를 재보는 좀 웃기는 장면과 레나토가 말레나에게 보내지도 못할 편지를 썼다가 버렸다가 하는 장면, 그리고 마지막은 레코드판을 바다에 버

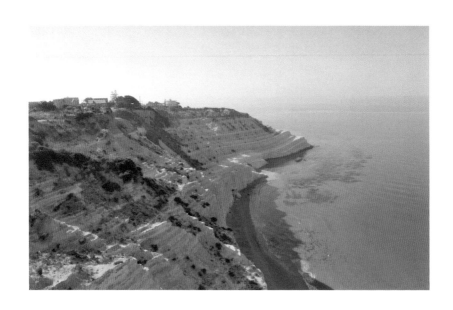

린 곳이다. 이 아름다운 하얀 계단 절벽의 구경은 다음 기회로 미뤘다.

　찬물로 목욕하고 또 지난밤을 추위에 시달려 엉망이 된 몸의 컨디션을 이끌고 이곳저곳을 구경하는 것은 무리고 팔레르모에 빨리 가서 뜨거운 물에 몸을 담근 후 하루 정도 푹 쉬고 싶었다. 자고로 여행에서는 잠자리가 중요하다는 것을 다시 한번 느꼈다. 지난밤을 시설 좋은 곳에서 잤더라면 계획대로 아그리젠토에서 일박하면서 관광을 계속해 나갔을 것이다. 결과적으로 소탐대실(小貪大失) 한 것이다.

　7시 25분경에 숙소를 나왔다. 부랴부랴 버스 정류장으로 향했다. 디아나 분수대를 지나 코르소 자코모 마테오티 길을 걸어 산타 루치아 다리를 건너 오르티지아 섬을 빠져나왔다. 경찰서를 지나서 버스 정류장까지 단숨에 왔는데 출발 시간이 15분 이상 남아 있는데도 벌써 버스가 와 있었다.

버스표 판매 창구에 줄이 서 있고 나도 줄을 섰는데 앞선 초로의 남자가 담배를 꼬나물고 매표소 여직원과 실랑이하면서 장시간 표 구매 행위를 하는데 무슨 사연인지 모르겠다. 그가 옆으로 자리를 이탈해서 다 끝났나 하고 내가 앞으로 가니 그 사람은 다시 와서 불평을 하며 내 가방을 발로 쳐냈다. 교양이 없는 사람이다. 이어서 그가 한 여자를 부르는데 여자가 한참 만에 헐레벌떡 오고, 남자가 돈을 꺼냈다가 집어넣다가, 여자가 돈을 꺼냈다가…… 아마 부부간에 각자 내는 시스템인데 여자가 안 와서 남자가 내야 하는 불상사에 봉착하니 그것을 피하고자 안달복달하는 것 같기도 하고. 그들 사이의 사연을 모르니…… 내 뒷사람들도 그들의 행태를 보고 눈살을 찌푸리나 그들 두 남녀는 주변 시선을 무시했다. 시칠리아도 사람 사는 곳이니 그러려니 하는 것 같았다.

버스는 8시 정시에 출발했다. 타자마자 스마트폰으로 팔레르모의 호텔들을 검색하여 예약을 시도했다. 내일부터 마지막 2일간 있을 베스파 B&B에서 가깝고 또 가능하면 역에서도 가까운 아침밥을 주는 곳을 찾느라고 고심했다. 예약 결제까지 성공했다. 오후 5시 50분까지는 위약금 없이 취소할 수 있다고는 하나 누가 한번 결제한 것을 쉽게 취소하겠는가? 예약에 정신

을 집중하느라고 카타니아에서 사람들이 내리는 것도 몰랐다. 나중에 보니 시칠리아 섬 가운데로 들어가고 있었다. 에트나 화산 쪽으로였다. 중간에 한 번 휴게소에서 쉬는데 커피 한 잔 사서 가져와 어제 가져온 식전 빵을 먹고 싶었으나 사람이 많고 시간이 없어 커피는 포기했다. 그러나 식전 빵과 타오르미나 콘도르 호텔에서 가져온 건조된 바스락거리는 빵도 같이 약간 먹어 허기를 달랬다. 버스는 11시 30분경에 눈에 익숙한 팔레르모 기차역과 같이 있는 버스 종점에 도착하였다.

　팔레르모 버스 종점에서 내린 후 호텔을 찾기 전에 큰길가의 카페에 들러 영어로 써진 대로 영국식 조식(English Breakfast)을 시켰다. 달걀프라이, 햄 등 그야말로 영국식을 생각했는데 정작 나온 것은 젬병이었다. 영국 음식 중에서 '영국식 조식'이라는 것이 그래도 나에게는 먹을 만했는데 이곳에서는 짠 달걀 스크램블에 햄을 사이에 둔 단단한 네모꼴 빵 두 개로 영국식 조식과는 너무나도 먼 국적 불명의 음식이었다.

　오늘 예약한 숙소 La Maison del Solo는 주변에서 약간 헤맸으나 비교적 쉽게 찾았다. 상호 간판이 없었지만 지번으로 찾았다. 육중한 대문으로 들어서는 큰 건물이었다. 그 건물에 삶 직한 할머니에게 손짓 발짓으로 물어

열 개가 넘는 초인종 중 가까스로 찾아 누르니 한참 후에 남자 목소리가 들렸다. 6층으로 무조건 올라오라고 했다. 유럽 옛 영화에서 보았던 그물로 외부를 둘러친 작은 승강기를 그 노파가 도와줘서 작동을 하고 6층에 가니 그곳에 호텔이 있었다. 나는 내심 카타니아에서나 혹은 시라쿠사에서처럼 유령이 나옴 직한 그런 곳이면 어쩌나 걱정했는데 그렇지 않고 깨끗하고 주인 페테르는 딸과 함께 복도를 공유한 옆집에서 살고 있어서 좋았다. 방도 크고 더블 침대고 깨끗하고 두툼한 겨울 이불에 여분의 담요도 있었다. 조식은 8시에서 8시 30분 사이, 10시 전에 체크아웃, 화장실과 샤워실이 방 밖에 있었다. 다른 좀 더 비싼 곳도 굽어다 보았는데 아침밥을 안 주어서 포기했었다. 아침에 나가서 먹기에는 번거로워서였다.

새벽과는 달리 역시 여행자의 몸은 회복이 빠른 듯, 방에서 쉬는 것을 포기하고 짐을 풀고 기차역으로 갔다. 가는 길에 점심때 과일을 못 먹어 과일이 당겨서 귤 세 개를 사서 배낭에 넣었다. 역에 도착하여 체팔루(Cefalu)행 왕복표를 끊었다. 7번 플랫폼에서 탔는데 가는 방향을 뒤로하는 창 측 좌석으로 내 옆은 터키인 초로의 남자, 앞에는 바게리아(Bagheria)에 살고 지금은 집으로 가는 두 아가씨였다. 영화에서는 다른 곳에서 촬영했지만 바게리아

는 〈대부〉에서 많이 나온 지명이다. 터키인은 어머니, 부인 등 여자 세 명과 같이 체팔루 관광을 간다고 했다. 거의 내 일정과 비슷하게 시칠리아를 돌고 있었다. 영어는 잘하지 못했지만 그는 말 걸기를 좋아하는 성격인 듯했다. 앞 아가씨들 중 한 사람은 단번이 아니고 두 번째로 나를 한국인으로 이미 맞혔는데, 이 남자는 형제의 나라라는 터키인이 나의 국적을 끝까지 죽어도 맞히지 못했다. 타지키스탄까지 나왔으니 그의 뇌리에는 한국이라는 나라는 아예 없는 것이다. 이상한 터키인으로 생각된다. 그래도 그의 장인이 6.25전쟁에는 참전했다고 했다.

영화 〈시네마 천국〉에서 나온 체팔루에서의 장면은 많지는 않다. 영화의 주 무대는 모레(11일) 관광할 팔라조 아드리아노다. 영화에서는 주인공이 자랐고 로마로 떠나기 전까지 청소년기를 보낸 고향을 지안칼도(Giancaldo)라는 가상 마을로 설정한다. 이 지안칼도는 대부분이 팔라조 아드리아노 광장을 비롯해 그곳 마을의 이곳저곳에서 찍었고, 영화에서의 그 마을은 현실과는 달리 해변에서 매우 가깝게 설정되었고, 어느 여름 영사기사 토토가 야외극장으로 해변에서 커크 더글러스의 〈오디세이〉를 상영했는데 이때의 해변 극장이 체팔루 해변이다. 현실의 팔라조 아드리아노에는 없는 기차역과 해변이 지안칼도 마을에는 있다는 것이 영화예술의 묘미고 확장성이고, 유연성이라고 할 것이다. 지안칼도의 기차역으로는 체팔루 역에서 찍지 않고 이웃 라스카리(Lascari) 역에서 찍었다고 한다.

기차는 팔레르모를 2시 30분경에 출발하여 십여 분 후에 바게리아에 도착했고, 앞에 있는 두 아가씨가 먼저 내렸다. 나는 그들에게 인사하면서 한참 밖을 내다보았다. 시간이 허락한다면 바게리아도 내려 구경하고 싶은 곳이다. 팔레르모에서 가까운 바게리아는 〈대부〉에서 자주 나온 곳이다. 코를레

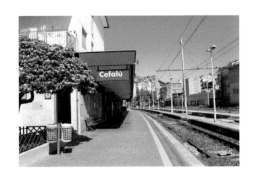

오네家와 친밀한 토마시노의 빌라가 있고, 이 빌라는 〈대부〉 1편에서 마이클
이 피신해 있던 곳이고, 더구나 이 빌라는 첫 부인 아폴로니아와 신혼살림을
차렸던 곳이고, 그녀가 자동차 속에서 폭사당한 곳이고, 3편 마시모 극장 비
극 후 그가 여생을 보낸 후 마당에서 의자와 함께 쓰러져 생을 마감하는 곳
이기도 하다. 앞서 이야기했듯이 이 바게리아의 대역 장소는 거의 타오르미
나 주변이고, 그제 스마트폰 분실 사고로 방문할 시간을 못 냈던 것이다.

　체팔루에는 3시 25분경에 도착하였으니 한 시간이 채 안 걸렸다. 기차역
에서 해변까지는 도보로 15~20분이면 가지만, 해변이 꽤 길어 천천히 해변
을 거닐어 구경하며 걸으니 제법 시간이 걸렸다. 날씨는 맑았고 여름 성수기

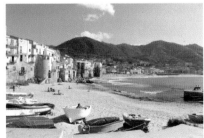

가 아닌데도 사람들이 적지 않았다. 남자고 여자고 수영복 차림으로 일광욕을 즐기는 사람들도 제법 있었다. 아마 북구에서 온 사람일 듯했다.

체팔루에서 관광객이 방문해야 할 곳으로 해변 외에 체팔루 대성당이 있다. 대성당은 팔레르모와 몬레알레의 여러 곳과 더불어 유네스코에 등재된 곳이다. 이름하여 〈유네스코 세계문화유산 유적지: 아랍-노르만 팔레르모 유적과 체팔루와 몬레알레의 대성당교회들(Palermo Arab-Normanna e le Cattedrali di Cefalu e Monreale)〉이다. 그러나 오늘은 이곳 대성당 관광은 시간상 생략할 수밖에 없었다.

대신 주로 해변가를 구경했고 사진과 동영상을 그곳에서 주로 찍었다. 미국인 노부부가 해변으로 내려가는 층층대에 앉아 있어 〈시네마 천국〉 영화 촬영지 그리고 〈대부〉 영화 촬영지에 대하여 잠시 이야기를 나누었다. 부인은 흥미를 가지고 대화에 적극적이었으나 남편은 흥미를 보이지 않았다. 나는 이럴 때는 대화를 중단한다. 남자가 나와의 대화를 별로 하고 싶은 마음이 없다는 의미이고 그런데도 자기 아내와 내가 계속 흥미를 가지고 대화를 이어간다면 기분이 나빠질 것이 분명해서다.

해변가는 반라의 남녀들이 햇볕을 쬐고 있고, 그중 해수욕복이 아닌 정

상적인 옷을 입고 DSLR 카메라를 가지고 있는 젊은 남녀 한 쌍에게 사진을 부탁했는데 그는 잘 찍어주었다. 내가 〈시네마 천국(Cinema Paradiso)〉 촬영 장소가 이곳 해변이고 그래서도 관광객들이 이곳에 몰린다고 말해 주니 자기들은 처음 알았다고 했다. 그들은 자기들도 이 영화를 좋아한다고도 했다. 벨기에인이었다.

4시 50분경에 해안광장(Piazza Marina)이라는 곳에 도착했다. 내 눈짐작으로 보아서 이 광장과 연결되어 있는 방파제와 시멘트 부두가 지안칼도의 해변으로 임시 여름 극장이 개설되었고, 커크 더글러스의 〈오디세이〉가 상영되었던 곳이다. 이어서 폭풍이 치고 비가 세차게 내릴 때 엘레나를 그리워하는 토토에게 그녀가 나타나 애정신이 진하게 벌어진 곳이기도 하다. 지금은 바다 쪽을 바라보는 벤치들이 놓여 있다.

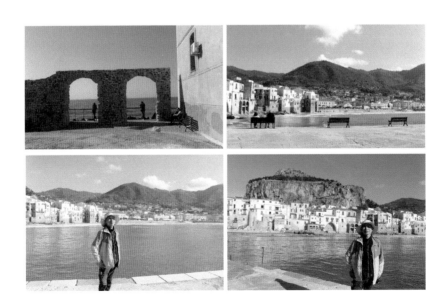

　이곳 바위 해변에는 부부로 보이는 초로의 남녀가 바위 위에서 서로 등을 마주 대고 눈을 지그시 감고 휴식을 취하고 있는 아름다운 장면도, 시멘트 바닥에서 팬티 하나만 걸치고 죽은 듯이 누워 있는 노인 남자(아마 그는 북구인(北歐人)일 것이다.)가 있었다. 〈오디세이〉가 상영되었던 부두로 나와 벤치에 앉아 건너편 해변과 관광객을 보며 가지고 온 귤을 까먹으며 영화의 장면을 생각했다. 토토와 엘레나가 서로 뜨겁게 사랑하던 때였지…….

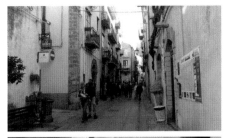

　돌아오면서 골목길과 지하로 들어가는 중세 목욕탕(Lavatolo Medievalo, Fiume Cefalu)을 잠시 구경하고 다시 해변을 둘러보고 걸어서 체팔루 기차역에 와서 6시 40분에 출발하는 기차를 탔다. 팔레르모에 7시 26분에 도착하였다. 기차에서 내려 역 청사 앞 나무 아래 돌의자에 앉아 멍때리며 잠시 쉬고 있는데 누가 등 뒤를 톡톡 쳤다. 살짝 놀라 돌아보니 중년 여경(女警)이었다. 뜻밖에도 그녀는 미소를 띠며 "팔라조 아드리아노 가는 버스 정류장은 찾았나요?"라고 물었다. 나도 미소를 띠고 "네, 찾았습니다. 관심 가져주어서 감사합니다."라고 대답했다. 몇 가지 인사성 의례적인 대화를 나눈 후 그녀는 돌아갔다. 치안유지 차원에서 동양 외국인의 행동을 주시하고 있었을 것이다.

사용한 비용

버스 €12.00 | 과일 €2.0 | 점심 €7.00 | 기차 €14.60 | 석식 €13.00 | 호텔 €43.00

코를레오네家의
비극의 장소
마시모 극장

팔레르모

6시 30분경에 눈을 떴다. 8시에 밥을 준다니 그 전에 모든 준비를 다하고 식사 후 즉시 체크아웃 해서 베스파 B&B로 가야 한다. 베스파 B&B는 쪽지 메시지로 9시에 여행 가방을 맡기라고 했고 나는 시간이 좀 더 걸릴 수도 있다고 재답신한 상태였다. 아침 식사는 호텔에서 차려주는 것이 아니라 이미 준비된 빵과 과자 몇 종류, 냉장고 속에 있는 잼과 물이 전부였다. 나는 냉장고에 있는 이미 따진 큰 페트병 물을 끓였다. 따뜻한 물과 빵이면 족하다. 시라쿠사 식당에서 가져온 식전 빵이 호텔에서 차려 놓은 다디단 빵보다 나았다. 신선도를 따진다면 호텔 것도 장담 못 한다. 보기에는 깨끗하고 산뜻하게 차려진 것은 칭찬해 줘야겠다.

　그런데 화장실 문제가 독일인 부부와 얽히는 사건이 발생했다. 화장실은 〈Bathroom 1〉이라고 5개국 유럽 언어로 화장실 문 앞에 붙어 있었다. 조식 식탁은 화장실과 내 방을 대각선으로 두고 한가운데 있다. 내 방 번호는 1번이다. 어젯밤에 잠시 대화를 나누었던 독일 남자가 세면도구와 수건을 들고 내 뒤로 화장실에 들어가려고 해서 '화장실 1번은 1번 방 전용이다. 당신 방은 화장실이 없느냐?'고 물으니 부인이 쓴다고 했다. 내 말에 그냥 돌아가려고 해서 내가 식사하는 사이에 사용하면 별 탈이 없을 듯해서 사용하라고

했다. 그는 고맙다면서 면도와 세수만 하면 된다고 했다. 그는 곧장 하고 갔는데 이어서 이번에는 방 화장실에 있다던 부인이 어찌 된 일인지 세면도구와 수건을 들고 온다. 여자는 보통 오래 세면장을 사용할 것이고 나도 식사를 거의 다 해서 이것은 방 번호 1번인 내 전용이라고 했더니 그렇지 않다고하면서도 그냥 되돌아갔다. 미안하지만 어쩔 수 없는 경우다. 그런데 나중에남자의 설명으로는 내 말이 틀렸다고 했다. 방이 여럿이고 화장실은 두 개뿐인데 그럼 3번 방은 화장실이 없다는 것이다. 그는 독일인답지 않게(?) 괜찮다면서 친절하게 이야기했다. 내 선입견으로는 독일인이라면 꼼꼼히 따졌을것이 정상이라 생각했다. 더 오래 투숙했더라면 자세히 알아보고 명쾌한 결론을 냈겠지만 식사 후 곧 퇴실하니 더 이상 신경 쓰지는 않았다.

식사 후 즉시 체크아웃 했다. 오늘도 약간 혼동은 했지만 비교적 쉽게 베스파 B&B를 찾았다. 남편 페페만 있었다. 그는 혼자 쓰는 독방을 권했는데하루 70유로라 했다. 너무 비싸 예약한 대로 기숙형 방에서 자기로 하고 이틀분 숙박비 50유로를 지불하였다. 침대를 정하고 청소 시간이니 규정대로오후 3시까지는 비워야 한다. 나는 곧바로 시내 관광에 나섰다.

오늘은 〈대부〉의 마지막 장소가 되는 마시모 극장을 관광할 차례다.

시칠리아 팔레르모에 도착한 날부터 오늘까지 여러 번 마시모 극장 앞길을 지나다녔고, 그때마다 마시모 극장 앞 광장과 광장으로 연결된 〈대부〉의 마지막 사건의 배경이 된 층층대는 수많은 관광객들로 붐비고 있음을 눈여겨보았다. 그러나 나는 지날 때마다 곁눈질로 볼 뿐이었다. 당장 마시모 극장을 먼저 구경할 수도 있었으나 일부러 먼 코를레오네 마을, 이 코를레오네마을을 영화에서 재현한, 즉 로케이션 사보카와 포르자 다그로를 보고 그 과정을 음미한 뒤 〈대부〉 세 편의 영화 모두의 끝맺음이 되는 이곳 마시모 극

장을 방문하여 관광하는 것이 의미 있는 관광 순서로 보았기 때문이었다. 이제 오늘은 〈대부〉 영화의 끝맺음이고 여행의 주목적의 끝맺음을 이곳 마시모 극장에서 할 것이다.

먼저 마시모 극장에 대해서 알아보자.

이탈리아어 명칭 Teatro Massimo 또는 Teatro Massimo Vittorio Emanuele는 팔레르모 베르디 광장(Piazza Verdi)에 위치한 오페라 극장과 가극단(오페라단)을 말한다. 비토리오 에마누엘레 2세(영어 Victor Emanuel II)에 봉헌되었으며, 1,387석으로 이탈리아에서는 제일 크고, 유럽에서는 세 번째로 큰 규모다. 참고로 유럽에서 가장 큰 것은 파리 가르니에 오페라 극장(Palais Garnier, Opera Garnier)으로 1,979석, 두 번째는 비엔나 국립오페라(K.K. Hof-Pernhaus, Vienna State Opera)로 1,709석이다.

마시모 극장은 1897년에 개장했으며 처음 설계와 건축 감독은 건축가 조반 바티스타 필립포 바실레(Giovan Battista Filippo Basile)가 했고, 그의 사후 아들 건축가 에르네스토 바실레(Ernesto Basile)가 뒤를 이어 완성했다. 1974년 새로운 안전규정에 따라 개조하고자 폐쇄했다. 그 후 과비용, 정치적 이유, 부패 등의 이유로 23년간이나 개장을 하지 못하다가 1997년 5월 12일 재개장했다. 폐쇄 중인 1990년에 〈대부〉 3편(The Godfather III)의 마지막 중요 장면을 이곳에서 촬영하여 오페라에 관심이 없는 사람일지라도 〈대부〉 영화에 심취하여 이곳에 관심을 두는 사람들이 많아졌다. 영화에서는 이곳이 죽음의 장소가 되는데 돈 알토벨로(Don Altobello), 경호경비원, 두 쌍둥이 경호경비원, 모스카(Mosca)가 죽고 마지막으로 메리 코를레오네(Mary Corleone)가 죽는다. 그럼 영화 세 편으로 된 〈대부〉라는 거대한 이야기가 어떻게 결말 되는지를 살펴본다.

먼저 〈대부〉 마지막 편인 3편을 살펴본다.

영화는 1979년 뉴욕시부터 시작된다.(영화 제작연도는 1990년) 2편에서 혈기 왕성했던 40대였던 대부 마이클 코를레오네는 지병을 달고 사는 병약한 60대의 노인이 되어 있다. 7년 전에 네바다에서 뉴욕시로 옮겨 온 터였다. 그동안 아들 앤서니(Anthony, 애칭 토니(Tony), 프랭크 담브로시오 扮)와 딸 메리(Mary, 소피아 코폴라 扮)는 전처 케이에 맡겨 교육을 시켰지만 자식에 대한 애정은 남달리 크다.

자선사업에 대한 공로로 교황이 내린 성 세바스찬 훈장을 길데이 대주교로부터 받게 되는데 그 수여식에 아들 앤서니(토니), 딸 메리, 여동생 코니, 뒤늦게 참석한 전처 케이와 현 남편 더글러스가 보이고, 코를레오네 패밀리의 뉴욕 일부 지역 사업을 이어받은 조이 자자(Joey Zasa, 조 만테냐 扮) 등이 보인다. 수여식 도중의 기도문 낭송 때는 화면에 타호호 낚싯배에서 작은형 프레도의 생의 마지막, 죽기 전의 장면을 보여줌으로써 마이클이 작은형을 죽인 것에 대해 심한 가책을 하고 있음을 암시한다.

수여식에 이어서 축하 파티가 개최된다. 여기에서는 더 많은 사람들이 보이는데 영화의 주요 인물들이다. 조이 자자 패밀리에 속해 있는 빈센트 만시니(Vincent Mancini, 앤디 가르시아 扮)는 초대장이 없이 왔는데 어머니 루시 만시니와 같이 왔다. 루시 만시니는 마이클의 큰형 죽은 산티노(소니)의 정부였다. 1편 코니의 결혼식 파티의 바쁜 와중에 산티노와 루시가 섹스를 즐기는 장면이 있다. 빈센트 만시니는 산티노의 사생아다. (소설에서는 루시 만시니에게 아이가 없으나 영화에서는 사생아 빈센트를 두어 이야기 전개에 깊게 관여한다.)

이 파티에서 서로 사촌지간인 빈센트와 메리가 만나는데 마시모 계단의

비극의 시작이 된다. 앞으로 서로 사랑에 빠지게 되고 마이클의 극심한 반대에 봉착하게 된다. 코니도 그녀의 대부인 돈 알토벨로(Don Altobello, 일라이 올러크 扮)를 서로 손을 붙잡고 반갑게 인사하나 이들도 마시모 비극의 한 부분이 된다. 2편에서와는 달리 3편에서의 코니는 오빠 마이클을 극진히 모시고 패밀리 사업을 돕는 중요한 역할을 한다. 마이클 앞에서 빈센트가 〈카발레리아 루스티카나〉에서처럼 조이 자자의 귀를 깨무는 불상사가 발생하는데 이들 사이에 벌어질 앞으로의 사건이 심상치 않을 것임을 의미함이리라. 이후부터 빈센트는 작은아버지가 되는 마이클을 수행한다.

(1, 2편에서 그림자처럼 수행했던, 고문변호사고 콘실리에리 톰 헤이건(Tom Hagen, 로버트 듀발 扮)이 나타나야 자연스러운데 섭섭하게도 그의 연기를 3편에서는 볼 수 없다. 그는 불행히도 일찍 세상을 떠난 것으로 설정되는데 실제는 팔팔하게 살아 있지만 계약조건이 서로 어긋나서 3편에는 출연하지 않는다. 코폴라는 2편에서의 클레멘자 못지않게 3편에서 헤이건을 원했다. 만약 코를레오네家의 양자인 헤이건이 3편에 출연했더라면 3편의 내용이 달라졌을 것이다. 코폴라도 이 점을 이야기하면서 그가 3편에서도 고문변호사로서 활약했다면 바티칸과의 관계에서 좀 더 깊숙하게 설정되었을 것이라고 말했다. 로버트 듀발은 언론에 코폴라와는 약간 결을 달리하는 이야기를 한 적이 있어 영화 팬으로서는 고개를 갸우뚱하게 한다. 코폴라가 〈대부〉 3편에 로버트 듀발이 출연하지 않는 것을 무척 아쉬워한 듯한 발언을 하고 결코 돈 문제는 아니었다고 말한 반면, 로버트 듀발은 코폴라를 포함한 제작진 사람들이 그를 높이 평가하지도 않았고, 또 인색(cheap)했다고 말했다. 결국 돈 문제로 보인다. 말들은 많지만 세상에서 돈보다 더 중요한 것은

매우 드물다는 말이 맞을 것이다.)

　1편에서는 코니의 결혼식 파티, 2편에서는 앤서니의 첫 영성체 축하 파티, 3편에서는 마이클의 훈장 수여식 축하 파티가 각각 영화 첫머리에 있으며 세 편 모두 파티에서 앞으로 전개될 주요 인물들을 사전 선보이는 역할을 하기도 한다. 여기서 8년 만에 마이클은 전처 케이를 대면하게 된다. 이때 아들 앤서니의 장래 진로 문제에 대하여 대화한다. 마이클은 현재 법대에 다니고 있는 앤서니가 학업을 마치고 변호사가 되어 자기를 돕고 나중에 정치 사회적으로 출세하기를 바라고 있는 반면 앤서니는 법 공부를 그만두고 아버지의 세계와 멀어지는 성악가의 길로 나가기를 바라고 있어, 어머니 케이를 통해 아버지 마이클을 설득하여 허락을 받고자 한다. 두 사람은 아들의 진로 문제와 케이 입장에서 본 마이클의 위선에 대하여 다투고, 케이는 마이클이 작은아버지 프레도를 죽인 것을 앤서니도 알고 있다는 말을 전하니, 마이클은 낙담한다. 결국 마이클은 앤서니의 예술가로 향한 진로 변경을 마지못해 승낙한다. 케이는 아이들이 아버지를 사랑하고 있다는 말도 전한다.

　마이클은 비토 안돌리니 코를레오네 재단(Vito Andolini Corleone Foundation)을 만들어 메리를 명예회장과 이사장으로 앉히고 시칠리아 빈민구제를 위하여 천주교에 1억 달러를 기부한다. 반면, 패밀리는 도박 등 모든 비윤리적인 사업을 접고 바티칸이 25% 지분을 소유하고 있는 유럽의 부동산 대기업 이모빌리아레(Immobiliare)의 과반의 지분을 바티칸의 승인하에 코를레오네 그룹(Group)으로 확보 인수하기 위하여 길데이 대주교를 접촉하고, 그가 6억 달러의 뇌물을 요구하여 이에 응한다. 이는 자식들에게 할아버지, 아버지 세대의 어두운 마피아 세계에서 벗어나서 어떻게든 합법적인 양지의

것을 물려주려는 시도다. 그러나 언론도, 재계도, 마피아 동업자들도, 심지어 자식들도 마이클의 순수한 의도를 의심의 눈초리로 바라본다.

메리는 오빠 앤서니가 그러더라면서 단지 자기는 얼굴마담으로 아빠에게 이용만 당하느냐는 의심의 말을 할 때, 재단에 오빠도 너와 같이 참여했으면 하는 것이 자기의 바람이라면서 절대로 너희들에게 간섭하지 않겠다면서 메리를 안고 "널 지키기 위해서라면 아비는 지옥의 불에라도 뛰어들 것이다."라고 말하며 설득한다. 마피아 동업자들은 이모빌리아레를 이권 및 돈세탁 등으로 이용할 수 있겠다 싶어 참여하고 싶어 하나 마이클은 단호하게 거부한다. 특히 나이 든 돈 알토벨로가 마이클을 설득하려고 하나 실패하고 결국 마이클 제거를 음모한다. 마이클은 이참에 마피아 동업자들과 사업상으로 '빚과 불만'을 모두 같이 청산하고자 알토벨로에게 회의 소집을 부탁한다. 회의는 뉴저지주 애틀랜틱시티의 고층 호텔 건물 연회장에서 열린다. 여기서 마이클은 동업자들에게 수익금을 넉넉히 분배함으로써 사업상으로 청산한다. 무슨 일에서인지 불만이 있는 조이 자자는 말다툼 끝에 회의장을 박차고 나가고, 그를 설득하기 위해 알토벨로가 나간 후 잠시 후 극심한 소음과 진동으로 식탁에 있는 귤이 바닥으로 떨어지는 등 온갖 것들이 흔들리더니 헬리콥터가 창문 밖에서 나타나 기관총을 난사하여 참석자인 원로 동업자들의 다수가 죽는데 마이클은 빈센트의 보호 아래 겨우 빠져나와 가까스로 목숨을 건진다.

조이 자자의 짓이지만 뒤에서 조종하는 자는 알토벨로라는 것을 알고 있는 마이클은, 천둥 치는 밤 알토벨로에 대한 분한 마음을 삭이다가 발작을 일으키고 이미 저세상 사람인 작은형 프레도 이름을 부르며 쓰러지고 병원으로 이송된다. 마이클이 병원에 입원해 있는 동안 빈센트는 고모 코니의 허

락을 받고 조이 자자를 죽인다. 병원에 문병 온 케이는 마이클에게 아들 앤서니가 부활절에 시칠리아 팔레르모에서 데뷔 공연을 한다는 것을 알려주고 마이클은 꼭 가겠다고 약속한다. 병상에서 마이클은 조이 자자를 제거했다는 보고에 빈센트와 코니에게 불같이 화를 낸다. 빈센트에게는 따로 두 가지를 주문한다. 성질이 불같아 매사 실수를 하는 아버지 산티노를 닮지 말라는 것과 메리와의 관계를 끝내라는 주문이다. 불같은 성격 때문에 목숨까지 잃은 큰형의 전철을 조카가 따라가는 것을 걱정했을 것이고, 마피아에서 벗어날 수 없는 빈센트와 메리가 결혼이라도 한다면 메리가 영원히 '어둠의 세계'에서 벗어나지 못할 것임이 자명하기 때문일 것이다. 알토벨로는 자기는 늙어서 이제 매사 욕심이 없다면서도 마이클에 대한 음모를 뒤에서 조종하는데 문병까지 와서 마이클에게 일에서 은퇴할 것을 권하나 마이클은 이미 알토벨로의 의도를 갈파하고 있어 인사 정도의 대화만 오고 간다.

영화 중간쯤에서 시칠리아 시골 풍경으로 그리스풍 신전이 멀리 보이고 도로에 승용차 세 대가 오고 그 앞으로 목동 두 명이 양 떼를 몰고 길을 건너는데, 시실리 바게리아(BAGHERIA, SICILY)가 아래 자막으로 나온다. 마이클이 메리, 빈센트, 경호원 알 네리 등 측근을 데리고 앤서니의 마시모 극장 공연에 즈음하여 도착한 것이다. 이번 여행은 앤서니 공연 때문만은 아니다. 로마 바티칸에 계류 중인 이모빌리아레 인수 건에 대한 해법을 모색하고 방해 세력에 대한 대비책을 마련하기 위함이다. 아버지 때부터 각별한 인연을 가지고 있는 돈 토마시노(Don Tommasino, 비토리오 두세 扮)를 그의 빌라로 찾아가 만나 조언을 듣는다. 그는 젊었을 때 비토 코를레오네가 원수 치치를 죽일 때 수행했는데 그때 총상을 입어 평생 바퀴의자 신세를 지고 있다. 토마시노의 빌라는 마이클이 젊은 시절 한때 시칠리아에서 은신한 곳이

기도 하다. 고향에 돌아와 있는 돈 알토벨로에 대한 평판, 애틀랜틱시티 살육을 시시하고, 이모빌리아레 인수 같은 문제에 대하여 바티칸에 압력을 넣을 만한 인물로 정재계의 거물 돈 루케시(Don Lucchesi)를 말해 준다, 그리고 천주교 내부에 명예로운 사람으로 도움을 받을 수 있는 사람으로 영향력이 막강한 람베르토 추기경(Cardinal Lamberto)을 추천한다.

시칠리아 저녁 식사 모임 행사에서 마이클이 참석자들에게 아들 공연에 모두 초대한다며 "여러분 모두에게 관람표를 드릴 것입니다. 시간 늦지 않게 와 주십시오."라고 말한다. 이어서 앤서니가 "아빠, 드릴 선물이 있어요." 하면서 영화 내내 의미 있는 장면에서 멜로디로만 흘려보냈던 곡을 기타 연주와 함께 이탈리아어로 부른다. 부르기 전에 "순수 시칠리아 음악으로 코를레오네 마을에서 유래된 곡이라고 소개한다.(It comes from the town of Corleone and it's authentic Sicilian.)" 아들의 기타 연주와 노래를 듣는 내내 마이클은 손가락으로 눈을 부비며 편치 않아 한다. 화면은 마이클과 첫 부인과의 결혼식장을 보여준다. 아폴로니아의 손님 접대 장면과 마이클과 아폴로니아가 서로 붙들어 안고 춤을 추는 장면이다. (사실 영화에서 코를레오네 마을에서 전해 내려오는 곡으로 설정된 것은 픽션이며 리노 로타가 작곡한 곡이다. 1973년 〈대부〉 곡으로 아카데미 주제가상(Best Original Score) 후보로 올랐으나 1958년 작 영화 〈Fortunella〉에서 이미 사용된 곡으로 밝혀져 실격되었다. 그럼에도 불구하고 1974년에는 〈대부〉 2편의 아카데미 주제가상을 받았다. 〈대부〉의 사랑의 테마(Love Theme from The Godfather), 〈Speak Softly, Love〉로 앤디 윌리엄스(Andy Williams) 판으로 우리에게도 널리 알려졌다. 곡 자체는 전해 내려오는 민속곡이 아니지만 앤서니가 노래한 가사만은 시칠리아 민요다.)

마이클은 돈 토마시노가 추천한 람베르토 추기경을 만나 돈만 받고 이모빌리아레 인수 건을 방해하는 길데이 대주교(Archibishop Gilday)의 비리를 폭로하고, 회한의 과거에 대해 고해성사를 한다.

저는 아내를 배신했습니다. 제 자신까지도 배신했습니다. 살인을 하고, 또 살인을 하라는 지시를 내리기도 했습니다. 옛날에 제 친형을 죽이라는 지시를 내렸습니다. 형 때문에 다쳤다는 이유로 저의 어머니의 아들을 죽이고, 아버지의 아들을 죽인 것입니다.(울음을 터트린다.)

병상에 있어 이모빌리아레 인수 최종 승인 결제를 미루던 교황 바오로 6세의 선종 소식이 전해진다. 코니는 병약하고 심약해진 오빠 마이클을 돌보며 위로한다. 알토벨로는 살인 청부업자 모스카(Mosca)에게 마이클 제거를 의뢰한다.

바게리아 역 플랫폼에 기차가 들어오고 케이가 홀로 내리고 미리 기다리고 있었던 마이클, 메리, 코니가 그녀를 맞이한다. (바게리아 역은 실제의 바게리아 역이 아니고 타오르미나 지아르디니 기차역에서 촬영했다. 나는 7일 오후 스마트폰 분실로 인해 시간이 없어 〈대부〉와 〈그랑블루〉의 촬영지인 이곳 역을 방문하지 못했다.) 코니는 빈센트에게 너뿐이 없다면서 마이클의 신상에 무슨 일이 있으면 빈센트 네가 복수해야 한다면서 맹세를 받아낸다. 이즈음 마이클은 케이를 데리고 코를레오네 마을을 안내한다.(이때의 자세한 이야기는 앞서 6일 촬영지 포르자 다그로 마을 방문 때 했다.) 마이클과 케이가 나들이 후 토마시노의 빌라에 돌아온다. 그사이 돈 토마시노가 자동차로 이동 중에 모스카에 의하여 죽임을 당한다.

토마시노의 빌라에서 마이클과 케이는 서로 과거의 해묵은 감정을 풀고 화해하며 단둘이 화기애애하게 식사를 하고 있는 중에 돈 토마시노의 살해 소식이 집에 있는 가족과 마이클 일행에게 전해진다. 람베르토 추기경이 교황으로 선출되어 요한 바오로 1세가 된다. 마이클은 이모빌리아레 인수가 순조롭지 않은 것은 루케시, 길데이 대주교, 그리고 바티칸 금융인 프레데릭 카인직(Frederick Keinszig), 이 3인의 정교한 협잡 때문이라는 것을 알게 된다. 알토벨로, 길데이 대주교 등 모든 사람을 루케시가 조종한다고 빈센트는 파악한다. 마이클 암살 계획도 루케시 음모라는 것이다. 바티칸 은행 책임자 프레데릭 카인직이 돈을 들고 실종된다. 코니의 의견과 빈센트의 강한 의지에 따라 마이클은 코를레오네 패밀리의 대부 자리를 조카 빈센트에게 넘겨준다. 단 메리와의 관계를 끊는다는 조건이다. 칼로(Calo), 네리 등 세 명으로부터 충성 서약을 받으며 빈센트는 돈 빈첸초 코를레오네로 코를레오네 패밀리의 대부 자리를 승계한다. 영화는 이제 마시모 극장으로 이어진다.

마시모 극장 장면을 이어가기 전에 먼저 오페라 〈카발레리아 루스티카나(Cavalleria Lusticana)〉를 이야기하겠다. 앤서니의 데뷔 작품과 배역은 오페라 〈카발레리아 루스티카나〉에서의 주인공 투리두(테너)다. 영화에서 마시모 극장이 등장하면서부터 시종일관 〈카발레리아 루스티카나〉 음악이 흘러나오는 이유이기도 하다. 시칠리아의 어느 시골 마을을 배경으로 살인의 비극으로 끝나는 이 오페라를 〈대부〉 영화의 극중 무대 위에 올림과 동시에 주인공이 처절하게 몰락하는 마지막 장면의 극적 효과를 위한 배경음악으로 도입한 것으로 보인다.

〈대부〉 영화 팬으로서 처음에는 왜 코폴라가 〈대부〉 3편에 이 곡을 삽입했는지 이해하기 어려웠다. 왜냐하면 영화의 내용과 오페라 〈카발레리아 루

스티카나〉의 내용에서 공통점을 찾지 못했기 때문이었다. 단지 앤서니의 공연곡이라는 이유로는 납득이 안 갔다. 코폴라는 이탈리아 정서를 꿰뚫어 보는 능력을 갖춘 이탈리아계 미국인이기에 내가 보지 못한 공통점을 알고 있을 것이다. 그의 설명을 들어보면, Cavalleria Rusticana는 영어로는 rustic chivalry로 〈대부〉의 내용도 이 제목이 의미하는 바와 같다는 것이다. 우리말로 제목을 번역하면 cavalleria의 의미는 '기병, 기사도, 기사도 정신', 그리고 원형 rusticano는 '시골 생활의, 촌스러운, 소박한, 조잡한'인데 영어로도 rustic chivalry라고 하니 시골 기사도, 소박한 기사도, 촌스러운 기사도쯤으로 이해를 했다. 사람들은 누구나 조금씩은 모국어 콤플렉스(mother tongue complex)라는 것이 있어 라틴어 어원을 갖고 있는 Cavalleria Rusticana라는 말을 지적이고 고상한 뜻으로 오해할 수도 있지만 실은 그 뜻은 '촌스러운 기사도' 정도다. 코폴라의 생각은 시칠리아 시골 마을에서 벌어진 치정에 얽힌 복수극과 〈대부〉에서의 얽히고설킨 사건들이 일맥상통하고, 이는 중세 유럽사회에서 (코폴라 생각에) 일정한 도덕적 규칙을 가지고 있는 기사도와는 달리 세련되지 못한 의리에 기반을 둔 rustic chivalry, 또는 Cavalleria Rusticana, 즉 소박하고 순박한 세련되지 못한 기사도가 〈대부〉와 오페라의 닮은 점이라고 생각하고 있는 것으로 나는 이해했다.

〈카발레리아 루스티카나〉의 원작은 희곡으로 시칠리아 카타니아 출신 작가 조바니 베르가(Giovanni Verga)가 원작자다. 이것을 이탈리아 본토 토스카니의 리베르노(Liverno) 출신 피에트로 마스카니(Pietro Mascagni)가 가극, 즉 오페라로 만든 것이다. 짧게나마 내용을 살펴보면, 시칠리아의 어느 시골 마을에서 부활절 아침부터 하루 동안에 벌어진 치정에 얽힌 죽음의 비극이다. 부활절에 의미를 두었는지는 알 수 없으나 〈대부〉 영화가 비극으로

끝나는 앤서니의 데뷔 공연날도 부활절(혹은 부활절 이브)이다. 우연이지만 부활절에 내가 시칠리아에 왔고, 어색한 예지만 괴테도 부활절에 시칠리아 여행을 했다.

투리두는 제대군인으로 서로 사랑했던 애인 롤라가 그의 군복무 기간 동안에 고무신을 거꾸로 신었다. 다시 말하면 마부 알피오와 결혼해 버렸다. 투리두는 지금은 산투차와 사귀고 있다. 그렇지만 투리두와 롤라는 다시 몰래 만나고 있다. 현재의 애인 산투차는 이들의 관계를 알고 있어 롤라의 남편 알피오에게 폭로하지만 이내 후회한다. 알피오는 투리두에게 결투를 신청하고, 결투장으로 향하는 투리두는 죽음을 예감하고 어머니 루치아에게 불길함을 전하고 결투장으로 향한다. 어머니 루치아가 절규하며 아들 투리두를 부르고 투리두가 죽었다는 외침이 들리고, 루치아와 산투차는 비명을 지르며 쓰러진다.

이 오페라에서 가장 유명한 곡은 아리아가 아니라 간주곡(間奏曲, inter-mezzo)이다. 알피오가 투리두에게 결투를 신청하기 전에 흐르는 음악이다. 비극적인 대단원(클라이맥스) 전 폭풍전야의 고요를 담고 있는 그런 곡이다. 영화 〈대부〉에서 마시모 극장이 나오면서 앤서니의 오페라가 시작되기도 전부터 이 곡이 배경음악으로 자주 흐르는 것도 마지막의 비극을 암시하는 효과도 있을 것이다. 심지어 온통 피로 물들어 마이클이 절규하는 장면까지도 이 음악이 배경으로 흐른다. 수년 후 마이클이 토마시노의 빌라 마당에서 생을 마감할 때조차도 이 음악이 흐른다.

내 개인적인 이야기로 오래전 친지의 한 고상한 결혼식장에서 이 곡을 듣고 놀랐던 경험이 있다. 치정에 얽힌 살인의 이야기를 생각나게 하는 〈카

발레리아 루스티카나〉의 간주곡을 하필이면 결혼식장에서 연주한 것은 분명 실수로 봐야 한다. 음악에는 멜로디 이상의 의미와 상징이 있다는 것을 간과한 결과일 것이다. 그러나 〈대부〉 3편 마지막에서는 (앞서 말한 내 친지의 결혼식장과는 달리) 공통적인 결말의 비극성 때문에 적절한 선택이고, 그 비극성 때문에 아름다운 간주곡 선율마저 영화 관객의 가슴을 쥐어짠다.

　〈대부〉 영화 세 편의 마지막 마무리 편이 3편이고 그 3편의 마무리를 팔레르모 마시모 극장에서 길게 하기에 마시모 극장은 〈대부〉에서 매우 중요한 장소다. 그럼에도 불구하고 영화 속에서 '마시모 극장(Theatre Massimo, Teatro Massimo)'에 대한 언급에는 인색하다. 오늘날 나 같은 관광객이나 마시모 극장에 관심을 두지, 원작자 푸조와 감독 코폴라를 비롯하여 영화 제작진이 마시모 극장 자체에는 비중을 크게 두지 않았던 듯하다. 처음 케이가 병원에 누워 있는 마이클에게 '앤서니가 데뷔 공연을 부활절에 팔레르모에서 한다.' 정도로 언급하여 장소로서 마시모 극장에 대한 정보는 전달하지 않는다. 데뷔 공연에 대한 두 번째 언급은 시칠리아 저녁 식사 모임 행사에서 마이클이 참석자들에게 아들 공연에 모두 초대한다고 선언을 할 때 한다. 그런데 하필 딸 메리 등 젊은이들의 카드놀이 대화에 묻혀 마이클의 소리가 작아지며 이때 공연장으로 '마시모 극장'이 희미하게 들릴 듯 말 듯 처음으로 언급은 된다. DVD 영화 영어 자막을 누가 관장하는지 모르겠는데 하여튼 자막에는 그 희미하게 언급된 마시모 극장(Theatre Massimo)을 생략해 버린다. 자막화 하기는 너무 소리가 작았던 모양이다. 소리가 들릴 듯 말 듯 작았다는 것은 감독이나 원작자가 크게 신경 쓰지 않았다는 증거다. 이렇게 영화에서는 마시모 극장에 대해서는 비중을 안 둔다.

　세 번째 장소 언급에 드디어 마시모 극장이 처음으로 정상적으로 들린

다. 토니(앤서니)의 공연이 시작되기 전 극장 내에서 마이클, 케이, 앤서니, 메리, 고모 코니와 같이 한데 모여 인사하고 격려해 주는데 케이가 참석하지 못한 현 남편 더글러스가 보내온 축하 메시지를 읽어주는데 여기에서 처음으로 큰 소리로 마시모 극장이 언급된다. "Here's hoping Tony sings better at **the Teatro Massimo** than in the shower, Dave Douglas.(샤워할 때보다는 마시모 극장에서 더 잘 부르기를 바라며, 데이브 더글러스)" 케이의 목소리로 읽어주는 축하 전보 메시지다.

영화에서의 마시모 극장 장면은 해가 진 어둠 속에 마시모 극장 문과 문 너머 거리가 비치며 〈카발레리아 루스티카나〉 음악이 흐름과 동시에 시작된다. 극장 안에서는 관객 손님들의 입장, 서로의 인사, 이제 갓 코를레오네 패밀리의 수장, 대부 자리를 마이클로부터 승계받은 죽은 큰형 산티노의 사생아 빈센트의 지휘하에 경호경비원들의 활동이 부산하다. 돈 알토벨로가 이미 살인전문가 모스카(Mosca)에게 마이클을 살해하라고 의뢰해 놓은 상태였고, 이런 암살 첩보가 이미 접수되었기 때문이다. 경호뿐만 아니라 빈센트 코를레오네 측에서도 적을 암살하려는 계획이 진행된다. 먼저 돈 알토벨로(Don Altobello)에게 코니가 카놀리 상자를 들고 접근한다. 그들은 일생 신뢰관계를 유지하는 대부(代父)와 대녀(代女) 사이다. 당연히 인사 이상의 주옥같은 아름다운 대화가 오가며 코니는 그에게 카놀리를 선물한다. 극장 밖에서도 코를레오네 측에서 암살 공작이 진행된다. 네리는 마이클을 농락한 길데이 대주교를 암살하기 위하여 바티칸으로 기차를 타고 가는 장면이 공연 도중에 나온다. 칼로는 마이클의 사업을 방해하는 모사꾼 루케시 집으로 향한다. 마이클로부터 메리와의 단절을 조건으로 패밀리의 수장 대부 자리

를 승계받은 빈센트는 그 바쁜 와중에 가까이 오는 메리에게 결별 선언을 하니 메리는 가슴 아파한다.

막이 오르고 〈카발레리아 루스티카나〉의 음악과 투리두 역 앤소니의 테너로부터 오페라가 시작된다. 투리두가 알피오의 귀를 물어뜯는 장면에서는 경호경비 지휘로 바쁜 와중에도 빈센트는 과거 조이 자자의 귀를 물어뜯었던 것을 생각하고 피식 웃는다. (분명 코폴라 감독은 〈대부〉 3편 앞부분에서 빈센트가 조이 자자의 귀를 물어뜯는 장면은 〈카발레리아 루스티카나〉에서 생각해 냈을 것이다.) 로열석에 마이클, 케이, 메리 등 일행과 같이 앉은 코니는 가끔 쌍안경으로 공연을 당겨 보다가 건너편 격실 좌석에 홀로 앉아 있는 알토벨로를 자주 관찰한다. 그때마다 알토벨로는 열심히 카놀리를 먹으며 공연을 보고 있다.

마이클 암살을 청부 받은 모스카는 신부 복장으로 관객이 입장할 때 같이 극장으로 잠입하고, 공연이 시작된 뒤로 빈센트 쪽 경호경비원 한 사람을 살해하고 마이클 좌석 건너편 격실에서 망원경이 부착된 저격 총을 설치하고 마이클을 겨눈다. 마이클이 들락거리며 움직여서 여의치 않고, 그러는 사이에 쌍둥이 경호경비원 중 한 사람이 모스카에게 살해당하고 이어 또 다른 쌍둥이 경호경비원마저 살해당한다. 극장 밖의 장면으로 돈을 가지고 달아난 카인직이 빈센트 코를레오네가 보낸 자객에 의하여 다리에 목이 매달려 자살로 위장 살해된다. 다음은 마이클에 우호적인 교황 요한 바오로 1세가 길데이 대주교로부터 독살당한다. 계속 코니는 쌍안경으로 알토벨로를 관찰하는데 카놀리를 먹다 말고 그는 숨을 거둔다. 코니는 슬픈 목소리로 "대부님, 편히 잠드세요."라고 말하며 흐느낀다. 네리는 바티칸에 잠입하여 길데이 대주교를 권총으로 살해하고 건물 층계 밑으로 추락시킨다. 칼로는 루케시

집에 도착하여 몸수색 후 루케시를 만나고, 루케시의 안경을 잡아 그 안경을 루케시의 목에 꽂아 살해한 후, 경비원으로부터 저격된다. 마시모 극장 안팎에서의 극심한 살인극과는 대조적으로, 마시모 극장 무대의 앤서니 주연의 오페라는 성공적으로 끝난다.

영화에서 요한 바오로 6세가 선종하고 람베르토 추기경이 요한 바오로 1세가 되어 계승하고 곧바로 길데이 대주교에게 독살당한다. 이 설정은 물론 픽션이다. 역사에서는 1978년 8월 6일 요한 바오로 6세가 선종하고 같은 달 26일 요한 바오로 1세가 계승한다. 그는 교황에 오른 지 33일 만인 다음 달 9월 28일 심장마비로 사망한다. 바티칸은행을 개혁하려는 계획이 알려졌기에 독살당했다는 추측과 소문이 난무했으나 사실로 입증된 것은 없었다. 아마 여기에서 착안하여 코폴라와 푸조가 이야기를 만들어낸 듯하다. 〈대부〉 3편의 대부분은 1979년 초에서 1980년 4월 부활절까지 일어난 이야기다. 영화 속 앤서니의 마시모 공연 포스터는 4월 14일 토요일 자다. 이는 1979년 부활절 이브 것이고, 이야기 전개로 봐서 1980년 부활절 이브 것인 4월 5일 토요일 것이어야 맞다. 옥에 티로 제작진의 실수로 보인다. 짐작건대 촬영이 애초 계획보다는 1년쯤 늦어졌고, 애초 계획에 맞춰 만들어 놓은 소품을 그대로 사용해서 나타난 현상으로 보인다.

이제 공연이 성공적으로 끝나고 모두 앤서니를 축하하며 마시모 극장을 나온다. 암살자 모스카는 이제 이곳에서 마이클을 죽이려고 권총을 품에 품고 대중에 섞인다. 이때부터의 장소는 마시모 극장의 약 30개가 되는 긴 계단 위다. 앤서니를 중심으로 가족 친지들의 무리, 관람객들, 경호경비원들 무

리가 뒤엉키고, 메리는 이때 빈센트에게 접근하여 그녀를 피하는 그의 행동에 불만을 토하는데 빈센트는 그녀를 나무라며 가족 쪽으로 가라고 유도한다. 이때 모스카의 바람잡이들이 당나귀 소리를 내며 혼란을 유도하고 경호 경비원들이 그들을 제지하려고 한눈파는 사이 모스카는 신부복 속에서 권총을 꺼내 층층대를 내려오는 무리 속의 마이클을 저격하나 치명상을 입히지 못하고, 두 번째 저격을 하니 아빠에게 접근하는 메리의 가슴을 관통한다. 빈센트는 이때 뛰어와 권총으로 모스카를 저격하여 죽인다. 총에 맞은 메리는 홀로 서 있고 총소리에 모두가 계단 위에 엎드려 한순간 침묵이 흐르며 다시 메리가 "아빠!"라고 부르며 층층대 위에서 힘없이 쓰러진다. 온 가족이 오열하며 그녀에게 달려오고 마이클은 메리를 부둥켜안고 죽음을 확인한 후 허공에 대고 절규한다. 〈카발레리아 루스티카나〉의 간주곡이 흐르고, 화면은 마이클이 세 여자와 춤을 추는 장면을 차례로 보여준다: 딸 메리와의 춤, 젊은 시절 시칠리아에서 결혼한 후 마이클 대신 자동차와 함께 폭사당한 첫 부인 아폴로니아와의 결혼식장에서의 춤, 그리고 전 부인 케이와의 춤을…….

같은 곡이 계속 이어서 흐르는 가운데 장면은 바뀌어 바게리아 돈 토마시노의 빌라(Castello degli Schiavi) 마당에 심하게 늙어 보이는 마이클이 의자에 앉아 눈에 거슬리는 햇볕을 막고자 천천히 힘없이 선글라스를 쓴다. 잠시 후 팔에 힘이 빠져 의자 밑으로 처지고 무릎에 있던 귤 하나가 땅바닥에 굴러 떨어지고, 의자가 팔이 밑으로 처진 몸을 한동안 지탱해 주다가 이윽고 균형을 잃은 마이클 몸이 의자와 함께 밑으로 고꾸라져 땅바닥에 엎어진다. 땅바닥에 엎어진 마이클 주변에 개 한 마리가 맴돌고 마당에 바람이 스치는 장면을 한동안 보이면서 〈카발레리아 루스티카나〉의 곡이 끝나며 같이 영화도 끝이 난다. 이곳은 시칠리아 도피 시절에 은신했던 곳이고, 첫 부인 아

폴로니아와 신혼살림을 차렸던 곳이고, 그녀가 자기 대신 자동차에서 폭사당한 곳이기도 하다. 마시모 극장 비극 후에 회한의 여생을 이곳에서 보냈던 것이다.

자, 이제 마시모 극장을 구경할 차례다.

11시 10분경에 숙소를 출발하여 숙소 앞 마케다 거리(Via Maqueda)를 북쪽을 향하여 천천히 5분쯤 걸어가면 왼쪽으로 주세페 베르디 광장(Piazza Giuseppe Verdi)에 이르고 그 광장에 웅장한 누런색의 마시모 극장이 있다. 그곳에서는 벌써 수많은 여행객들이 붐볐다. 극장은 광장과 철제 울타리로 경계 지어졌는데 극장 정면이 보이는 곳에 광장에서 두 계단 높이의 극장 마당으로 들어가는 커다란 철제문이 활짝 열려 있고, 문 오른쪽에 두 사나이가

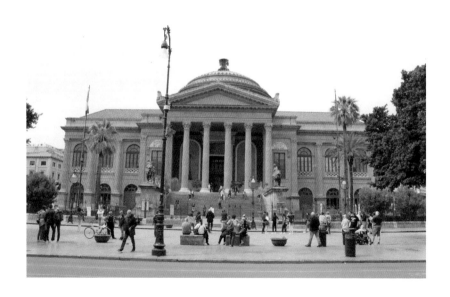

기타와 아코디언을 각각 연주하며 엉거주춤 앉아서 노래를 하고 그들을 중심으로 반원으로 관광객들이 모여들어 남녀가 붙들고 춤도 추고, 각자 노래도 따라 부르며 흥겨워하고 있었다. 이 길거리 2인조 음악가 앞의 깡통에 동전을 던져 넣는 사람도 가끔은 있었다.

정문을 지나 마당 너머로는 약 30개의 계단으로 마시모 극장 전면의 기둥 여섯 개가 받쳐 들고 있는 건물 입구 현관으로 연결된다. 〈대부〉 마지막 비극의 장면이 이곳 계단에서 이루어졌다. 이 계단을 오르내리고, 잠시라도

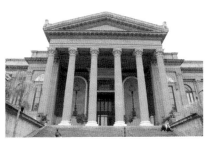
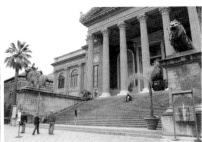

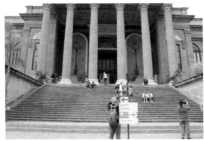

관광객이 뜸한 틈을 타서 사진과 동영상을 찍고 남에게 부탁하여 계단에 앉아 있는 나를 사진으로 남겼다. 내가 앉아 있는 곳이 마이클이 메리를 안고 절규한 곳이다.

이제 극장 건물을 왼쪽으로 돌아가면 입구가 있다. 들어가면 접수대가 있는데 그곳에서 극장 내부를 관광할 수 있는 표를 구입할 수 있다. 판매원도 영어가 완벽하지 않고 나도 마찬가지라 그리고 표도 이탈리아어로만 되어 있어 나중에 약간의 오해가 생기는데 두 장을 주었다. 총 13유로였다. 표를 산 몇 분 후에 입장하는 단체에 따라가면 된다는 것을 접수대 직원에게 두어 차례 확인했다. 이윽고 단체에 합류하고 젊은 여자 안내인은 이탈리아

어와 영어로 번갈아서 이곳저곳을 설명했다. 플래시 없이 영상, 사진 다 찍을 수 있다. 시간 순서대로 설명하면,

11시 30분부터 관광을 시작했는데 입구의 홀(현관)에서부터 시작된다. 홀은 길이는 약 32m, 폭 12m다. 이곳에서는 영화에서도 잠깐 보인 마시모 극장의 목재 모형 앞에서 안내인은 열 명쯤 되는 우리들을 세워놓고는 극장의 역사와 규모를 설명했다. 이곳에는 조반 바티스타 필립포 바실레(Giovan Battista Filippo Basile)의 청동 흉상이 있다. 안내인은 첫 공연 작품이 베르디의 〈홀스타프(Falstaff)〉였다는 것까지 알려주고 우리를 다음 장소 관객석으로 안내했다.

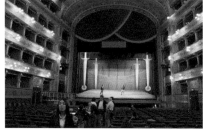

　　11시 34분 아래 1층 관객석으로 들어가니 정면으로 무대가 있고 무대 앞에 의자가 줄지어 있으며 장관인 것은 돔 형식의 천장 높이까지 거의 올라가 있는 7층까지 격실 관람석이 있다. 로열석은 무대 정면으로 2층에 있다. 우리가 방금 전에 들어왔던 문 위에 위치하고 있다. 안내인은 우리들을 무대 정면을 바라보고 있는 1층 관람석에 앉히고 설명을 계속했다. 파바로티가 이 무대에서 공연했다는 것, 음향효과가 뛰어나 마이크가 필요 없다는 것을 자랑하며 안내 설명을 열심히 했다. 관람석 중앙 돔 천장의 그림은 중앙의 원을 중심으로 11개의 꽃잎이 있는 꽃을 닮았는데 11개의 꽃잎은 각각 실내 냉방환기통풍장치의 한 부분이라고 했다. 그림에 대한 전문가가 아닌 나의 눈으로 보면 종교적이라기보다는 그리스 신화적인 것으로 느껴졌다. 그사이 무대에서는 리허설 준비로 바쁜 듯 보였다.

 1층에서 다시 무대 정면의 왔던 문으로 나와 층계를 올라 천장에 그림이 있고 기둥이 호화롭고, 장식등이 천장에 있는 방을 잠깐 소개하며 지나가서 2층 방으로 인도했다. 이때 안내인은 내 표를 보고는 이번 차례 관광이 아니라 극장 무대 뒤편까지 안내하는 관광프로그램 표를 끊었다는 것이다. 돈을 나에게 5유로를 내줘야 하는 모양이다. 접수대의 직원에게 두어 차례 확인했는데도 이런 실수가 나온 것이다. 그 직원이 자세히 모르고 대충 안내한 것이다. 그럼 내가 정확히 몇 시에 와서 관광을 해야 하느냐고 물으니 오후 2시 프로그램이라는 것이다. 그럼 2시에 다시 와서 보면 되겠느냐고 물으니 그렇게 하라고 했다. 그리고 기왕 왔으니 지금 계속 보고, 2시에 다시 와서 처음 보는 것처럼 처음부터 끝까지 다시 보는 것으로 안내인과 나 사이에 약속이 이루어졌다.

 11시 43분에 인도된 관람석은 로열석으로 보이는 곳으로 안내했는데 이제는 관람석 전체가 불이 꺼져 있고 무대에서는 리허설에 들어가 있었다. 아마 앞으로 공연해야 하는 빈첸초 벨리니(Vincenzo Bellini)의 〈I Puritani(청교도, The Puritans)〉일 것이다. 조명이 켜진 무대에 수십 명의 평상복 차림의 남녀가 중앙에 한 여자를 두고 객석을 향하여 합창을 하고 우리들은 좌석에 앉아 어둠 속에서 오페라 감상을 할 때처럼 조용히 무대를 바라보았다.

안내인의 안내 순서에서 우리들에게 아주 잠시지만 마시모 극장의 공연을 맛보여주는 시간이었던 모양이다. 5분이 채 못 되어 오페라 감상(?)을 끝내고 다음 안내 순서로 진행되었다.

11시 48분에 안내된 곳은 1층의 폼페이의 홀(Pompeian Hall)이었다. 폼페이식의 방이라 그렇게 이름 지었을 것이다. 이 방은 메아리방(Echo Hall 혹은 Echo Room)이라고도 하는데 말을 하면 메아리가 되어 반향 되는데 바닥 무늬로 표시된 방 중심에 가까워질수록 메아리가 더 크고 뚜렷해진다고 해서 그런 별명이 붙여졌다.

안내인은 우리들에게 각자 방 중심에서 목소리를 내보라고 했고, 나는 크게 애국가 처음 '동해물과 백두산이 마르고 닳도록!'을 크게 불렀다. 물론 메아리로 크게 방 안에 울려 퍼졌다. 내 좋을 대로 의미를 부여하자면, 마시모 극장 역사에서 대한민국 애국가가 딱 한 마디지만 울려 퍼진 것은 이번이 최초였을 것이다.

이 방은 원래 귀족들의 흡연을 위한 방이었고, 또한 거래와 사업에 관한 대화를 나누도록 만들어졌고, 메아리는 다른 사람들의 말소리가 다 묻혀버려 바로 앞의 대화 상대방의 말만 들리게 되는 효과가 있어 사적 상담 대화에 안성맞춤 방이며 또한 이 방 모두에게 전할 말이 있을 때는 중앙에서 한

번만 말해도 실내의 많은 모든 사
람들에게 크게 들리는 효과도 있
다는 것이다. 안내인은 이 방이 마
시모 극장 관람의 마지막이라며
바로 앞에 연습실이 있고, 현재 배
우들이 연습 중이라 들어갈 수 없으니 천천히 복도를 지나면서 내부를 구경
하라고 했다.

　11시 56분에 연습실의 문을 아주 천천히 지나며 내부를 구경했는데 젊
은 남녀 여러 명이 열심히 발레 연습 중이었다.

　11시 59분에 마시모를 나오는데 안내인은 우리들에게 작별 인사를 하고
나에게 2시에 잊지 말고 처음 들어왔던 곳으로 꼭 오라고 당부했다. 밖으로
나와 마시모 극장 건물을 약 10분 동안 외부로 돌며 건물 외부를 살펴보았다.

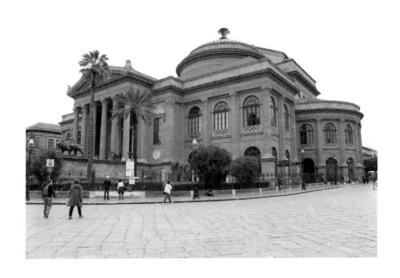

　2시까지 시간이 있고 점심은 먹어야 했기에 여러 가지를 생각하고 마시모 극장 정면 입구 층층대(〈대부〉 마지막 대단원 장면의 장소인 층층대) 정면 바로 앞길 건너로 입구 층계가 눈앞에 직선으로 보이는 곳의 옥외 탁자에서 토마토와 햄이 들어 있는 샌드위치와 카푸치노를 시켜 먹으며 눈앞 계단에서의 〈대부〉 장면을 상상하며 점심을 때웠다. 음식은 맛이 없어, 아니 내 입맛이 아니라서 남겼다. 그곳에 너무 오래 앉아 있었기에, 나중에 물도 하나 추가로 주문했다. 음식은 더 시켜도 입안에 들어가지 않을 것 같아서 어쩔 수 없이 물만 시켰다. 거리의 악사는 내 정면을 딱 가로막아 마시모 극장 계단이 내 눈에 안 보이게 하고 〈베사메 무초〉를 연주하였고, 나는 시야 방해를 하지 말라고 손으로 제지하는 모양새를 하여 그들을 쫓았다. 그들이 좀 더 사려가 깊었다면 시야를 가리지 않으면서 〈베사메 무초〉 대신 〈대부〉에서 나오는 멜로디를 연주했더라면, 아니면 〈카발레리아 루스티카나〉의 곡이라도 연주했더라면 내가 팁을 주는 것도 아깝지 않았으리라. 그는 내가 〈대부〉 영화에 미쳐 그곳에 앉아 있는 것을 추호도 알지 못했던 것이다.

　2시에 다시 극장 문으로 가니 상황은 나와 안내인과의 생각과는 달리 전
개되었다. 2시 관람단의 인원은 열댓 명이었고, 안내인은 우리들을 제일 먼
저 무대 뒤편으로 안내하고 설명했다. 무대 뒤는 당연히 어수선했는데 공사
현장과 같은 분위기였다. 금요일에 공연하는 청교도(I Puritani)의 무대를 준
비 중이라 했다.

　그녀의 설명에 의하면 이탈리아 내 다른 극장과는 비교할 수 없을 정
도로 크다며, 그 높은 천장을 가리키며 높이가 70m라 했고 깊이는 50m인
데 보통 다른 곳에서는 30m라 했다. 규모의 크기를 강조하기 위해서 실례로
1970년(1917년?, seventy와 seventeen 중 어느 것을 말했는지 헷갈렸다.) 〈아
이다〉 공연 때는 실제 코끼리를 무대에 올렸다고도 했다. 우리를 무대까지
안내하여 로열석을 정면으로 바라보는 곳에서 무대 앞을 사진에 담도록 해
주었다. 무대에서 바라보는 극장 내부는 그전에 로열석에서 바라보는 것보
다 더 웅장하고 거대했다. (그런데 실제 〈대부〉 영화에서는 이 웅장하고 거
대함을 느낄 수 없다. 왜 그럴까? 〈대부〉 촬영 당시 무대가 수리 중이었다. 그

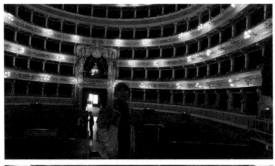

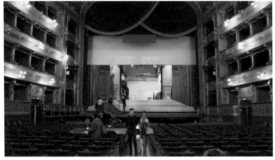

래서 마시모 극장 내부 다른 곳에서는 촬영이 가능했으나 무대 위의 장면만
은 찍을 수가 없었다. 무대 장면은 로마의 적당한 곳에서 촬영하여 편집했던
것이다. 그래서 영화에서는 앤서니가 열연하고 있는 무대와 함께 극장의 내
부가 일부라도 같이 나오는 적은 없다. 그래서 답답할 수밖에 없다. 무대를
피하면서 마시모 극장의 웅장하고 거대함을 살려 촬영하기에는 분명 한계가
있을 수밖에 없었을 것이다. 요즘 같으면 CG 기술로 이 정도의 애로점은 극
복했을 것이다.)

　이번에 나처럼 무대 뒤만 보아야 하는 경우의 관광객이 몇 명 더 있었는
데 우리 모두를 무대 뒤편을 보여주는 시간만 합류시키고 그 후로는 내쫓았

다. 나는 다시 또 한 번 더 다른 곳을 보고 싶었고 안내인하고도 이야기가 미리 되어 있었는데도 그들과 같이 나가야 했다. 세상은 항상 뜻대로 안 되는 법이다!

마시모 극장을 나와 노르만 궁전(Norman Palace)으로 향했다. 마시모 극장에서 마케다 거리(Via Maqueda)를 따라 남쪽으로 7~8분을 걸어서 비토리오 에마누엘레(Via Vittorio Emanuele) 길과 만나는 지점에 작지만 아름답고 웅장한 콰트로 칸티(Quattro Canti)라는 바로크식 광장에 도착했다. 스페인 아라곤 통치 시절인 17세기 초에 건설되었다. 영어로는 Four Corners 라는 뜻으로 광장을 둘러싸고 있는 네 개의 건물 정면(파사드)이 독특하게 곡선으로 되어 있고 각각 봄, 여름, 가을, 겨울을 나타내며 분수와 조각이 있다. 조각으로 스페인계 시칠리아 왕 찰스 5세, 필립 2세, 3세, 4세가 네 건물 파사드 각각에 있고, 그 위에는 수호성인 조각이 각각 있다. 독일 감독 빔 벤더스(Win Wenders)의 2008년 개봉 영화 〈팔레르모 슈팅(Palermo Shooting, 국내에서는 2010년 4월 상영)〉의 주요 촬영지이기도 하다. 나는 이 영화를 보지 못했다. 이번에 구해서 보려고 했으나 한국 시중에서 구할 수 없었고,

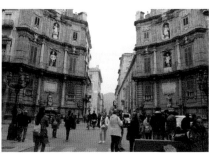

인터넷에서도 부분이 아닌 전체의 영화를 구하지 못했다.

콰트로 칸티에서 마케다 거리를 따라 남쪽으로 약간 벗어나 왼쪽으로 프레토리아 광장(Piazza Pretoria)에 원형 분수대가 있다. 이름이 수치의 샘 (Fontana della Vergogna)이라는데 고대 그리스의 다양한 인물의 조각상이 수십 개가 빙 둘러 있으며 머리가 떨어져 나간 것도 있었다. 관광객들은 분수대를 돌며, 분수와 조각상을 사진에 담으며 구경하고 있었다.

다시 남쪽으로 길을 따라 왼쪽의 시청 청사 건물을 지나면 바로 벨리니 광장(Piazza Bellini)이 있다. 이 광장은 방금 지나온 시청 청사 건물, 세 개의 옛 교회 건물(Chiesa Santa Caterina d'Alessandria, Chiesa San Cataldo, Chiesa Di Santa Maria dell'Ammiraglio)로 둘러싸여 있다. 대충 건물들의 외향만

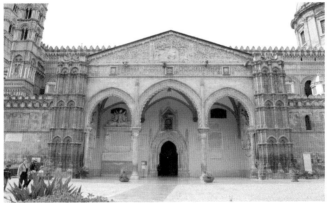

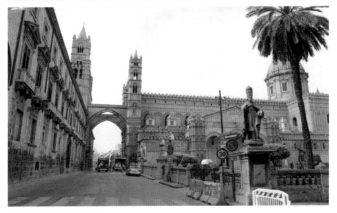

을 구경하고 다시 콰트로 칸티로 돌아와서 이번에는 콰트로 칸티에서 동서로 뻗어 있는 비토리오 에마누엘레 길의 서쪽 길로 마시모 극장만큼의 거리에 있는 노르만 궁전으로 향했다. 10분 남짓 걸어 궁전에 이르기 조금 전 오른쪽으로 웅장한 팔레르모 대성당(Cattedrale di Palermo)이 나타났다. 대성당을 사진에 담는데 앞길이 넓지 않아 사진 찍는 데 옹색했다. 마당을 걸어 대성당 내부로 들어가는데 입구 오른쪽 좀 떨어져서 대성당을 설명하는 글 판이 이탈리아어, 영어, 불어로 써 있었다. 번역 소개한다.

아랍-노르만 팔레르모 유적과 체팔루와 몬레알레의 대성당교회들
(Palermo arab-normanna e le Cattedrali di Cefalu e Monreale)

팔레르모 대성당(Cattedrale di Palermo)
팔레르모 대성당은 성모 마리아에 공헌된 성당이다. 그 위치는 고대 카르타고-로마 성벽 가까이로, 이 성벽은 최초에는 페니키아인의 정착지를 둘러싸고 있었다. 대주교 구아티에로(Guattiero)는 학문적 연구를 위한 노르만 건축물의 재건축을 책임지게 되었고, 1169년에서 1185년 사이에 노르만교회, 즉 대성당이 재건축되었다.

대성당 외벽을 덮고 있는 주 장식과 용암세공 장식의 방법은 대부분 12세기의 원형이다. 이 기념 건축물은 일련의 유네스코 문화재 "아랍-노르만 팔레르모유적과 체팔루와 몬레알레의 대성당교회들(Arab-Norman Palermo and

the Cathedral Churches of Cefalu and Monreale)"의 구성 중 한 부분으로 시칠리아의 노르만 왕국 시대(1130~1194)로 돌아간 아홉 개의 일련의 종교적 공공 건축물이다. 일괄적으로 서유럽문화, 비잔틴문화, 이슬람문화의 사회문화적 통합주의의 두드러진 본보기다. 이 교류는 공간, 구성, 장식에 대한 새로운 개념에 바탕을 둔 건축학적이고 예술적인 표현을 낳았는데 이는 지중해 지역에 광범위하게 퍼지게 되었다.

이번에는 입구 왼쪽 아주 가까이에 울긋불긋한 유인물이 붙어 있는데 왕가 무덤과 대성당 지붕 관광에 대한 시간대, 가격표 등을 보이는 유인물이다. 지붕 관광은 일괄적으로 5유로고 왕가 무덤은 코스별 가격과 나이별 할인액이 적혀 있다. 좀 특이한 것으로 다른 곳에서는 드문 사전 주의사항이 있었다. 영어로도 되어 있어 이곳에 번역 소개한다.

악천후 경우 관광을 취소할 것이다. 심장질환자, 폐쇄공포증환자, 현기증환자, 정신질환자, 공황발작환자, 임산부는 관광을 할 수 없다. 관광 중 발생할 수 있는 신체상의 상해, 지참물 손상 및 분실에 대하여 대성당 직원은 어떠한 책임도 지지 않는다.

　관광 시간표를 살펴보니 아직 시간이 마감되지는 않았으나 시간 내에 왕가의 무덤과 지붕 두 곳을 다 보고, 다음 장소 노르만 궁전까지 가보려면 빠듯해서 이곳 관광은 무료로 들어가 볼 수 있는 대성당 내부만 짧게 둘러보았다. 내부는 웅장하고 아름다웠다.

　왕가의 무덤에는 로저 2세를 비롯하여 시칠리아 왕국의 왕, 왕비, 왕자, 공주, 사위 등이 묻혀 있는데 그 사이 베이유의 오도(Odo of Bayeux)라는 시칠리아 왕가와는 거리가 있는 인물의 무덤도 있다. 이탈리아와 시칠리아 역사보다는 영국 역사에 조금 더 익숙한 나는 영국사에서 유명한 베이유 벽걸이 융단(Bayeux Tapestry)을 만들게 한 오도 주교가 이곳 오도와 같은 인물인 것을 확인하고 흥미를 가지고 영국사에 나오는 그가 왜 여기에 묻혀 있

느지 알아보았다. 상식적으로는 그의 무덤이 프랑스 노르망디나 영국 잉글랜드에 있어야 한다. 오도는 1066년 잉글랜드를 정복한 노르만인 정복왕 윌리엄(William the Conqueror)의 아버지가 다른 의붓동생이다. 잉글랜드 정복에 협조했고, 후에도 잉글랜드를 다스리는 데 깊게 관여했다. 특히 헤이스팅스 전투를 그린 베이유 벽걸이 융단을 제작하도록 지시한 사람이 오도라고 알려졌다. 오도 주교라는 명칭대로 성직자이기도 했다. 그러면서도 감옥 생활을 하는 등 파란만장한 세속적인 정치편력으로 점철된 일생을 살았다. 정복왕 윌리엄 사후, 윌리엄의 장자 로버트 커도스(Robert Curthose)의 편에 섰으나 차남 윌리엄 루퍼스(William Rufus)가 잉글랜드 왕이 되고, 오도는 로버트의 영지 노르망디에서 로버트를 돕는다. 이때가 1차 십자군 원정 시기였다(1095-1102). 60대인 오도도 십자군 원정에 동참하여 팔레스타인을 향하여 떠난다. 성스러운 땅으로 가던 중 노르만 왕국인 시칠리아에 머물다가 1097년 1월 병으로 사망한다. 다음에 시칠리아에 올 때는 그의 무덤을 꼭 방문할 것이다.

다음 방문지 노르만 궁전은 대성당에서 도보로 5분 거리다. 궁전 입구에는 소개 글 안내가 있는데 시칠리아 유네스코 세계유산의 공통된 형식으로 쓰여 세워져 있다. 공통명칭, 각각의 개별명칭, 개별소개 그리고 공통소개가 이탈리아어, 영어, 불어 순으로 같은 크기와 모습의 입간판으로 세워져 있다. 노르만 궁전 것도 번역 소개한다.

아랍-노르만 팔레르모 유적과 체팔루와 몬레알레의 대성당교회들

(Palermo arab-normanna e le Cattedrali di Cefalu e Monreale)

왕궁과 궁정 예배당(PALAZZO REALE E CAPPELLA PALATINA)

팔레르모 왕궁(11-12세기)은 로저 2세부터 윌리엄 2세까지의 노르만왕조의 문화적, 예술적 모습을 가장 잘 나타내는 표본이다. 원래 있었던 고대 카르타고 건축물 위에 세운 옛 이슬람 성채인데, 이곳에 왕들이 거주했다. 궁정 예배당은 1130년에 건축되었다. 노르만 궁전은 비잔틴양식의 모자이크; 이슬람문화인 무하르나스(벌집모양)의 목조천장과 회화; 비잔틴양식 바탕의 오푸스 세크틸레의 마룻바닥을 사용했는데 이는 문화적, 예술적 통합주의의 극치를 보여주는 것이다. 이 기념 건축물은 일련의 유네스코 문화제 "아랍-노르만 팔레르모 유적과 체팔루와 몬레알레의 대성당교회들(Arab-Norman Palermo and the Cathedral Churches of Cefalu and Monreale)"의 구성 중 한 부분으로 시칠리아의 노르만 왕국 시대(1130-1194)로 돌아간 아홉 개의 일련의 종교적 공공 건축물이다. 일괄적으로 서유럽문화, 비잔틴문화, 이슬람문화의 사회 문화적 통합주의의 두드러진 본보기다. 이 교류는 공간, 구성, 장식에 대한 새로운 개념에 바탕을 둔 건축학적이고 예술적인 표현을 낳았는데 이는 지중해 지역에 광범위하게 퍼지게 되었다.

입간판 설명처럼 궁전은 '문화적, 예술적 통합주의의 극치'라 했다. 그 극치를 보여주는 또 하나의 놀라운 예를 들어본다. 이곳에서 유럽이 만든 세계지도에 최초로 우리나라가 표시되었다면 믿겠는가? 비록 섬으로 표시되었지만, 신라가 또렷이 설명과 더불어 표시된 것이다.

로저 2세는 아랍 지리학자 무함마드 알 이드리시(Muhammad al-Idrisi, 1099?-1166?)가 메카 성지순례를 마친 후 그리스에 도착했다는 정보를 입수하고, 즉시 사람을 보내 그를 팔레르모의 궁전으로 초대하여 세계지도를 편찬해 줄 것을 부탁한다. 이때 그가 그린 지도에 신라가 여섯 개의 섬으로 표시된다. 유럽 지도에 최초로 우리가 등장한 것이다. 이때가 1154년이었다. 지도상으로만 보면 유럽에 우리가 처음 등장한 곳은 이곳 시칠리아 팔레르모의 궁전이라고 할 것이다.

내 개인적 호기심인데 영어판 설명글에 관련 왕 이름으로 로저 2세(Roger II), 윌리엄 2세(William II)라 하는데, 이탈리아어 설명 글과 프랑스어 설명 글에서도 로저 2세, 윌리엄 2세라고 하지는 않을 것이고, 그러면 뭐라고 했을지 알고 싶었다. 이탈리아어로는 순서대로 각각 Ruggero II(루제로 2세), Guglielmo II(굴리엘모 2세), 프랑스어로는 Roger II(로저, 로제 혹은 로지 2세), Guilliamue II(기욤 2세)라고 정리해 보았다. 이탈리아어와 프랑스어를 전혀 알지 못하여 사전을 찾아보고 인터넷에서 발음을 들어본 후의 결과다. 좀 더 깊게 따져보면 노르만 궁정에서는 뭐라고 불렀을까? 즉 그들은 어떤 언어를 사용했을까? 영어는 절대 사용하지 않았을 것이고, 잉글랜드를 정복한 노르만인들의 경우를 참고한다면 노르만식 프랑스어(Norman French)를 사용했을 개연성이 크고, 로저 2세는 로저 2세였겠지만 윌리엄 2세는 기욤 2세로 불렀을 성싶다. 그러나 확실히 장담할 수 없는 일이고, 이탈리아어로 루제로 2세, 굴리엘모 2세라고 불렀을지도 모를 일이긴 하다. 혹은 시칠리아 방언을 사용했을까?

노르만 궁전 입구에서 좀 서둘러 입장표를 끊었다. 표 두 개를 주었는데 궁정 예배당 표가 7유로, 그림 전시장 표가 3유로 합 10유로였다. 나중에 나

오면서 이탈리아어와 나란히 병기된 영어를 읽어 시간과 가격표를 살펴보니 약간 복잡했다. 입장권 가격이 평일과 공휴일이 다른 것은 당연한 것이고, 오늘 같은 화요일과 수요일은 왕가 거소(Royal Apartment)가 문을 닫음으로 평소에 12유로이던 것이 관광 장소가 줄어드니 10유로로 가격이 낮아진다. 거기다가 일정한 조건하에서는 각각 10유로, 8유로로 할인이 되는 등 여러 할인 조건이 있다. 그중 65세 이상의 할인 가격은 8유로다. 입장 전에 좀 더 자세히 읽어 보았더라면 2유로 덜 냈을 것이다. 가격/시간표 맨 아래에 병기된 외교문서에서나 나옴 직한 다음과 같은 좀 어려운 문구가 흥미롭다.

할인 및 무료입장권에 관련된 모든 조건은 유럽연합국가의 내국인과 연합국가의 외국인 모두에게 보장된다. 다만 상호주의의 조건에서다.(Tutte le condizioni per le riduzioni e gli ingress gratuiti sono garantiti a tutti I cittadini dei Paesi dell'Unione Europea e a quelli dei Paesi extra Unioni Europa ma in condizioni di reciprocita. : All the conditions relating to the reductions and free tickets are guaranteed to all citizens of the European Union and those countries outside the Union, but in condition of reciprocity.)

우리나라에서 이탈리아인에게 어떤 가격체계를 적용하느냐에 따라 내가 구입하는 입장권의 가격을 매긴다는 이야기인데 너무 나간 설명인 듯하다. 또한 유럽연합 내외국인에 다 적용한다는 말은 모든 인류에게 다 적용하는 것이기에 사족이라고 말해도 할 말이 없을 것이다.

표를 끊고 조금 걸어 들어가 노르만 궁전 건물로 들어섰다. 이 건물은 가운데 사각형 마케다 안뜰을 둔 아랍 냄새가 물씬 풍기는 건물이다. 이층으로

오르며 한글로 된 것이 없어 영어 설명 인쇄물을 집어 들고 먼저 사각형 마케다 안뜰(Maqueda Courtyard)을 내려다보고 1층, 2층, 3층 모두 같은 모양의 아치식 기둥(아케이드)의 통로로 둘러쳐진 기하학적 모습을 눈여겨보았다. 마케다 공작의 이름을 땄는데 마케다 공작은 1598년에서부터 1601년까지 시칠리아의 총독이었다. 그는 팔레르모 도시계획의 주창자였으며 이 왕궁을 그대로 유지시키는 데 기여하였다.

먼저 2층에 있는 궁정 예배당(Cappella Palatina)을 둘러보았다. 로저 2세는 1130년 왕좌에 오른 후 궁정 예배당 건설을 명령하였다. 예배당의 모습

은 독특한데 그 이유는 비잔틴, 이슬람, 그리고 라틴 예술가가 함께 관여하여 서로 다른 문화와 종교가 건축 양식과 장식에 스며들게 했기 때문이다. 여타 다른 서구의 예배당과는 사뭇 다른 모습이다. 그 방면에 전혀 어두운 나의 느낌을 말하라고 한다면, 이슬람식인 듯한데 이슬람식이 아니고 기독교식인 듯한데 기독교식이 아닌 여러 양식이 묘하게 뒤섞인 듯한 그런 느낌을 받았다.

다음은 플랑드르식 그림 전시장(Sicile pittura fiamminga)으로 갔다. 15세기 후반부터 17세기까지의 그림인데 당시에 플랑드르(Flandre, 영어 Flanders)와 네덜란드 화가들이 자주 들락거리며 그림을 남겼다. 그림에 조예가

깊은 여행가라면 좋은 관광거리일 듯싶다.

　노르만 궁정에서 3층에 있는 여러 홀로 구성된 왕가 거소를 못 본다는 것은 관광의 의미가 반감된 것이다. 다음에 올 때는 화요일 수요일을 피해서 꼭 왕가 거소를 구경할 것이다. 밖으로 나오니 5시가 지났다. 거리에서 여승(여수도승)을 보았다. 여러 번 유럽을 여행했으나 거리에서 여자 수도승을 본 것은 이번이 처음이다.

　6시가 조금 못 되어 베스파 B&B에 도착하였다. 내 방에는 네 개의 2층 침대가 있고 디에고, 엘리자베스, 나던, 서머 그리고 나 5명이 있고, 여자 전용 방에는 한국인 젊은 여자 두 명과 아르헨티나의 초로의 여자, 이렇게 오늘 밤은 모두 합하여 8명이 있다. 저녁 식사는 디에고를 뺀 우리 방 여행객들과 함께 근처 피자집에서 했다. 엘리자베스는 캐나다인, 서머는 뉴질랜드인, 나던은 영국 웨일스인이다.

　혼자 식사하려면 낯선 곳에서 음식점과 음식 고르는 것이 나에게는 고역이다. 그들은 이미 주변 음식점을 위치며, 맛이며 가격을 다 꿰뚫고 있었다. 유능한 젊은이들이다. 피자와 백포도주를 건강한 젊은이들과 대화하면서 먹는 것은 여행의 또 다른 재미였다.

숙소로 돌아오면서 서머는 벽에 붙은 커다란 광고판을 보고 자지러진다. 스타벅스의 옛 로고를 분명히 표절한 난도라는 지역 커피 광고판 때문이다. 그렇게도 우스울까? 명랑한 서머의 자지러짐이 더욱 나를 즐겁게 하고 또 웃겼다. 색조며 디자인이 누가 봐도 스타벅스의 표절이라는 것을 알 수 있는 벽에 붙은 광고판이었다. 동그라미 가운데 사이렌 대신 커피 잔을 넣고 스타벅스 철자 대신 NANDO'S로 바꾼 것이다. 나는 즐거워하는 서머와 나던을 그 광고판 앞에 세워 사진과 동영상을 마구 찍어주었다.

사용한 비용

B&B 2박 €50.00 | 마시모 극장 관광 €13.00 | 점심 €6.50 | 물 €1.50 | 노르만 궁전 관광 €10.00 | 석식 €8.30

〈시네마 천국〉의 마을
팔라조 아드리아노
그리고 친절한 버스 기사

팔레르모 → 팔라조 아드리아노 → 팔레르모

침대 2층에서 자면서 자주 깼다. 따뜻하고 편안했지만 오랜만에 기숙사형 방에서 여럿이 잔다는 것이 산티아고 순례길 때가 생각나서였을까? 그것보다도 가장 큰 부담으로 새벽에 깨어나야 한다는 걱정으로 자주 깼을 것이다. 2시 30분경 처음으로 깨어난 후 잠들었다 깼다를 반복하다가 다섯 시쯤에 눈을 뜨고 이불 속에서 조금 지체하다가 일어났다.

어젯밤 자기 전에 거의 다 준비해 놓았으니 화장실에 가는 것만 시간이 필요할 뿐 곧장 짐을 챙기고 나왔다. 5시 45분에 어둠을 가르며 숙소를 출발했다. 비가 약간 왔으나 우산을 쓸 정도는 아니었다. 팔레르모 기차역 광장

(줄리오 세자레 광장(Piazza Giulio Cesare)) 시내 쪽에 있는 정류장에 6시가 조금 못 되어 도착했는데 어둠은 여전히 짙었다. 서서히 어둠이 가시면서 출발 시간 6시 25분이 가까워지니 사람들이 제법 왔다. 그들 중 일본인 부부 두 사람이 나를 보더니 일본인으로 착각하고 일본어로 반갑게 인사를 했다. 나는 한국인이라고 밝히고 나도 인사를 했다. 그들도 물론 영화 〈시네마 천국〉 촬영지에 관광차 가는 것이다. 내 개인적인 생각으로 말하면 보통은 스케일이 큰 한국인들은 정서상 이런 촌구석까지 안달복달하면서 영화 촬영지를 보러 찾아다니지는 않는다. 그들과 서로 인사하고 차를 기다리는데 차는 늦게 왔다. 6시 30분이 훨씬 넘어서야 왔다. 또 실수하지 않기 위하여 묻고 또 버스 앞에 PALAZZO ADRIANO라고 써 있는 것까지 확인하고 탑승하였다.

버스를 타면서 모두 버스 기사에게 돈을 주고 표를 받고 타는데 나와 일본인 부부 세 사람에게는 그냥 들어가 앉으라고 손짓으로 말했다. 동양 외국인인 우리들은 현지인들과 모습이 확연히 구분되니 바쁜 지금보다는 나중에 표를 끊어주겠다는 것으로 이해를 했다. 그러나 표를 끊어주지 않고 그냥 출발했다. 종점인 팔라조 아드리아노에 가서 차비를 받아도 되고 출발 시간이 늦어 바쁘니 그냥 출발하는 것으로 이해를 했다. 6시 35분, 어둠이 여전히 조금은 남아 있을 때 출발했다. 버스는 큰 도로를 타기도 하지만 주로 뱅뱅 돌아가는 산길을 갔다. 중간중간에 마을에서 정차도 했다. 운전기사는 프리지(Prizzi)에서는 정식 정류장에서 사람들을 내려주고 또 태우고 출발했으나 몇 분 후 사진 촬영에 좋은 곳에 순전히 소수의 관광객인 우리 세 사람을 위해서 2분쯤 정차해 주었다. 마을의 주택이 아름다운 곳이었다. 우리는 차에서 내려 아름다운 마을을 마음껏 사진에 담았다. 프리지는 근처에 고

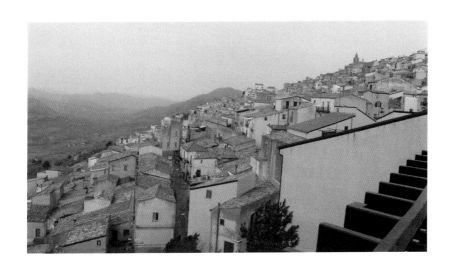

고학적 의미가 있는 곳인데 유적지 고대 그리스계 히파나(Hippana)의 마을 Montagna Dei Cavalli가 있다.

목적지 〈시네마 천국〉 촬영지 팔라조 아드리아노에 가까워질수록 영화 장면이 머릿속에 아른거렸다. 영화 속 극장이 있었던 광장으로 가고 있는 것이다. 먼저 영화의 내용을 회상해 본다.

1980년대 어느 날 수도 로마에 거주하는 유명한 영화감독인 중년의 살바토레 디 비타(Salvatore Di Vita, 자크 페렝 扮)는 고향 시칠리아 지안칼도(Giancaldo, 영화를 위해 창조된 가상의 마을)의 노모로부터 연락을 받는다. 알프레도(Alfredo, 필립 느와레 扮)가 세상을 떠났다는 소식이다. 이어서 살바토레의 과거 회상으로 화면은 바뀐다.

1940년대 제2차 세계대전 직후 어린 토토(Toto, 살베토레의 어린 시절

의 애칭, 살바토레 카스치오 扮)는 남편이 전사하여 과부가 된 어머니와 여동생과 같이 산다. 마을 광장 분수대 근처에는 시네마 천국(Cinema Paradiso)이라는 영화관이 있었다. 전후 TV 시대 전의 영화는 이 마을 사람들에게는 커다란 낙이었다. 영화는 당시 영화관에서 일어날 수 있는 일들이 모두 다 일어나는데 감독은 그것을 희극적인 방법으로 보여준다. 당시 이탈리아도 우리나라처럼 사전 검열이 있어서 야한 장면은 잘라냈던 모양인데 그 검열을 동네 신부님이 맡고 있다. 토토는 그 신부님의 교회 일을 돕는 일을 한다. 그러면서도 영화를 좋아하여 영화관을 들락거리며 자연적으로 영사기사 알프레도의 영사실에도 자주 들러 장난과 말썽을 피우는데 알프레도와 미운 정 고운 정이 들어 나이를 초월한 끈끈한 우정으로 맺어진다.

어린아이의 호기심인지 토토는 신부님의 검열에서 잘린 필름 조각을 모으는 데 집착하고 집에까지 가져와 집 안에서 필름 조각에 불이 붙어 사고가 날 뻔하기도 한다. 당연한 일이지만 그러는 사이 서당 개 삼 년이면 풍월을 읊는다고, 토토는 알프레도의 어깨너머로 영사기 돌리는 일을 습득하게 된다.

어느 날 뜻밖의 사건이 일어나는데 영화 테이프가 당시 불이 쉽게 붙는 재질인지라 알프레도의 사소한 실수로 영사실에서 화재가 나고 마침 광장에 있던 토토는 어린 몸으로 영사실에 뛰어들어 쓰러져 있는 알프레도를 간신히 밖으로 끌고 나와 다행히 목숨을 구했으나 알프레도는 실명하게 된다. 극장이 전소되어 모두가 낙담하고 있을 때 나폴리 출신으로 복권에 당첨되어 벼락부자가 된 시치오가 인수하여 재건하고 극장 이름을 신 시네마 천국(Nuovo Cinema Paradiso)으로 하여 문을 다시 연다. 그래서 영화 제목이 〈신 시네마 천국〉일 때도 있다. 시치오는 요령꾼이라 본인이 편법으로 영사기사

자격증을 미리 따두어 노동법을 피해 가며 어린 토토를 실무 영사기사로 취직시킨다. 시치오 덕분에 동네 사람들은 신부님의 검열, 삭제가 없는 19금 영화를 마음껏 즐길 수 있어 좋아서 모두가 탄성을 지른다.

이제는 위치가 뒤바뀌어 시각장애인인 알프레도가 토토를 찾아 영사실에 자주 들러 좋은 말을 많이 해준다. 토토는 취직도 했으니 학교를 그만두려고 하나 알프레도의 간곡한 충고대로 영사기사 일을 하면서 학업을 계속하여 이제 고등학생이 된다.

화면은 어린 토토에서 청년 살바토레(Salvatore, 마르코 레오나르디 扮)로 변한다. 사춘기 토토는 전학 온 아름다운 여학생 엘레나(Elena, 아그네스 나노 扮)에게 한눈에 반하고 우여곡절 끝에 둘은 사귀게 된다. 은행 중역인 엘레나의 아버지가 극장 영사기사인 가난한 토토를 환영할 리가 없다. 알프레도도 엘레나와의 사귐이 결코 영특한 토토의 앞날에 도움이 되지 않을 것임을 알기에 둘의 사귐을 환영하지 않는다.

토토는 전사자 아들이라서 군 면제임에도 행정 실수로 입영통지를 받고 일단은 입대하기 위해 로마로 떠나는데 떠나기 전날 극장 영사실로 5시에 엘레나가 오기로 약속했으나 부모님 때문에 약속 시간이 지나니 토토는 초조해진다. 그때 알프레도가 왔고, 이때다 싶어 토토는 앞이 안 보이지만 모든 일을 다 할 수 있는 알프레도를 영사실에 남겨두고 극장 차를 운전하고 엘레나 집에 급히 가서 문을 두드리나 엘레나 어머니는 열어주지 않아 그대로 극장으로 돌아온다.

다음 날 입대를 위하여 로마로 떠나고 군대에서는 입대 대상자가 아니니 제대시켜 달라고 항의하며 군 생활을 하기 시작하고 엘레나에게 편지를 보내지만 보내는 족족 반송된다. 1년 만에 가까스로 제대가 되어 고향 시칠

리아 지안칼도에 돌아오지만 시네마 천국 극장에는 이미 다른 영사기사가 일을 하고 있다. 낙담하고 있는 토토에게 알프레도는 고향을 떠나 로마에 가서 미래를 개척할 것을 권유하며 절대로 고향에 돌아오지 말라고 신신 당부한다. 그의 말대로 그는 고향을 떠난다. 그리고 알프레도의 바람대로 로마에서 유명한 영화감독이 된다.

화면은 바뀌어 중년의 토토, 살바토레 감독이 알프레도의 부음을 받고 지안칼도 어머니 집에 도착한다. 30년 만의 귀향이다. 그사이 어머니는 아들이 보내준 돈으로 집도 짓고 비교적 편하게 살고 있고, 여동생은 결혼하여 아들딸 낳고 잘살고 있다. 알프레도의 장례를 치르면서 알프레도의 부인에게서 그동안의 사정을 듣는다. 특히 TV에서 방영되는 토토의 영화는 부인의 설명을 들으며 대사를 다 외울 정도로 심취했고, 토토를 그리워한 것을 알고 한번은 토토를 초청하겠다고 했더니 성공해서 바쁜 토토에게 누가 된다며 불같이 화를 냈다는 일화를 들려준다. 운구는 광장에 들어서고 비디오와 TV로 인해 사양길을 거쳐 이제 폐허가 된 옛 시네마 천국 극장 앞에서 멈출 때 토토는 잠시 영사실에 들러 먼지 낀 옛 일터를 돌아보고 나온다.

장례를 치르고 나서 토토에게 의외의 일이 생긴다. 여학생 때의 엘레나 모습을 우연히 발견한다. 엘레나의 딸임을 알게 되고, 또한 그녀의 집을 알게 되고 엘레나는 토토의 젊었을 때의 학교 친구 보치아와 결혼했다는 것까지 알게 된다. 밤에 그녀의 집 앞 공중전화로 엘레나와 30년 만에 통화하여 재회하고자 하나 중년이 된 엘레나(Elena, 브리짓트 포시 扮)는 단호하게 거절한다. 낙담하여 마음을 추스르기 위하여 차를 몰고 방파제로 향한다. 나중에 엘레나는 막상 거절을 했으나 이게 아니다 싶어 토토의 어머니 집에 전화를 걸어보았으나 어머니가 받아 엘레나는 그냥 끊는다.

토토가 방파제에 도착하여 마음을 추스르고 있을 때 차 한 대가 전조등을 켜고 접근한다. 엘레나다. 그녀는 여전히 토토의 습성을 기억하고 있었던 것이다. 토토는 엘레나의 차에 뛰어들어 조수석에 앉는다. 30년 만의 재회다. 엘레나는 토토에게 묻기를 그때 왜 갑자기 사라졌냐는 원망 섞인 질문을 한다. 그리고 기가 막힌 사실이 밝혀진다. 30년 전 입대 전날 토토가 알프레도에게 영사실을 맡기고 차를 몰고 급히 엘레나 집으로 향할 그때 하필 엘레나는 토토와 같이 도망이라도 갈 요량으로 영사실에 왔는데 당연히 알프레도만 있었고, 알프레도는 토토의 앞길을 위하여 불장난 직전의 엘레나를 설득하면서 토토를 놓아달라고 했다는 것이다. 여자의 마음은 묘한 것…… 설득을 당했으면서도 앞을 못 보는 알프레도에게 들키지 않고 글과 친구 집 주소를 쪽지에 적어 문 옆 벽에 붙여 놓았는데도 그 뒤로 소식이 없었다는 것이다. 토토의 입에서는 알프레도에 대한 원망의 소리가 나온다. "그 망할……." 둘은 차 속에서 뜨거운 사랑을 한다. 그것으로 둘 사이는 영원히 끝을 맺는다.

토토는 다시 폐허의 시네마 천국 극장 건물 영사실에 들어가 온갖 먼지가 듬뿍 쌓여 있는 종이쪽지를 뒤져 엘레나가 꽂아두고 떠난 수십 년 전의 쪽지를 찾게 된다. 이후 토토의 전화가 있었으나 엘레나는 더 이상의 만남을 허락하지 않는다. 극장터에 주차장을 만든다며 극장을 폭파하는데 사람들 틈에 토토도 끼어 폭파 장면을 본다. 극장이 먼지를 내며 폭삭 주저앉는 것을 보는 토토와 동네 사람들은 과거의 추억에 젖어 만감이 교차한다.

로마로 돌아가기 전에 알프레도 부인은 토토에게 고인이 전하라고 했다면서 영화필름통 하나를 건네준다. 로마에 돌아와서 관계회사 영사기사에게 극장 화면에 틀어달라고 부탁하고 화면 앞 의자에 앉아 알프레도가 남겨 선물한 필름을 감상한다. 영상은 신부님이 삭제한 주로 키스신과 베드신인 19

금 장면이다. 어린 토토가 그토록 갖고 싶어 했던 필름 조각들이다. 죽기 전 알프레도가 일일이 조각 필름을 붙였던 것이다. 토토는 알프레도를 생각하고 그 장면을 다 본다. 주로 흑백색의 장면인데 당시 유명한 영화들이다. 이때 아들 안드레아 모리코네(Andrea Morricone)가 작곡하고 아버지 엔니오 모리코네(Ennio Morricone)가 편곡한 〈사랑의 테마(Love Theme)〉 곡이 흐른다. 여담으로 마지막 장면에서 알프레도의 선물 필름을 틀어준 영사기사로 감독 토르나토레(Tornatore)가 카메오로 출연한다.

자, 이제 목적지에 다 왔다. 9시 10분경에 팔라조 아드리아노에 도착하였다. 팔레르모를 출발한 지 약 2시간 30분 만이다. 도착 즉시 일본인 부부와 나는 돈을 지불하려고 하나 받지 않고 운전기사는 그저 손짓만을 하는데 이따가 돌아가면서 달라고 하는 것으로 이해하고 그냥 내렸다. 역시 오늘 이 차로 가지 않으면 자고 가야 하니 분명 이 차로 가야 한다. 운전기사는 1시 45분이라고 써진 두꺼운 종이를 내보여 주며 갈 시간을 우리들에게 주지시켰다. 그래도 그렇지 한국이나, 미국이나, 일본이나 꼭 이 차를 탄다고 외상으로 하지는 않는다.

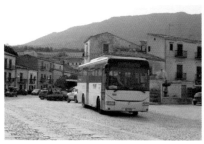
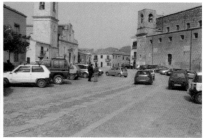

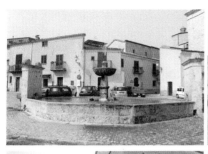

어쨌든 마을 광장에 내렸다. 영화 〈시네마 천국〉에서 본 낯익은 광장이
다. 토토와 알프레도가 열연했던 그 광장이다. 극장은 없어져서 섭섭했다. 바로
안내소가 있어서 그곳으로 가니 우리들을 문 앞에서 직원이 환하게 웃으며 반
겼다. 꼭 미리 예약된 기분이었다. 모르겠다, 일본인 부부가 미리 다 조치해
놓은지도. 영화관련 장소, 교회, 공공장소 등이 표시된 관광 안내지도가 담겨
있는 비닐 주머니를 부부에게 하나, 나에게도 하나를 주어서 목에다 걸었다.

안내소가 있는 건물은 관공서 건물인데 바로 근처 이웃 방에는 〈시네마
천국〉 박물관(Museo Cinema Paradiso)이 있는데 이 영화에 관한 모든 것이
다 있는 것 같았다. 방 가운데 탁자 위에는 이 마을 전체 모형이 놓여 있었다.
방 벽에는 영화 장면 사진으로 도배가 되어 있고, 토토에 대한 것, 알프레도

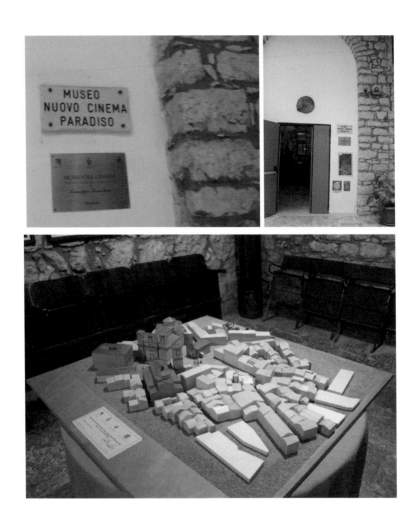

에 관한 것 등등, 영화필름통, 영화에서 사용된 자전거, 모자 등이 있고 불행히도 안내인은 영어를 도통하지 못해 순전히 이탈리아어로만 설명했고 일본인 부부는 이탈리아어를 상당히 하는 것 같았다. 우리들은 번갈아 자전거도 걸터앉고, 모자도 쓰며 사진을 찍었다.

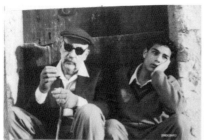
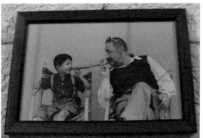

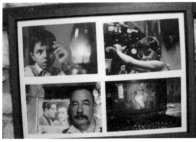
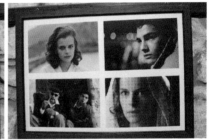

　안내인은 바로 옆방으로도 우리들을 안내했는데 안내인의 이탈리아 말을 이해 못 하니 어떤 방인지 알 길이 없었다. 박물관에서 광장으로 나와 이제 극장이 있었던 곳을 살펴봐야 한다. 안내인이 말하는 곳이 진정한 극장터인지 말이 안 통하니 확신이 안 섰다. 다른 사람들에게도 물었지만 그냥 이탈리아 말로 그곳이란다. 안내소 내에 극장을 파괴하는 장면의 사진도 있었다. 그 극장이 지금도 있었더라면 얼마나 좋았을까?라는 생각이 들었다.

　누가 먼저랄 것도 없이 광장 근처의 카페에 들렀다. 약간 지쳐 있었고 또 화장실도 이용하고 싶어서였다. 새벽부터 버스 타고 오느라고, 또 구경하느라고 이제까지 정신없었는데 이제 잠시라도 좀 쉬고 싶었던 것이다. 커피를 앞에 놓고 나는 이제야 일본인 부부와 통성명을 할 수 있었다.

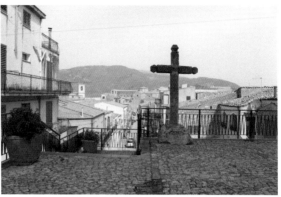

부부는 서로 동갑내기 1953년생으로 내 바로 밑 여동생과 같은 나이로 카토 부부다. 남편은 성대로 카토상으로, 부인은 키요미상으로 불렀다. 그들 특히 부인 키요미상이 이탈리아를 너무 좋아해서 이번 여행은 부인은 열 번째, 남편은 아홉 번째 이탈리아 여행이라 했다. 시칠리아 여행은 처음으로 보였다.

카페에서 잠시 쉰 후 우리는 다시 광장으로 나와 관광을 재개했다. 사람들은 자꾸 광장에서 걸어서 5분 거리에 있는 극장 뒤편의 교회를 가리켰다. 남편 카토상은 그곳이 아마 '뷰뽀인또(Viewpoint)'로 광장 쪽 극장을 바라보는 적소(適所)가 분명할 것이라고 장담했다. 그런데 그곳에 가서 보니 뷰포인트라고 하기에는 좀 섭섭했다. 이윽고 카토상이 아까 받은 안내지도에서 해답을 찾아냈다. 그곳이 영화제작 장소라는 설명이 돼 있었다. 그렇다면 의미가 큰 곳이다. 영화 촬영의 총본부가 되었던 곳이리라. 사진과 동영상에 그곳을 담았다.

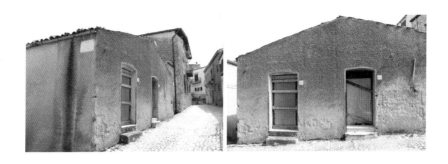

　우리는 지도를 보고 토토 집을 찾았다. 남루하기 짝이 없는 집이다. 곧 허물어 버릴 것이다. 이제 사람이 살지 않은 집일 듯 보였다. 알프레도의 집도 가보았다. 시각장애인이 된 그가 앉아 있었던 층층대에서 영화 속의 그처럼 앉아 있는 사진을 번갈아 서로 찍어주었다.

　알프레도의 집을 찾는 과정에서 영어에 능숙한 젊은이를 만났다. 그는 우리가 헤매고 있는 것을 보고 유창한 영어로 알프레도의 집을 쉽게 알려주고 가던 길을 뒤로하면서까지 현장까지 우리를 몸소 데려다주었다. 나는 좀 더 욕심을 내서 하던 김에 아예 극장터까지 데리고 가서 알려달라고 했다. 그가 우리들을 데리고 가서 알려준 곳도 마찬가지로 말이 안 통한 사람들이 지정해 주었던 광장 구석이었다. 이제야 우리는 확신이 서서 안심하고 그곳 극장터를 사진 찍었다.

　마지막 장소는 지도에 영어로 other movie, other cinema라고 되어 있어서 처음에는 〈시네마 천국〉 말고 다른 영화의 촬영지로 그 영화 제목도 모르면서 가보는 것은 무의미하다고 생각하고 포기하려고 했는데 그래도 안내소 직원에게 다시 가서 물어보았다. 물론 그는 이탈리아 말로만 설명했다. 가만히 옆에서 들어보고, 또 남편 카토상의 이야기를 들어보니 나의 명백한 오역으로 cinema 또는 movie는 영국 영어에서는 영화관이라는 뜻도 있어 〈시네

마 천국〉에서 제2의 다른 영화관 장소라는 뜻을 이해하게 되었다. 영화에서 이웃 마을의 영화관과 복수의 테이프로 구성된 하나의 동일한 영화를 테이프를 번갈아 바꾸며 동시에 상영하는데 자전거로 그것을 교환 배달하는 과정에서 웃지 못할 사정이 생긴다. 영화에서는 두 영화관이 자전거로 죽어라 달려야 할 정도로 제법 멀리 떨어져 있는 것으로 설정되어 있지만 사실은 바로 한 동네 가까운 이웃 장소였다. 그곳을 쉽게 찾아서 사진과 동영상을 찍었다.

　이제 점심 식사를 할 차례다. 우리는 다시 안내소에 가서 같은 남자에게 카토상이 이탈리아 말로 음식점을 추천해 달라고 부탁했다. 그런데 한참을 기다리게 하더니 한 여자가 와서 우리들을 안내한 곳은 무슨 의상 박물관이

었다. 잠시 그곳을 구경하고 방명록에 이름까지 써서 남기고 다시 나가 광장 부근의 음식점으로 안내하여 그곳에서 식사를 하였다. 파스타와 물을 시켜 먹었다.

식사를 하면서 내 책 이야기, KBS 〈세상은 넓다〉 프로 출연 여행 영상 이야기로 내 PR을 했다. 내 책을 설명하면서 英國故城이라고 잘못 쓰니 부인 키요미상이 조용히 故를 古로 고친다. 한자가 생활화되지 않은 한국인이라 빨리 쓰다 보면 틀릴 수가 있지 뭐, 한자가 생활화되어 있는 일본인 앞에서는 좀 더 신중히 한자를 썼어야 했다. 키요미상은 외국인들에게 일본어를 가르치는 교사였다고 했다. 남편 카토상은 처음부터 가스회사에서 일을 했는데 불과 2년 전에 정년퇴직했다고 하였다. 주로 인도네시아에 출장을 다녔다고 했다. 그들은 한국에는 한 번도 와본 적이 없다고 해서 와보면 좋아할 것이라고 말해 주면서 나의 일본인 친구 경우를 말해 주었다.

나보다 10년쯤 연상인 카주상(원이름은 카주히로)은 나의 오랜 햄(ham, 아마추어 무선사) 친구인 메조(Mezo/원이름은 코헤이, 메조는 아마 에스페란토 이름인 듯)의 중고등학교 친구로 처음 메조 따라 서울을 방문했다. 그때 내가 잘해 주었고 나의 태도뿐만 아니라 당시 한국의 여러 면이 인상적이고 좋아서, 이를테면 전철 속에서의 자리 양보 등 여러 가지 면에서 한국에 반하게 되고 이어서 한국어 공부를 시작하여 지금은 나와 한국어로 이메일을 교환하는 친구가 된 경우다. 그는 나에게 "비디상, 독도 문제는 걱정하지 않아도 된다. 앞으로 계속 지금 상태로 실효 점유하고 있으면 자연히 한국 것이 될 것이다."라고 말하며 나름대로 편을 들어 주었는데 나는 그에게 국제 문제에서는 그렇게 단순하지 않다고 말한 적이 있다. 이들 부부도 한국에 와서 한국의 좋은 점을 구경했으면 하고 바라본다. (서글프게도 이제 그들

카주상과 메조는 80대라서 건강상 한국에 더 이상 올 수 없는 형편이고 대신 내가 그들을 깜짝 방문하려고 작년에 계획했으나 코로나19 사태로 실행을 할 수 없었다. 코로나19가 박멸되어 편한 세상이 오면 일본을 방문하여 그들을 만나볼 것이다.)

　1시 45분이 가까이 되니 다른 동네 승객들과 같이 버스에 탑승하였다. 탑승 전에 운전기사와 기념으로 사진을 찍었다. 이번에도 운전기사는 우리에게 그냥 들어가라고 하지 않는가? 이제는 우리에게 돈을 안 받으려고 그러는구나 하고 강하게 의심하게 되었다. 팔레르모 기차역 부근 버스 종점, 우리가 새벽에 버스를 탔던 곳에 도착한 후에 카토 부부가 내 앞에서 돈을 손에 들고 나는 지갑을 꺼내 들고 내리는데 운전기사는 여전히 손사래를 치며 우리들을 그냥 내려 보냈다. 부부도 나도 감사하다는 말을 잊지 않았다. 운전기사는 팔라조 아드리아노 사람인지도 모른다. 작은 산골 고향을 찾아준 보

답인지도 모른다. 시칠리아의 감동 중 하나로 남을 사건이었다. 나중에 왕복 버스비를 알아보니 13유로였다. 세 사람이었으니 그는 총 39유로를 포기한 것이다.

숙소에 와서 가벼운 차림으로 바꿔 입고 몇몇 거리와 시장을 구경한 후 로마 길(Via Roma)을 걸어 거리를 구경하다가 숙소에 돌아왔다. 로마 길에서는 우체국 건물이 인상적이었고 조금 떨어져 산 도메니코 교회와 작은 광장이 있었다. 이렇게 시칠리아 관광이 끝났다.

저녁때가 되니 숙소에 새로운 사람들이 왔다. 디에고와 나던은 갔다. 새로 우리 방에 아르헨티나 세실리아와 한국 오산 공군기지에서 일한다는 지금은 현역에서 제대한 미국인 크리스가 합류했다. 침상 배치는 위층/아래층으로 표시해서 문에서부터 공석/공석, 크리스/엘리자베스, 나/서머, 공석/세실리아 이렇게 2층 침대 4개에서 5명이 잤다. 다른 여자 전용 방에는 한국인 젊은 여자 세 사람이 와서 이곳 한국인은 모두 4명이 되었다. 잠시 식당에서 맥주와 과자 파티를 했다. 엘리자베스가 맥주를 샀고, 주인 페페가 우리들의 사진을 찍어주었다.

저녁 식사는 우리 방 5인 모두 같이 나가서 파스타와 적포도주로 했다. 대화는 재미있었다. 크리스 32세, 서머 25세, 엘리자베스 28세, 세실리아 35세, 엘리자베스와 세실리아는 나이가 헷갈려 확신이 없다. 그들의 직업을 살펴보면 서머는 조산사(midwife), 엘리자베스는 캐나다 유명 엔터테인먼트

회사 직원(기획자?), 세실리아는 회사 경리사원. 나를 그들의 식사에 끼워주는 것만으로도 고마웠다. 오늘 '팔라조 아드리아노 왕복 버스값'에 대한 이야기는 이미 서머와 엘리자베스에게 했는데 식탁에서는 서머에게 다시 자세히 너의 유창한 뉴질랜드 본토 영어로 아직 못 들은 크리스와 세실리아에게 말해 주라고 부탁했다. 수다쟁이 서머는 일장 연설조로 손짓 몸짓을 섞어가며 더 재미있게 나에게 들은 이야기를 그들에게 자세히 해주었다. 숙소에서 늦은 샤워 후 자정이 넘어 잠자리에 들었다.

사용한 비용

커피 €2.00 | 점심 €8.50 | 석식 €8.50

시칠리아 팔레르모에서
인천까지

팔레르모 공항 → 로마 공항 → 인천 공항

남보다 먼저 일어나야 했다. 12시 비행기를 타려면 늦어도 9시에는 숙소를
나서야 한다. 식당 앞 거실에서는 한국인 젊은 여자가 짐을 꾸리고 있었다.
오늘 낮 로마행 비행기를 타는데 내 비행기보다 40여 분 늦게 뜨는 비행기라
했다. 규정 시간 조금 전부터 밥을 챙겨 먹고 바삐 나섰다. 나서기 전에 크리
스는 깨어 있어 인사를 했고, 엘리자베스도 일어나 있어 식당 앞에서 포옹하
고 작별했다. 서머는 여전히 커튼 친 캄캄한 방에서 혼자 일어나지 않고 잠
을 자 섭섭했지만 인사를 못 했다. 이틀간 그들과 저녁 식사를 같이 해서 그
것이 좋았다. 혼자서 쓸쓸히 밥을 먹는 것에 비하면 여럿이 같이 대화를 하

며 식사를 한다는 것은 큰 즐거움이었다.

　Prestia e Comande Srl 공항버스를 로마 길 쇼핑센터 앞 산 도메니코 광장(Piazza San Domenico) 버스 정류장에서 9시 조금 넘어 탔다. 시내에서는 차가 많아 무척 천천히 가는데 오토바이와 차가 부딪쳐 오토바이 운전자가 길거리에 큰대자로 쓰러져 있는 것을 목격하였다.

　시칠리아에 도착해서부터 거리의 자동차를 살펴보면 오래전 여행했던 이탈리아 본토에서도 느낀 것이지만 이곳 거리의 자동차 색깔이 서유럽 다른 나라에 비하여 덜 다채롭다. 즉 컬러풀(colourful)하지 않다는 것이다. 이는 우리나라 경우와 매우 유사한 점이다. 우리나라처럼 자동차의 색깔이 검은색, 은회색, 흰색이 대부분이다. 미주나 서유럽 다른 나라에 비하여 다채롭지 않다는 말이다. 뭔가 한국인의 정서와 유사한 점일 듯도 싶다. 내가 짧은 여행 기간 동안 착각할 수도 있는 점인데 좀 더 관찰해 볼 흥밋거리로 보인다.

　공항에 9시 55분경에 내렸다. 먼저 전광판에 AZ1784편이 없다. 우선 항공사 알리탈리아 창구를 찾아야 했다. 그곳을 찾아가니 줄이 길게 서 있었다. 줄 서 있는 청년들에게 물으니 그중 한 청년이 지나가는 항공사 직원을 붙들고 물어 해결해 주었다. AZ1784 승객도 그곳에 같이 줄을 서면 된다는 것이다. 그 친절한 청년들은 밀라노 사람들이었다. 전광판에는 없지만 AZ1784편 비행기는 있었고 탑승권을 끊어주는데 로마에서 인천까지는 로마 퓨미치노

(FIUMICINO) 공항(레오나르도 다 빈치 공항) 환승 구역 내 알리탈리아 창구에서 탑승권을 발급받으라고 하고 짐은 인천까지 부쳐주었다.

　기내 25A 창 측 좌석에 가니 한

예쁘장한 이탈리아 젊은 여자가 앉아 있다가 미소를 지으며 복도 쪽 좌석의 남자와 함께 모두 복도로 나와 내가 끝의 창 측 좌석으로 가도록 해주었다. 창 측 나, 가운데 여자, 복도 측 남자 이렇게 앉았다. 두 사람은 부부지간이었다. 내 생각으로는 신혼인 듯했다. 여자는 나를 보면 미소 지으며 내가 말을 걸어서 한 시간 남짓의 기내 시간 동안 얼마간 대화를 나누었다. 여자는 배려심이 많아 승무원이 주는 음료수 등을 중간에 앉은 자기가 꼭 받아서 나에게 넘겨주었다. 그렇게 하지 않아도 되는데 천성적으로 배려심이 많은 듯했다. 로마에 도착해서는 잘 가시라는 인사까지 깍듯이 했다. 예의 바르고 교양이 있는 젊은이였다.

비행기가 늦게 출발해서 늦게 로마 공항에 도착하여 환승 시간이 더욱 촉박했다. 환승객은 보안심사대를 통과해야 하고 어디서 탑승권을 발급받아야 하는지 몰라서 여러 사람들에게 물었지만 크게 도움이 안 되었다. 단체여행객으로 보이는 한국인 모녀에게 이 길이 서울 가는 비행기 쪽 맞느냐고 묻기도 했지만 큰 도움이 못 되었다. 역시나 공항 안내 조끼를 입은 사람들이 도움을 주었다. 문제는 환승객과 그렇지 않은 사람들이 같이 뒤섞여 버리는 현상에 헷갈리고, 그러는 도중에 서울 간다고 하니 공항안내 직원이 빠른 길로 가는 것을 허용해 주었다. 한국행 비행기 출발 시간이 촉박했기 때문이었다.

보안심사대를 통과해서도 평화롭지는 않았다. 탑승구 E31을 가려면 또 공항 내 열차 트램을 타야 했다. 내려서도 길은 험했다. 로마 퓨미치노(FIUMICINO) 공항 청사 내 인도는 거의 없다시피 하다. 길인지 상점인지 경계가 없다. 올 때와 마찬가지로 갈 때도 길 가운데 특히 사거리 길 가운데에 상점이 들어서 있어 상점 내를 헤집고 걸어 나가 E31 표시를 찾고 또 찾아

앞으로 걸어야 했다. E31 탑승구 옆에 탑승권발급창구가 있어 그곳에 가서 드디어 전자항공권 발행확인서를 내밀고 탑승권 발급을 요구하였다. 남자는 잠시 기다리라며 창구 안에 있는 남자 승객과 뭔가 대화를 계속했다. 시간이 좀 걸리고 드디어 탑승권을 발급해 주었다. 나는 화장실 갈 시간이 있겠느냐고 물으니 2~3분 내에 문을 닫을 예정이니 즉시 갔다 오라고 해서 서둘러 근처 화장실을 찾아 볼일을 보고 뛰다시피 해서 서둘러 개찰을 하였다. 내가 마지막 승객이었다. 곧바로 문이 닫혔다.

내 자리는 맨 뒷자리 오른쪽 창 측, 내 옆자리는 공석이라 그 자리까지 이용하여 편하게 왔다. 만석이 아니라서 좌석이 듬성듬성 비어 있어 승객들은 두 자리를 차지하거나 다른 빈자리로 이동하기도 했다.

오는 비행기에서처럼 승무원 중에는 두 젊은 여자 한국인도 있었지만 대부분 나이가 좀 들어 보이는 이탈리아인 남녀들이었다. 친절하고 성실하지만 그중에는 영어를 도통 모르는 승무원도 있었다. 이를테면 식사 때

"White wine!"이라고 분명히 백포도주를 주문했는데 적포도주를 주었다. 반 사적으로 그건 아니라고 손사래를 치다가 아무려면 어떠냐 하고 마음을 고 쳐먹고 적포도주도 괜찮다, 그것 그냥 달라고 해서 받았는데 같이 있던 남자 승무원이 센스 있게 재빨리 백포도주를 따라 여승무원에게 건네주어 나에 게 전달했다. 나는 이제 적포도주를 반납하려고 하니 그것마저 마셔달라고 했다. 졸지에 두 잔이 된 것이다. 적포도주는 다 마시지는 못했지만 덕분에 과음이 되어 버렸다. 포도주에 알딸딸하면서 이번 여행을 반추하며 여행을 무사히 잘 마무리했다는 안도감에 매사 만족하면서 편하게 인천공항으로 향했다.

열이틀 전 여행 첫날 인천국제공항을 출발하여 로마로 오는 기내 옆자 리에 앞서 언급했듯이 이탈리아 청년이 앉아 있었다. 귀국하면서 그와 그 때 나누었던 대화를 회상했다. 그때 무슨 이야기 도중에 우리는 한국과 이탈 리아의 일인당 GDP를 비교했었고, 근소한 차이로 이탈리아가 앞서 있음을 둘은 확인했었다. 그때 나는 속으로 자신만만하게 "두고 보라지, 우리가 이 탈리아 정도는 곧 추월할 테니!"라고 외쳤다. 이 생각은 돌아오면서도 여전 히 변함이 없었다. 그렇지만 열이틀 전 로마행 기내에서는 자신만만하고 거

만한 태도였다면 지금 귀국하는 비행기 안에서는 나의 태도는 조금 달랐다. "그래, 우리가 곧 이탈리아의 일인당 GDP를 추월은 하겠지. 그렇지만 그들의 인간미를 따라잡을 수는 없을 거야."라는 생각을 스스로 하게 되고 올 때의 자신만만한 태도는 조금 부끄럽기까지 했다. 여행을 끝내고 귀국길에 생각해 보면 그들은 경제 능력보다 더한 자산을 가지고 있다는 것을 알게 되었다.

시내버스표가 없어 징징대는 나에게 표를 선사하고 카타니아 관광에 동행해 주었던 안토니오 일행, 잘못 탄 버스의 버스비를 물리지 않은 몬레알레 행 버스 기사, 팔라조 아드리아노 왕복 버스비를 이유 없이 한사코 받지 않은 버스 기사, 사진 촬영을 하라고 잠시 일부러 멈춰준 시외버스 기사와 조용히 기다려준 버스 안 승객들, 자차를 일부러 가져와 태우고 호텔을 찾아준 코를레오네 주민, 그들의 진심 어린 배려심 정도를 우리가 당분간 추월하기는 힘들 것이다. GDP처럼 일 열심히 한다고 올라가는 수치가 아니기 때문이다.

인천공항에는 다음 날인 4월 13일 오전 9시 30분경(시칠리아 시간 오전 2시 30분경)에 무사히 도착하였다.

사용한 비용

공항버스 €6.00 | 포도주 두 병 €26.40 | 공항버스 ₩13,000

작년 어느 날, 카타니아 여행을 같이 했던 안토니오가 갑자기 이메일을 보내
왔다. 급하게 하고자 하는 말은 생뚱맞게 한국 영화 〈기생충〉에 대한 것이었
다. 인사말도 생략한 채 〈기생충〉 영화 이야기를 꺼낸 것을 보면 꽤 재미있게
보았던 모양이다. 타오르미나에서 그에게 받았던 새벽에 새가 지저귀어 주
고, 유령 출몰이 없다는 내용으로 시라쿠사 숙소를 소개한 이메일보다는 이
이메일이 나에게는 더 아름답게 보였다. 내용인즉슨, 그저 그렇겠지 하며 조금
도 기대하지 않고 극장에 들어갔는데 보고 나니 그게 아니었다고 했다. 진짜로
재미있게 잘 보았다고 했다. 여러 곳에서 각종 상을 탄 것에 대하여 봉 감독과
제작진에게 축하를 드린다고도 했다. 〈기생충〉에 단단히 꽂혔던 모양이다.

　여행기 원고가 완성되고 출판사로 넘길 즈음인 9월 초에 이탈리아 베니
스(베네치아)에서는 제78회 베니스 국제영화제가 열렸다. 시칠리아 안토니
오가 흠모하게 된 〈기생충〉의 봉준호 감독은 경쟁 부문 심사위원장을 맡아
활동했다. 심사위원단 기자회견에서 봉 감독은 영화 〈기생충〉에 이탈리아 가
수 지아니 모란디(Gianni Morandi)의 곡을 삽입한 이유도 밝혔다. 모란디의
〈In Ginocchio Da Te〉를 OST 음악으로 사용한 것을 말한 것이다. 그는 '몇
년 전 세상을 떠난 아버지가 지아니 모란디의 열렬한 팬이었다.'고 전했다.
부친은 칸초네뿐만 아니라 이탈리아 영화도 좋아했던 것으로 알려졌다.

　지금은 이처럼 우리의 영화와 제작자가 세계적으로 유명해지고, 방탄소
년단(BTS)을 비롯해 많은 K-POP 가수와 음악이 지구촌을 뒤덮고 있다. 그
리고 한국 영화와 TV 연속극(드라마) 촬영지를 찾아 우리나라에 오는 사
람도 많다. 놀라운 것은 요즘 한국말을 잘하는 외국인들이 너무나도 많다.

70~80년대, 아마 90년대까지도 외국 공항에서 한국 사람들끼리는 주변 외국인들을 투명인간 취급하고 아무 이야기나 막 해도 상관없었다. 요즘은 어떤가? 그러다가는 큰코다칠 수가 있다. 한국말을 한국인보다 더 잘하는 외국인들이 우리 주변에 수두룩하다. 어느 면에서는 조금 불편하기도 하다. 그 외국인들에게 왜 한국말을 배우게 되었냐고 물으면 K-POP, 한국 영화와 TV 연속극(드라마)에 심취해서라고 말한다. 수십 년 전 내 학창 시절 서구의 음악과 영화가 우리들의 영혼에 많은 영향을 주었듯이 지금은 우리의 음악과 영화가 그들의 영혼에 지대한 영향을 주고 있어 경이로울 뿐이다. 지금 지구촌을 뒤덮고 있는 우리 영화 〈오징어 게임〉의 열풍을 예전 그 누가 미리 예측이나 했겠는가?

시칠리아 여행을 한 지도 3년 이상이 흘렀다. 세월이 흘렀음에도 시칠리아 여행의 후유증은 가시지를 않고 여전히 내 마음을 흔든다. 부활절 공휴일의 팔레르모 풍경, 안토니오 부자와의 우연한 만남과 그들과 함께 한 카타니아 여행, 지중해의 푸른 바다와 에트나 화산의 흰 연기를 동시에 볼 수 있었던 아름다운 타오르미나, 루파라 총을 둘러멘 두 경호원과 함께 마이클이, 젊은 알 파치노가 어디서 당장에라도 튀어나올 것만 같았던 사보카와 포르자 다그로, 오랫동안 여러 범죄살육 공포로 시달렸을 순박하고 착한 시칠리아인들, 그리스보다 더 그리스 같은 시라쿠사와 모니카 벨루치가 몸을 던져 열연했던 두오모 광장, 깜찍한 어린 토토의 마을 팔라조 아드리아노, 코를레오네家 비극의 장소 마시모 극장의 30계단 그리고 〈카발레리아 루스티카나〉의 선율……. 이 모든 것들이 아직도 내 가슴을 흔든다. 그리고 언젠가는 미처 못다 본 나머지를 찾아 또다시 시칠리아로 날아갈 것이다.

1. 《괴테의 이탈리아 기행》(괴테)

2. 《로마인 이야기》(시오노 나나미)

3. 2015년 7월 해리스 앤 컴퍼니(H & Co.) 제작 〈대부〉 영화 DVD에 수록
 된 프랜시스 포드 코폴라의 주석(Commentary By Francis Ford Coppola)

4. 소설 《대부》(마리오 푸조)

5. 현장 소개 게시 글과 소책자

6. Wikipedia